2002
8.14 - 11.05
布拉格之春
新藝術慕夏特展
國立歷史博物館一樓

國立歷史博物館
NATIONAL MUSEUM OF HISTORY

ALPHONSE

阿爾豐思·慕夏

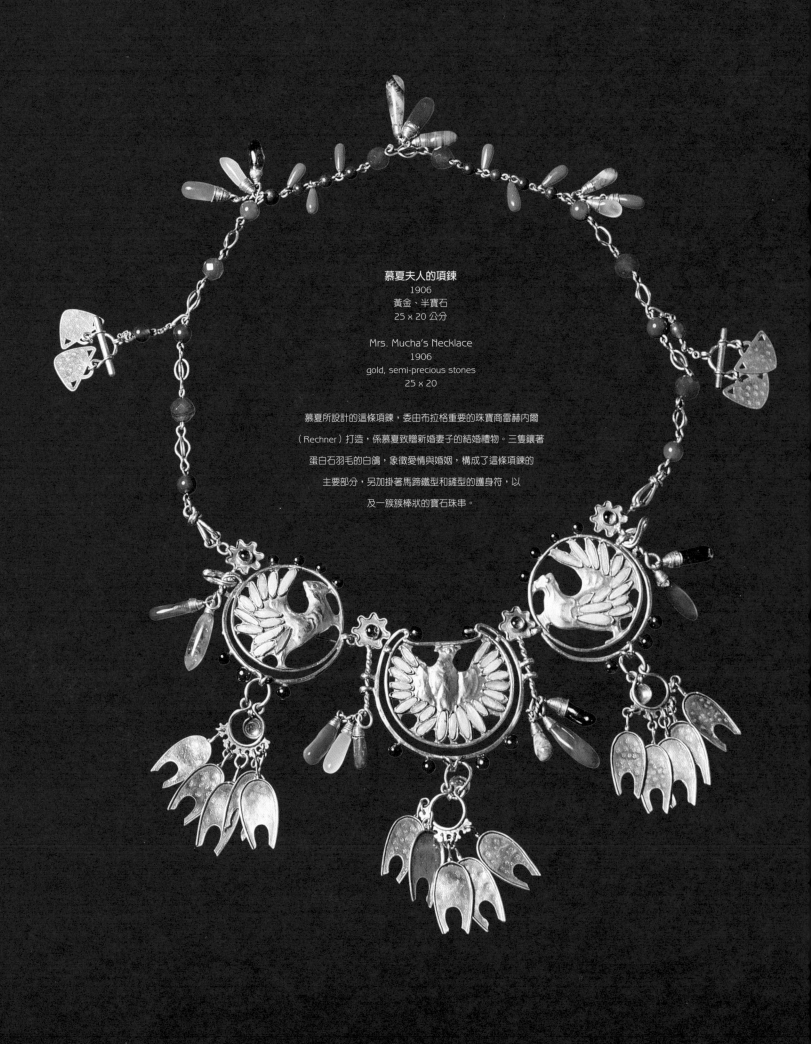

慕夏夫人的項鍊
1906
黃金、半寶石
25 x 20 公分

Mrs. Mucha's Necklace
1906
gold, semi-precious stones
25 x 20

慕夏所設計的這條項鍊，委由布拉格重要的珠寶商雷赫內爾
（Rechner）打造，係慕夏致贈新婚妻子的結婚禮物。三隻鑲著
蛋白石羽毛的白鴿，象徵愛情與婚姻，構成了這條項鍊的
主要部分，另加掛著馬蹄鐵型和鏟型的護身符，以
及一簇簇棒狀的寶石珠串。

ALPHONSE Mucha

布 拉 格 慕 夏 美 術 館 開 幕 誌 慶

莎拉・慕夏（Sarah Mucha）編著
朗諾德・李通（Ronald F. Lipp）為序
收錄維克多・阿爾瓦斯（Victor Arwas）、
安娜・德佛札克（Anna Dvořák）、揚・穆爾壽赫（Jan Mlčoch）、
彼德・魏特理赫（Petr Wittlich）撰文

Mucha Limited

in association with
Malcolm Saunders Publishing Ltd

This book is dedicated to the memory of
The Lord Menuhin OM KBE, Honorary Patron of
the Mucha Foundation, a valued friend and supporter.

The publishers would like to extend
a special thank you to:
Sebastian Pawlowski for his commitment to and
support of the Mucha Museum in Prague;
Professor Petr Wittlich for his contribution to
the re-evaluation of the work of Mucha;
Dr Katharina Sayn Wittgenstein, the first director of the
Mucha Museum, for her enthusiasm and dedication and
her continuing support of the Mucha Foundation;
Hana Laštovicková and all the staff of the Mucha Museum;
all the authors for their invaluable contributions to this book;
Jean Marie Bruson of Musée Carnavalet and Dušan Seidl of
Obecní dům; Gilly Arbuthnott, Simon Frazer, Jitka Martinová,
Marcus Mucha and C. J. Spiers for their editorial support;
above all Malcolm Saunders without whom we would
not have been able to start, let alone to finish.

This edition first published 1999 by Mucha Ltd
in association with Malcolm Saunders Publishing Ltd

ISBN 0 9536322 0 2

Editor: Sarah Mucha
Designer: Roger Kohn
Translations from Czech: Karolína Vočadlová, Vladimíra Žáková

Made and printed in by Graspo CZ, a. s.

Measurements are given height first in centimetres

目次 CONTENTS

緣起

慕夏基金會

慕夏基金會（Mucha Foundation）是在阿爾豐思・慕夏（Alphonse Mucha）嫡子奕希・慕夏（Jiří Mucha）辭世後，由慕夏子媳潔若汀・慕夏（Geraldine Mucha）及嫡孫約翰・慕夏（John Mucha）於1992年創立。慕夏無疑是捷克藝術家當中，最偉大並且最具國際知名度者之一。為了將來世代，慕夏基金會矢志維護慕夏遺作，並且善盡推廣其創作之責，俾使慕夏對藝術共通性以及藝術乃人類生活中心的信仰得以維繫。

緣此淵源，慕夏基金會在推廣慕夏作品方面，一直懷抱著有朝一日，其作品能在布拉格永久展示的夢想。慕夏美術館（Mucha Museum）在1998年二月成立，由瓦克拉夫・哈維爾總統（Václav Havel）夫人妲歌瑪爾・哈維爾（Dagmar Havlová）主持開幕後正式啟用，實現了超越當初所能想像的願景。自捷克立國以來，一所慕夏專屬的美術館首度問世。若無瑟巴思強・包羅斯基（Sebastian Pawlowski）先生與其企業公司（COPA），此一重大成斷不可能實現，因此本會對其貢獻深表銘謝。他們不僅為美術館建造了美好的空間，更為考尼克基宮（Kaunický Palace）完成了可觀又細膩的修復工程。

誠然，為了使夢想能化為現實，還有多位人士與慕夏基金會一起努力不懈。基金會特別要表彰長久以來的合作夥伴彼德・魏特理赫教授（Petr Wittlich），以及本館的開館館長卡妲琳娜・塞妍・魏特根斯坦博士（Katharina Sayn Wittgenstein）。經過這段時間的投入，美術館顯然正在完成它的使命，也滿足了捷克大眾，慕夏迷與來到布拉格的觀光客們的期待，提供他們能在特定的空間中，一睹慕夏其人其藝的風采。美術館的支柱，是一批全心全意投入的專業館員團隊，他們確保觀眾無論是首次造訪抑或是常客，都能稱心如意。

慕夏的海報與飾板公認是現代印刷美術設計的里程碑，而他也因為執新藝術牛耳的代表人物而聞名。然而他的藝術的關懷普遍，超越了「純裝飾」。隨著美術館成立，基金會認為到此一遊的觀眾，不應只能欣賞到海報與飾板，應當還能觀賞到一些較不為人知的粉彩畫、素描、油畫、照片和影像紀錄，這些有時可能披露慕夏晦暗、深沉的想像，還有其他所有有助於闡述慕夏創作人格的各種面向，但卻仍未獲全面重視的作品，只因為它們展現了隱藏在慕夏裝飾藝術背後，鮮為人知的深刻理念。藉此亦能將他創作與為人的全貌，作更完整、全面性地呈現。

除了慶賀慕夏美術館問世，願藉此書擴展該館的視野，反映慕夏美術館展覽內容，並針對展覽主題加以引伸。因此書中收錄的畫作，未必能在館中見到，只為善用美術館所能提供的資源，增進人們對慕夏其人其藝的瞭解。畢竟，美術館只不過是認識慕夏的入門之階，但願因此能引起觀眾的興趣，再前往其他地方繼續搜尋慕夏的蹤跡—捷克莫拉維亞省的莫拉夫斯基—庫倫洛夫市（Moravský Krumlov）與伊凡西切（Ivančice）、布拉格的聖維特斯大教堂（St. Vitus Cathedral）與市政廳（Obecní dům）、巴黎的嘉年華博物館（Musée Carnavalet）、奧塞美術館（Musée d'Orsay）與裝飾藝術博物館（Musée des Art Décoratifs），都有他的作品。

然而在今天最重要的一點，就是無論閣下是否已是慕夏迷抑或對慕夏作品熟稔與否，都可以在這一批精選的作品中發現他的創作不止逸趣橫生同時充滿驚奇也滿富挑戰性。慕夏衷心相信藝術與觀眾之間理應沒有距離存在，而且藝術應當盡可能的雅俗共賞、老少咸宜。至盼這部出版品能承繼這樣的傳統重新傳遞出慕夏藝術觀的旨趣熱情與關懷。

潔若汀・慕夏（Geraldine Mucha）
暨約翰・慕夏（John Mucha）　謹識

畫室中的慕夏
攝於巴黎韋勒・德・葛哈斯街
約1898年

Mucha in His Studio
Rue du Val-de-Grâce, Paris
c 1898

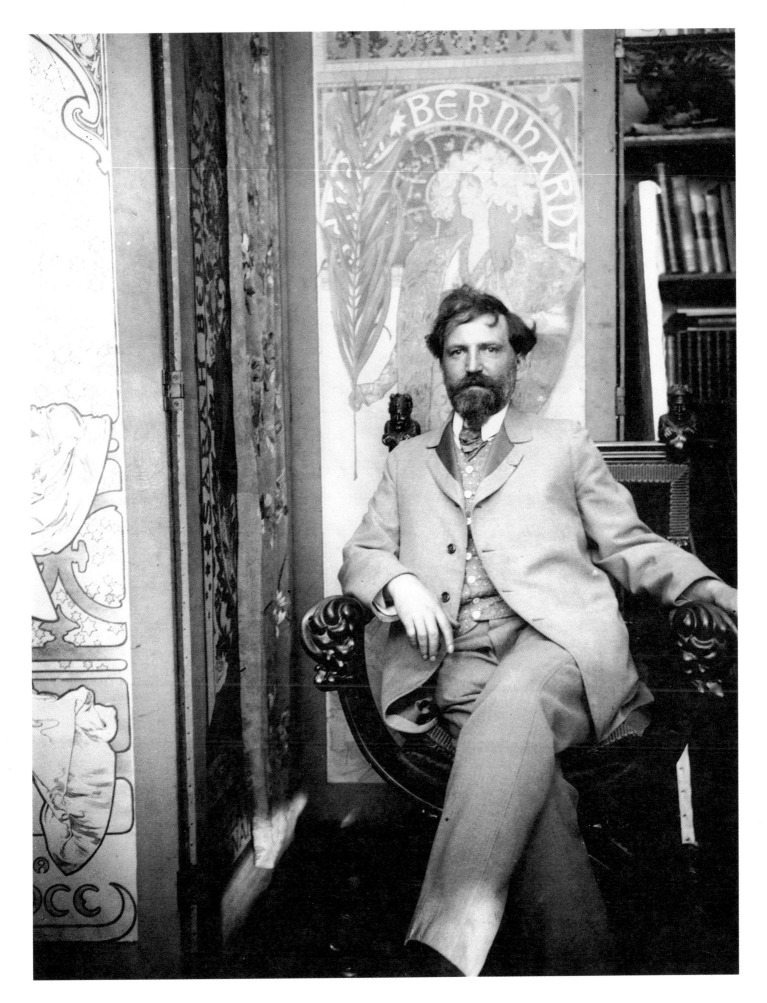

館序

國立歷史博物館

十九世紀末至二十世紀初，是一個世事快速更迭交替、社會價值秩序崩解，新觀念從傳統迸生激發的時代：藝術運動在此時變化頻繁，從後印象主義、象徵主義、前拉菲爾派、新藝術到立體主義、野獸主義等的誕生，此起彼落成為歷史閃耀奪目的一刻，而慕夏正是這個時代新藝術的象徵。

新藝術（Art Nouveau）是十九世紀末風靡全歐的藝術風潮，強調悠揚旋展的曲線，萃取自然中花草藤蔓的樣式，以重複綿密的構圖，架建出具催眠性的裝飾風格，在歐洲各地因不同地方色彩的加入，而有不同的名稱出現。

慕夏在今日已是捷克公認的國寶，其所創作的海報與飾版，更是現代印刷美術設計的典範。他所創造出的畫中女子，優雅迷人、在欲言又止中帶著一股誘人心魄的魅力，與畢爾斯利（Beardsley）、克林姆（Klimt）筆下的奇特異色女子，形成強烈的對比，塑造出屬於慕夏個人獨特而甜美的清新典型，而成為新藝術中的佼佼者。

本次展覽囊括慕夏畢生重要精彩作品，計有：海報、油畫、珠寶首飾、照片、工藝設計、素描、手稿等二百四十四件作品，其中除世人熟悉的海報飾板類外，尚有難得一見的各式創作手稿、素描與照片，得以一窺大師傑作誕生前的靈感發想，並與當時代的攝影思潮串連：更為珍貴的是，披露慕夏深沉隱晦之藝術理念的油畫作品，是最為罕見但應理解重視的部份。這些難得一見的作品，將有助於我們對慕夏藝術的瞭解，並對當時新藝術思潮有初步的認識。

在此，感謝慕夏基金會與慕夏家屬熱情協助，提供大量珍貴展品，以促成台灣首次大規模有關新藝術的展覽。讓我們在商業掛帥、高刺激消費的今日，回顧百年前的世紀末風潮—從理想烏托邦脫胎出的裝飾風格，藉惟美浪漫、空靈優雅的形式，傳達真切而美善的藝術理念。

國立歷史博物館館長

黃光男 謹識

Preface

National Museum of History

The period of the late 19th and the early 20th centuries was one of great change. It was in such circumstances that new concepts, evoked and inspired by earlier traditions, gave birth to thriving new art movements, such as, Post-Impressionism, Symbolism, Pre-Raphaelite Brotherhood, Art Nouveau, Cubism and Fauvism. Mucha's works represented the Art Nouveau style.

In the late 19th century, Art Nouveau, with its emphasis on curly lines and natural plants, became the main trend all over Europe. The composition of repeated pictures is the basic format for Art Nouveau paintings, but given Europe's wide cultural and linguistic differences, different names were adopted.

Today Mucha is regarded as the national treasure of the Czech Republic, and his posters and decorative panels are considered models for modern design in the art of printing. The women in his pictures are graceful and delightful, possessing a bewitching charm, not like the bizarre images of women in Beardsley's and Klimt's pictures. Mucha's distinctive and pleasant style makes him an outstanding Art Nouveau artist.

The 244 pieces of work in this exhibition at the National Museum of History are the most magnificent of Alphonse Mucha's artworks. They include posters, oil paintings, sketches, draft drawing, photographs, jewelry, and three-dimensional designs. In addition to advertising posters and decorative panels which are generally very well known, there are also draft drawings, sketches and photographs rarely seen before, which are the inspiration of Mucha's great artworks. Moreover, the most valuable function of this exhibition is that it reveals the depth and obscurity of the concepts behind his oil paintings. All of the works exhibited will help us understand Mucha better and obtain a basic knowledge of Art Nouveau.

It is a great honor and privilege for us to have this opportunity to exhibit artworks by Alphonse Mucha in Taiwan. I would like to thank the Mucha Foundation and the members of the Mucha family for making this possible. In these consumer-oriented and commercial times, it is also a great chance to let us review this century-old art movement through beauty and elegance as representing a form of Utopia.

Kuang-Nan Huang
Director
National Museum of History

序

中國時報系

當今流行的波西米亞風的服飾、紋飾,早在一世紀前的慕夏(Alphonse Mucha,1860—1939)作品裡就呈現出來了。他所塑造出來的意象,如化妝、髮型、波西米亞風的服飾、首飾,當時成為巴黎民眾競相模仿的對象,上流階級的婦女們都在搶購慕夏所設計的這些東西。

1900年巴黎萬國博覽會的「斯拉夫館」全是慕夏設計的,那是「新藝術」(Art nouveau)的頂盛時期。「新藝術」強調生活即藝術,生活中所接觸的每件東西,都可以提升到藝術的境,因而成為繪畫、海報、建築、家具、工藝、設計~等全面性的藝術風潮。百年後的今天,「新藝術」再度風靡,而慕夏正是此一流行風尚的卓越代表人,因此也有人將「新藝術風格」稱作「慕夏風格」。

在愈來愈重視本土藝術發展的台灣,我要特別針對慕夏的「斯拉夫史詩」油畫系列提出說明。

1909年,慕夏在一名芝加哥富翁的資助下進行一系列的「斯拉夫史詩」油畫創作,以編年史的方式將斯拉夫民族的重要史實表現出來。他原本打算以五、六年的時間完成這件大事,結果卻將他生命中寶貴的十八年歲月奉獻於這些畫作。

1928年,二十幅巨幅的「斯拉夫史詩」油畫終於完成,並於布拉格展出,引起轟動。慕夏不僅是「新藝術」的靈魂人物,在他的思維裡,更澎湃著強烈的鄉土情懷。

其實,在我們生活周遭,隨處可見「新藝術」的影子,但就像《孫文學說》所揭櫫的「知難行易」學說一樣,我們身處其間,也受其影響,卻不知其來由。

十分難得的,中國時報系在駐捷克臺北經濟文化辦事處的協助下,於八月十四日起在國內展開為期半年的「布拉格之春—慕夏特展」。展覽作品包括繪畫創作、在巴黎與捷克設計的海報作品、設計草圖、攝影照片、素描和粉彩畫、油畫鉅作「斯拉夫史詩(The Slav Epic)」系列、以及珠寶等許多已名列捷克國寶等作品,總計近兩百三十件。這項展覽,不僅在國內首見,本冊圖錄,更是認識「新藝術」,認識慕夏的必讀作品。

中國時報系董事長

余建新 謹識

序

慕夏基金會

慕夏基金會萬分榮幸能與中國時報攜手合作，聯合主辦世紀末捷克大藝術家阿爾豐斯·慕夏（Alphonse Mucha）作品第一次的臺灣巡迴展，於台北國立歷史博物館、高雄市立美術館及臺中縣港區藝術館展出。

慕夏基金暨基金會（The Mucha Trust and Foundation）於1992年由慕夏家族創立，基金會的宗旨有二，一是為而今而後的千秋萬代，矢志盡力維護慕夏遺作；二是藉展覽善盡推廣其創作之責，俾使慕夏對藝術共通性，以及藝術乃人類生活中心的信仰得以維繫。

慕夏無疑是捷克藝術家當中，最偉大並且最具國際知名度者之一。慕夏基金會向來樂於以宏觀的角度呈現慕夏這位以新藝術泰斗聞名的大師，雖然他的裝飾藝術作品乃現代平面藝術史上的里程碑，但是其藝術性的關懷遠遠超越了「純裝飾」的範疇。因此基金會十分欣慰，本展精選的參展作品不僅包括慕夏賴以成名的海報與飾版，亦涵蓋了較不為人知的粉彩畫與素描，因為這些虛幻但又時而陰鬱的深刻軌跡，足以彰顯慕夏至今尚未獲肯定的創造性人格特質，以及掩抑在裝飾性作品背後的透徹理念。

若無臺灣、捷克兩地多位人士盡心盡力，這項展覽絕不可能發生。首先希望感謝策展人謝佩霓小姐，本案不只因她而起，更由於渠鍥而不捨的付出與誠摯感人的奉獻，本展終能實現。主辦單位中國時報的大力支持令人銘感五內，尤其多賴黃肇松、李梅齡、施叔民、陳希林、潘罡、丁榮生與韓國棟等先生、女士勞心勞力，本展方可順利成型。對合辦單位的三位館長先生黃光男、蕭宗煌、洪慶鋒及其館員，謹此銘謝。

捷克共和國這方面，感謝熱衷藝文的布拉格台北經濟文化辦事處代表烏元彥先生及夫人黃鴻端女士，致力投入促成此一振奮人心的跨文化活動。在此對捷克駐台北經濟文化辦事處的代表克拉爾（Michal Kral）先生亦敬申謝忱。慕夏出生地伊凡西切與布拉格市立美術館出借國寶級典藏品共襄盛舉，我方一併致謝。

無論對慕夏的作品熟稔與否，慕夏基金會至盼閣下都能滿載而歸，發現這項展覽不止饒富趣味，同時也充滿驚奇和挑戰性。畢竟慕夏深信，藝術理應俯拾即是，應當盡可能的雅俗共賞，老少咸宜。但願藉著這項展覽，慕夏基金會能承繼這樣的傳統，再度重新傳遞出慕夏藝術觀的旨趣、熱情與關懷。

約翰·慕夏（John Mucha）謹識
暨莎拉·慕夏（Sarah Mucha）

完整的視野（A Complete Vision）

彼德・魏特理赫（Petr Wittlich）

捷克布拉格查爾斯大學教授（Charles University, Prague）

當十九世紀接近尾聲，哲學家與藝術家具有一致的信念，相信人類瀕臨突破時局以開啓邁向完成終極命運之路的關頭，而這個命運與其昇華的自然處境相稱。慕夏與此信仰息息相關。這種理論既高貴又富理想色彩，部分是出於對當時科技與經濟空前躍進的正面回應。然而在另一方面，卻也是企圖超越這些迎迓進步的柔性物質口號，更加著重真正人性，社會面向的一種表現。為了達成此一高尚目的，所有必要的官能聲色的才情盡付其用，藝術即將成為教育廣大群眾的工具。

當時的顯學是劇場藝術，戲劇視同一件完整的藝術品，結合諸多不同藝術形式於一堂，帶給觀眾最強烈的印象。慕夏首次在維也納涉足劇場，年方十九歲，任職佈景畫師謀生。然則，劇場錯覺中的官能感性，對慕夏而言，融入了天主教彌撒的兒時經驗，在莫拉維亞省（Moravia）布爾諾（Brno）的聖彼德教堂（St. Peter's Church）裡，唱詩班一員的他，曾在此獻唱多年。接下來在慕尼黑藝術學院所學，引領他採取時興的歷史畫為方法，繪製一系列既戲劇化又宿命的場景，呈現個人特有的史觀。

1887年間，年輕的慕夏啓程前往國際藝文活動中心所在的巴黎，而他一切遠大的志向和願景，在那兒也終於付諸實現。誠然，起初有幾年的光景，他只是一個靠微薄酬勞勉強糊口的插畫家，不脫藝術新人注定的命運，難免必須承受自我否定的煎熬。他之所以不放棄自己選定的職業，只能歸功於不羈的生命力與理想主義色彩濃厚的狂熱。此外，身為波西米亞文藝圈的一員，以座落在葛哈達・謝米耶街（Rue de la Grande Chaumière）的夏綠蒂夫人乳品店（Madame Charlotte's Crémerie）為出入據點，他結識了諸如高更（Paul Gauguin）、史特林堡（August Strindberg）等影響現代文化史甚鉅的傑出人物，而這些熟識也以不同凡響的方式，影響了這位中歐年輕人的性靈感受。從他們身上，慕夏學到象徵主義和藝術融合的理念，對他個人的藝術造成了卓著的影響。

慕夏命運傳奇式的轉捩點，出現在1894年將逝、1895年將屆之際，他為巴黎劇場界頗受愛戴的名伶莎拉・貝恩哈德（Sarah Bernhardt）設計了第一張海報。一舉成名天下知，開啓了慕夏想像力的閘門，令他搖身一變成為嶄新的歐洲裝飾風格—新藝術（Art Nouveau）的卓越代表人。從今天的歷史觀點看來，新藝術是一種相當凝聚的藝術風格，就賦予歐洲藝術共通基礎及共享造型特

徵言之，不啻為最後幾度末代嘗試之一。觀察十九世紀的最後二十年間，新藝術運動究竟如何匯集了出身迥異，形形色色的人物合流，益發令人玩味。置身於這種脈絡下，雖然顯然符合世紀末展望的整體架構，阿爾豐斯，慕夏依然發展出了擁有個人風格與自我特色的「慕夏風格（Style Mucha）」。慕夏海報及裝飾板上妖嬈的女性人物，經常飾有光環的一輪新月，那正是「宇宙精神（World Soul）」的擬人化象徵，代表擺盪在理想價值觀的世界與吾人感官現實世界之間。1899年他以神之祝禱為主題，設計了一本美麗的書籍，慕夏的新理想主義（neo-idealism），在這件作品中呈現得淋漓盡致，人類的際遇藉由光明與黑暗彼此激烈戰鬥來表現，最後訴諸宇宙大愛達成協議恢復諧和。縱覽慕夏歷來創作，即令表面看來商業氣息再濃厚，如此尊貴的訊息，向來倒是不言而喻。

慕夏最為人稱道處，莫過於宏觀的眼界，他極目所見，觸及一切向度，並用藝術予以潤色使之尊貴化。當新的世紀降臨，在《裝飾資料集》（Documents Décoratifs）及《裝飾人物集》（Figures Décoratives）這兩部專為設計家出版的書籍中，慕夏彙整了本身在新藝術方面累積出的博學歷練，不僅披露了世紀末婦女與閨秀飾品的私密世界，同時更將一切有關藝術，工藝和裝飾性建築所具備的創意想法及十八般武藝都公諸於世。慕夏裝飾的基礎，建立在單一自然生命力概念之上，進而運用裝飾性的曲線加以闡述。

他的素描和粉彩畫，流露著掩抑於其視域下的戲劇感，可見對慕夏而言，裝飾乃因運自我表現之需而生。正是同一批作品，印證了慕夏從不關心「純裝飾」，也證實了他執著專業性，未嘗降格以求。這些作品散發著慕夏藝術最深層認同的光輝，證明直到晚年，即便重返波西米亞平原落葉歸根之後，他的世界觀未見幡然頓改。

1920年代慕夏創作的捷克系列海報時，秉持的中心意念一如日後的作品，包括最具指標性的油畫鉅作〈斯拉夫史詩〉（Slav Epic）系列在內，就是存在「宇宙精神」中攸關生死的道德力量的理想象徵，慕夏堅信這點可以為捷克這個中興了的國度，提供精神引導作用。慕夏的愛國情操以及認同國家命脈所繫的草根性，不至於與其世界性相牴觸。打從熱忱洋溢的青年開始，歷經在巴黎聲名大噪的極盛期，乃至於晚年呈現理解歷史如何足以形塑國家命運時，阿爾豐思・慕夏始終如一，他至死不渝的關切，端的是視融合美與神性為必然。

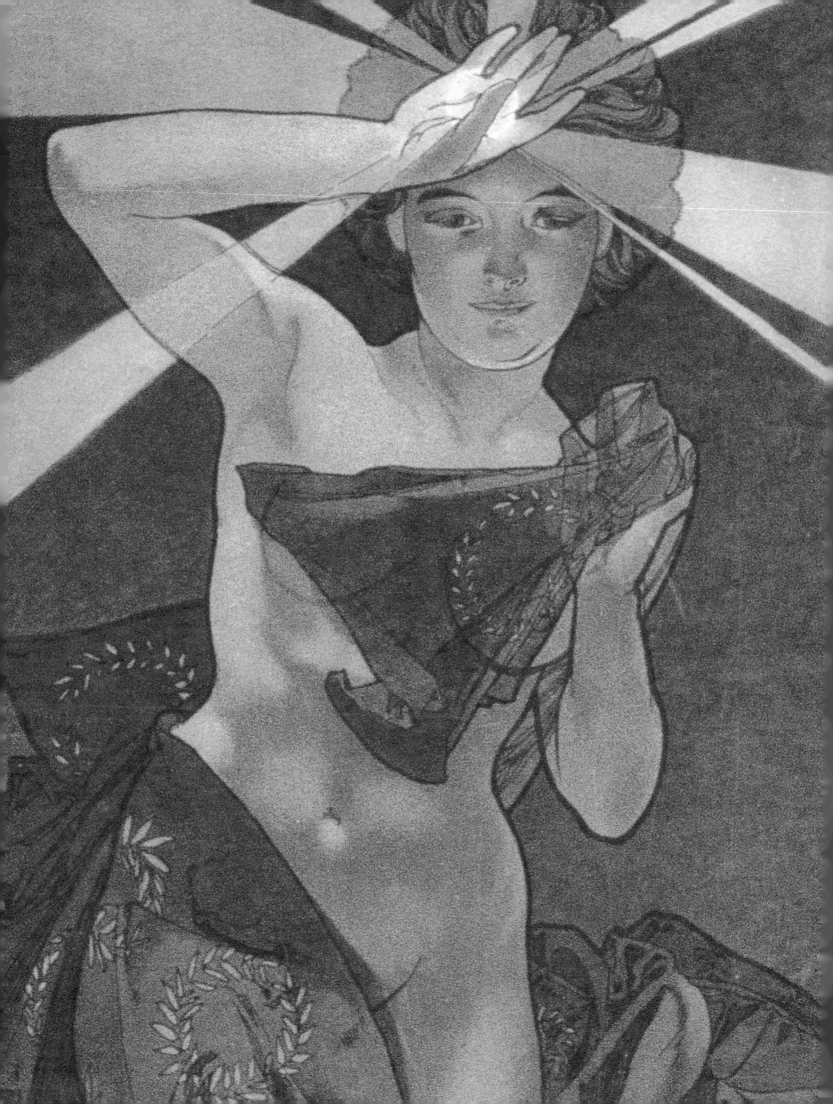

阿爾豐思・慕夏—斯人斯語（註1）
（ALPHONSE MUCHA-THE MESSAGE AND THE MAN）

朗諾德・李邇（Ronald F. Lipp）

重新發現慕夏

在當事人辭世將近一甲子之後，慕夏美術館（Mucha Museum）成立了，在其祖國終於首度有了一處阿爾豐斯・慕夏作品專屬的展覽場所，慕夏無疑是最偉大、最負盛名但卻依然廣受誤解的捷克藝術家之一。這座美術館的成立，正是慕夏的藝術與生命在全球死而復生並獲得重新評價的一部份。在過去十年間，舉行了接二連三的巡迴展，包括1989年在日本各地，1993年在倫敦，1994年在布拉格城堡、巴黎、奧地利克雷姆斯，1997年在里斯本、漢堡、布魯塞爾，以及1998、1999年在全美各地。

繼慕夏1939年於布拉格辭世以來，再次掀起慕夏熱其實已屬第二次。第一波出現在1960年代，當時西方世界因為頗具規模地考掘新藝術（Art Nouveau），重新探討十九、二十世紀交替的數十年間，曾在巴黎、布魯塞爾及其他歐洲各大藝術中心獨領風騷的這種裝飾風格，因而慕夏也成為研究的對象之一。令人欣慰的是，重新燃起對這種藝術類型的興趣，與慕夏獨子奕希（Jiří）及有志一同者致力使全世界再度認識慕夏，恰巧同時發生。在此之前的三十年間，慕夏的作品和行誼，大多已經遭人遺忘。長期受到漠視的慕夏以及他作為裝飾藝術泰斗之一的威名，也得到平反。遺憾的是這股復興的重點，在於新藝術的風格與風格造型的本身，而非其潛在的本質，所以慕夏那些非裝飾藝術的作品，雖然質、量均精，大多數卻仍然未受肯定，而他的裝飾創作即便再度搬上檯

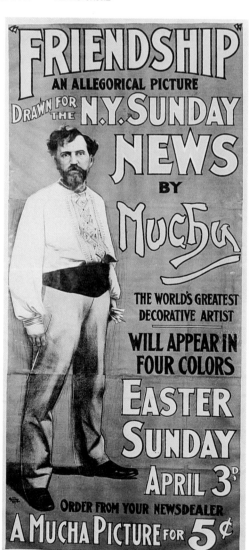

面，也又一次深受誤解。這便是不論是就需要或時機的迫切性來看，現在理應到了讓慕夏二度「復活」的時候。

慕夏出身寒微，在十九世紀中期誕生於哈布士堡帝國（Habsburg Empire）轄下的一個偏僻落後的小村莊。他曾經在維也納、慕尼黑及巴黎修習藝術，不過貧困依舊，直到他三十五歲時毫無半點預兆地一夕成名，艷驚彼時歐洲藝術之都巴黎的新藝術界，慕夏這才時來運轉。1895年之後的十年間，所謂的「慕夏風格（Style Mucha）」表現在其海報、書籍、雜誌插畫、屏風、飾板、彩繪玻璃、書本設計、珠寶、室內裝潢、劇場佈景、服飾、雕塑以及建築作品上，這真正界定了巴黎的新藝術（New Art）標準版本。到處都有他的展覽，厚顏無恥地抄襲他的不肖之徒比比皆是，慕夏是大眾和媒體矚目的閃亮焦點。他的魅力所及不止限於歐洲，1904年慕夏首次出訪美國，《紐約日報》（The New York Daily News）率先大幅報導，譽之為「世上最偉大的裝飾藝術家」，並發行專號，刊載了四色全彩印刷的慕夏作品複製品。

然而慕夏頓失盛名的情形，幾乎就像他當初崛起一般戲劇化。在人氣如日中天之時，他選擇遠離巴黎，先在美國遊戲人間一番之後，慕夏返回了年少時的家鄉。他留在波西米亞地區繼續創作了二十九年，創作了畢生最重要的代表作，其中包括了慕夏視為個人最高成就的里程碑作品

《紐約日報》（The New York Daily News）
再版〈友誼〉（Friendly）專刊告示牌廣告
1904年

〈斯拉夫史詩〉（Slav Epic）。然則捷克歲月所完成的創作，西方各界等於一無所悉，直到近幾年才重見天日。的確，由於對他的專業成就遭到徹底忽視，以致於即使是巴黎時期作品的重要層面，時到如今方才重見曙光，而他的相關文件—日記、信函與手冊，礙於經費短絀，絕大多數仍然維持原狀，未能翻譯、未曾建檔且未經檢閱。有關一般大眾對慕夏的集體失憶症實在堪慮，情況嚴重到最近有本1989年出版而有關世紀末法國新藝術的專門著作，居然完全沒有提到慕夏。（註二）次年一份調查全歐新藝術平面設計的文本中，竟然把慕夏歸類到奧匈帝國藝術家的章節來討論。（註三）

慕夏從全球意識中銷聲匿跡的現象，起初是隨著大眾流行品味改變發生。過渡到新世紀後不久，藝術界的先鋒轉移注意力到野獸派（Fauves）、立體派（Cubists）、表現派（Expressionists）以及其他現代流派身上。新藝術顯得太熟悉、太保守又太無趣了。經歷了第一次世界大戰，社會的感受性亦幡然驟變。戰爭恐懼症、佛洛依德與愛因斯坦的見解令人困擾、布爾什維克革命掀起鉅變且威脅著染指西方，此外還有高通貨膨脹率和全球經濟不景氣所造成的精神創傷，在在使得人們渴求足以反映存在真相的藝術出現。慕夏畫中的聖母，甚至克林姆（Gustav Klimt）筆下的女妖，未免都顯得天真優雅得離譜，反應了一個如今已經一去不復返的年代。

以慕夏的案例言之，其不重視是來自於言語的、官方抵制及衍生成的惡意打壓、詆毀攻訐所造成。1910年慕夏返回布拉格，迎接他的是一片謾罵抨擊與狐疑猜忌的聲浪。他歸國後遭遇的第一件大事，便是布拉格市政廳（Obecní dům）的興建，這也是歐洲建造的最後一座偉大的新藝術建築。其實慕夏返回家鄉更重要的目的，是為了全心投入製作〈斯拉夫史詩〉，這個由二十張鉅作組成的系列，欲頌揚包含祖國同胞捷克人民在內的斯拉夫民族的掙扎與抱負。這是慕夏的巨構，充分鋪陳了自己成熟的美感和道德見解。忙於此事期間，慕夏不忘毫不保留地投入涉及祖國公民，人道事務的相關設計，其中包括1918年捷克斯洛伐克共和國獨立後，為新興國家製作了形形色色的象徵物。

捷克文化圈與藝術界中不乏批判慕夏的人，對他們而言，他是一個外人，故國今非昔比，在狀況外的他，偏偏帶來了外國的價值觀和不受歡迎的議論。他推崇備至的捷克愛國主義與民俗傳統早就過時，已經是令人羞於啓齒談論的陳腔濫調。

1939年間，緊接在慕尼黑事變之後，德國人大舉入侵波西米亞地區，彼時高齡七十九歲的慕夏首當其衝，被列入第一波納粹審問的黑名單。他是知名的共濟會重要幹部、捷克自由鬥士，這些理由使他變成新制討伐的公敵。由於年事已高又患病在身，慕夏在審訊結束後，不久便撒手人寰。

整個納粹佔領期間，慕夏的作品被禁，為避免遭扣押和銷毀的噩運，〈斯拉夫史詩〉被藏匿起來。1948年，就在大戰結束重獲自由甫滿三年之後，捷克投向共產主義，並落入蘇聯的勢力範圍。慕夏的作品在官方圈內再度遭到譴責，彼時的罪名是象徵資產階級的墮落。在史達林主義（Stalinism）風行鶴唳的那幾年，慕

夏之子奕希（Jiří）因被控間諜罪入獄，全家被強制遷出自宅，而且官方依舊不停迫害，硬將慕夏的作品充公甚至摧毀。等到高壓政權漸趨鬆弛，慕夏的藝術及其對捷克文化的貢獻，早已廣遭淡忘、輕忽了。1960年代初期，〈斯拉夫史詩〉獲准公開展出，不過僅限於在莫拉維亞省的小鎮莫拉維夫斯基—庫倫姆洛夫（Moravský Krumlov）一地。

1989年十一月的絲絨革命（Velvet Revolution），預示半世紀以來幾乎從未中止的獨裁統治與異族佔領接近尾聲。捷克第一共和（First Republic）的首任元首和精神領袖湯馬士·馬薩瑞克（Tomás Masaryk），備受人民愛戴，但卻是共產黨及納粹黨黨徒的眼中釘，布拉格的文契思拉斯廣場（Wenceslas Square）底端，很快地就豎立起他的塑像，作為一個捷克重獲自由與自治的具體象徵。新任總統瓦克拉夫·哈維爾（Václav Havel）褒揚馬薩瑞克，其標榜第一共和的人文理想，並且表達了廣大群眾共同的希望，至盼這些價值觀能夠再度在捷克逐漸發揚光大。第一共和就是慕夏的共和國，他曾為它孜孜不倦地賣力付出。第一共和的理想也就是慕夏的志業，所以他將之融入所有的作品裡，尤以〈斯拉夫史詩〉為代表。然而，奇怪的是對慕夏的失憶症卻殘存下來。除了1994年有場為期短暫的展覽之外，直到1998年二月慕夏美術館開幕之前，慕夏的作品在首都布拉格都無法獲得永久陳列或長期展示的機會。1990年代中期，有一位布拉格的記者請教一名資深政府官員，何以沒有展示慕夏藝術的場所存在，獲得的答案非常簡潔，「為何是慕夏？」

匪夷所思的是當時布拉格街上，極目所及四處都是慕夏之作。布拉格的商店裡和市集攤位上，賣相最佳的藝術品裡，充斥著慕夏作品複製成的月曆、海報以及其他產品。實際上，大眾的需求構成了慕夏魅力的基礎與本質，這一直是不爭的事實。1920年，雖然早就過了慕夏新藝術的全盛時期，他最後一次到美國巡迴展覽作品時，芝加哥和紐約兩地的博物館總共吸引了六十萬人次前往參觀。1936年，儘管慕夏的生命大限將至，可是他在巴黎網球場博物館（Jeu de Paume）的回顧展，卻一樣的叫好又叫座。1960年代與如今國際風雲再起，情況同樣類似，縱然評論反應已趨正面教人欣喜，但是最引人注目處還是大眾興致勃勃。即便莫拉維夫斯基—庫倫姆洛大小鎮地處偏遠，而且宣傳有限，觀賞〈斯拉夫史詩〉依然是吸引許多的捷克家庭、學童到此朝聖的目的。

隨著慕夏美術館開幕，以嶄新的眼光，重新審視這位藝術家與其作品的時刻已屆，假使我們辦得到，便能明瞭其人其藝，何以能夠同時挑起長存的敵意與不渝的死忠。做為上一世紀最為多才多藝，想像力豐富而慷慨激昂的藝術家之一，慕夏的作品呈現出顛覆得既感人又挑釁的一番景象。甚至之，慕夏的作品不但不是過時的古董，隸屬於一個慘遭遺忘的年代，反而與當代時人的恐懼及渴望息息相關。

要重新評價就得同時檢視慕夏創作的內涵，與其驚人而廣泛的涉略。慕夏的美譽，建立在他能將藝術形式出神入化地運用於大

眾消費及促銷物品上。長久以來，這類的藝術被貶為純屬「裝飾」，不是藝術而是工藝，不過所幸時代改變，近年來已受認可。最優秀的新藝術，深深蘊藏著種種源自一股道德與靈感的深沉寓意的美的表現。（註四）以慕夏為例，作品帶著第二個分身呈現給我們，才能以不同的風格一脈相承，繼續傳達他早期創作必備的理想性訊息。終於，我們剛剛開始嚴謹地重新檢視慕夏作品的第三大部分—粉彩，這些用駭人的黑色與富表現力的情懷創作的作品，靈敏地探測著人性的陰暗面，與著名的慕夏仕女歌頌美麗與感性的敏銳度，如出一轍。

慕夏所受的影響

1906年慕夏生於伊凡西切（Ivančice）的莫拉維亞村。他的父親是法院的門房，這個職位是中產階級社會位階最低級，住家與當地監獄位於同一棟建築。慕夏終日與貧困和痛苦比鄰而居，更因五個小孩中有三人不幸死於肺結核，而生活雪上加霜。他的母親信仰虔誠，當他年僅七歲便帶著他朝聖。十一歲時，他加入離家不遠的莫拉維亞省首邑布爾諾（Brno）聖彼德教堂（St. Peter's Church）的唱詩班。彌撒儀典神秘的氛圍，蕩氣迴腸的吟誦，教堂滿富象徵的裝潢與誇飾，莫不讓他留下至深的印象。

莫拉維亞地區，如同捷克其他的地方一般，曾經為哈布士堡（Habsburg）政權統治數百年。在德意志政治，經濟主權轄下，捷克語早被貶抑為與鄉下方言無異，迫使捷克本土文化幾近為人淡忘。捷克國家復興運動是一場忠於國家，國家主義的奮戰，藉重整捷克文化，以爭取奧匈帝國政治架構下的自主權，1860年代達到高潮。在伊凡西切一地，這個復興運動激發了發自肺腑的熱情，為捍衛捷克語學校的存在，力保市議會的席次，維護莫拉維亞民族傳統—包括異國情調的民俗傳說，色彩繽紛的傳統服飾，以及裝飾有高度格式化的花草圖案的刷白屋舍—而奮鬥。

打從孩提時期起，慕夏便應和著藝術的召喚。依照捷克復興運動的傳統，他了解到一個真正的捷克藝術家，必需身兼扮演神職人員與愛國者的雙重角色，借重藝術最直接的情緒感染力，以道德理想震撼人心的表現，對同胞善盡教化與提昇之責。十九歲時他前往維也納，謀得一份製作舞台佈景的差事。接下來的七年間，他蹣跚前行，但一路福星高照，機運始終比災禍早一步降臨。他相信自己是命運之子，報效國家的使命感亦屬命中注定。生命是劇場。只要他忠於命運，回應好運道召喚，美好的事就會來到跟前。

1887年時，由於他的贊助者庫思伯爵（Count Khuen-Belasi）慷慨解囊，慕夏遷居巴黎繼續求學，努力想對藝術世界發聲。十九世紀末的巴黎，是一個驚人時代的不凡之地。1871年普法戰爭法國戰敗所帶來漫長困度的衰退，終於因經濟復甦消逝殆盡，愛國主義再度抬頭，而對國家與文化建設的熱衷，亦方興未艾。新科技爆炸性的蓬勃發展，最是所向披靡，其中包括跨國燃料式交通工具、電氣照明、飛機、自行車、留聲機、電影，以及各式製造、生產方式相繼問世。1899年在巴黎矗立的艾菲爾鐵塔，正是這個商業與科技萌發的時代的最佳例證。巴黎比任何一個城市更有資格作為象徵主義的基地，而除了象徵主義之外，再沒有任何一種理念，足以象徵這個世代的感性。

象徵主義的教條，促使巴黎的前衛人士發展出裝飾性繪畫的新概念。在時下，裝飾藝術（Decorative Art）亦即新藝術（Art Nouveau），早就讓人當成純裝飾看待，導致被視為膚淺的繡花枕頭。然而，創作者當初是為了找到最深沉的藝術表現方式，透過象徵性與複合式的造型，將諸多理想自發地傳達予觀眾，才孕育出裝飾藝術。而且裝飾藝術價值觀屬意的理想都具高度的神秘性。新藝術是「邁向真正表達複和體之途的第一步」，其目標「不只是一個獨特的理念，亦復是一種宇宙共通的理念，昇華到和諧，強烈與細膩婉約的最高點。（註五）

因而，裝飾藝術的意圖，至少是成為以象徵造型表達人類生命最高、最抽象的價值。

象徵主義思考與裝飾藝術之所以以理想主義，神秘主義為中心，乃是和法國世紀末文化的另外一股潮流的串聯，沉迷唯心論與密教。各種神智學（theosophies）的確深深地為世紀末精神所吸引，借助咸信來自佛學、婆羅門教、猶太教、埃及、希臘及其他古代信仰的靈性信息，擴充基督教的神秘主義，並補其不足之處。

另一個發展，之於新藝術象徵主義的基礎，也相當重要。象徵主義的複雜性與內在矛盾，當作為一個合理的提示時，最後的影響來自看來直接與密教迥異的根源。在十九世紀的最後二十五年間，由於心理學理論重要的發展，暗示運用藝術足以利用過去不為人知的方式影響觀者的可能性。沙寇（Jean-Martin Charcot）與其他人發展出了有關下意識，暗示的力量和催眠所扮演的角色的概念。在社會心理學的方面，針對購買消費產品深受採購者購買名牌象徵的慾望驅使的說法，塔德（Gabriel Tarde）更進一步推論，這是消費者在處於近似未完全催眠時的半夢遊狀態下，半具意識時所作的選擇。兩者並行，象徵主義的意識型態，唯心論的渴望以及視覺催眠的暗示，儘管屬於下意識的範疇，為以理想性的幻想與敏感的消費者溝通為優先的裝飾物品，共構出了一個基礎。

慕夏從各方面接受了這些觀念。除了他對前拉斐爾派（Pre-Raphaelites）與「英國藝術與工藝運動」（Arts and Crafts movement），加上他與藝術家高更（Paul Gauguin）、賽胡西耶（Paul Sérusier）、先知派（Nabis）會員、百人沙龍成員的關係，以及與前衛藝術雜誌《鵝毛筆》（La Plume）的淵源，慕夏對象徵主義的原理和當時熱門藝術家的表現瞭若指掌。因為密教，藝術世界的分裂無從避免。與科學家史特林堡（August Strindberg）、天文學家佛蘭瑪希翁（Camille Flammarion）、巴黎技術學院德，羅沙上校（Colonel de Rocha）等人的交往，引領他同時參與實驗、超感官的感知、心靈暗示、自發性書寫集會等活動。他也參與神秘會社，慕夏是共濟會（Freemasons）會員。這一切他都終生服膺。（註六）

無論是象徵主義的新趨勢、唯心論和催眠理論、巴黎藝術界風行的物力論（dynamism），還是科技、商業帶給藝術的新契機，慕夏一律來者不拒地大肆吸收。而這一切，莫不再和他秉持的核心宗教價值觀，捷克愛國主義，民俗傳統，與生俱來的戲劇感和創造真正新穎甚至空前的藝術的宿命相融合。

慕夏風格（Le Style Mucha）

對慕夏則無法預期這樣的事情。他確實是一個勤奮向學而學習成果優良的學生，也是一個才華洋溢的製圖員，同時更是一個努力程度驚人的工作狂。即使在喪失了贊助人的支援，誠如他日後回憶所述，僅能吃小扁豆以及豆類果腹，他也的確還是有辦法靠幫書籍，雜誌中，月曆繪製插圖，間或是替舞台劇設計海報與戲服來順利維持生計。然而直到1894年，意即旅居巴黎七年之後，而且已年屆三十四歲之時，他依然無法躋身知名藝術家之林，還在為了在巴黎掙得一席之地而奮鬥。甚至根據他的作品集，他看來恐怕永無出頭天。

就在那時〈齊士蒙大〉（Gismonda）的設計案出現了。這項業務是為了由莎拉·貝恩哈德（Sarah Bernhardt）領銜主演的一齣戲設計一張宣傳海報。貝恩哈德人稱天后莎拉（the Divine Sarah），彼時在巴黎是個睥睨萬方的戲劇女王，聲名如日中天。慕夏在這項設計贏得的聲譽，不論是人們認為這個神來之筆乃出於不可思議的天意庇祐，抑或純然是設計競技累積出的成果，不管吾人願意聽信什麼樣的說法，慕夏憑此舉大獲全勝，巴黎社會因此沸沸揚揚，卻是不爭的事實。

在如今這個媒體染指的時代裡，人們早已經習慣了立體音響高分貝的刺耳音高以及高彩度的螢光色彩，或許很難理解〈齊士蒙大〉造成的影響有多震撼。總之，天后莎拉為之傾心，巴黎為之驚艷，而慕夏發現自己一夕成名。

這張海報是在1895年元旦前後出現在巴黎街頭的廣告板上。自從1880年代，經過薛勒（Jules Chéret）等人的努力，海報藝術已經發展成熟。而1891年間羅特列克（Toulouse-Lautrec）也曾繪製了生動而俗麗的紅磨坊場景。然而〈齊士蒙大〉與有史以來所有的作品截然不同。這張海報的畫幅很窄，長度超過兩米。貼在廣告板上時，透過觀眾平視的角度觀看，呈現出的莎拉幾近真人大小。她的造型頗富理想美、空靈幽雅、姿態細緻宛然，浸淫在溫潤的色調中，頭戴一圈光環。莎拉極其滿意，於是一口氣和慕夏簽下了一紙長達五年的合約。因為群眾對他的海報愛不釋手，所以買賣海報形成交易市場，蔚為當時新興的發展。至於那些阮囊羞澀或者不願掏腰包的人，便設法賄賂負責張貼海報的人，或者乾脆霸王硬上弓，從海報板上直接撕下海報。

〈齊士蒙大〉除了是慕夏為貝恩哈德女士製作的七張海報中的第一張，也從此開啓了慕夏的事業，在接下來的十年裡業務如潮水般湧進，到處受歡迎。因為那種一眼即可指認的風格—亦即成為法

國裝飾藝術註冊商標的所謂「慕夏風格」—和魅力，對慕夏創作的需求因而居高不下。他的創作中心是「慕夏式仕女」（Mucha Woman）。畫中女子既健康又迷人，令人眼睛一亮卻又春色無邊地楚楚可憐，以某種非言語所能形容但卻說服力強的絕色，以及某種欲言又止的默許，催眠般地向人們招喚。她的目光迷離，舉手投足猶帶甦醒的慵懶，彷彿才脫穎而出，懸浮游移在充滿愛意的觀眾與她依稀記憶的意象之間。她的魅力通常因為豐沛如瀑的青絲而倍添風情，長髮也許因迎風而飄逸或飛散，在臉龐週遭形成一圈光環。與盤據在羅特列克（Toulouse-Lautrec）、雷棟（Redon）、畢爾斯利（Beardsley）、克林姆（Klimt）、戴尼斯（Denis）和高更（Guaguin）等人作品中那些病懨懨、弱不禁風、凶惡驃悍女性典型相較之下，她形成了截然迥異的對立面。

慕夏最優秀的裝飾作品，乃是積密而嘆為觀止的構圖，通常充滿花卉以及其他植物的元素，瀰漫著繁複、大量重複、具催眠效果，寓意深奧而象徵性的結構。為了這些圖案，慕夏使用了包括拜占庭式、塞爾特式、日本式、洛可可風、哥德式、猶太教與捷克民藝的各種元素，以仿馬賽克鑲嵌為背景，加上炫麗誇飾的華服，珠寶首飾，阿拉伯紋飾，再以風格化的輪廓線修飾補強，如此一來便與自然風的細節交織成一片錦繡。他的作品強而有力，通常令人目晃神搖，有時甚至感到頭暈目眩，但覺毫無招架之地。只消看看諸如1897年的作品〈撒瑪利亞人〉（La Sarmartaine），或是1899年作品〈天主經〉（Le Pater）的扉頁，就可以發覺自己所面對的事物，嶄新而非凡。

「裝飾藝術運動」的重要信念之一，乃是藝術應當為大眾而創作，並且理應善盡妝點，美化一般消費品與實用物件之責。服膺此教條的慕夏，創作了一系列的裝飾板，以大量製造的藝術品為訴求，俾使尋常百姓都可以負擔得起，而在他的設計範本書《裝飾資料集》（Documents Décoratifs）中，慕夏示範如何利用各種手法，將裝飾藝術美學應用在日常用品上。實際上，他的設計歷久彌堅，依然在世界各地為人一再重複運用在廣泛的產品上，一直流傳到吾人所處的今日世代。

影響慕夏的性靈信仰體系，相信人類必需經歷一場漫長而痛苦的抗戰，才從昏昧的狀況中自我提昇，邁向一個神聖，昇華的境界。他們也相信，支持這段以追求超凡入聖為理想的旅程的力量，正是神性。「宇宙精神」陷入沉思，是為了將更高智慧佈施予人類，為貫連天與地，有形與無形、永恆不朽與有限生命努力。對人類而言，象徵性地透過光線具體表現，並且落實在藝術之上。至於受這種信仰啓蒙的藝術家，則認為藝術的宗旨，不僅只限於表現一張娟秀的臉蛋或一片迷人的景緻，而是利用在人的腦海烙下鮮明但隱喻連篇的象徵性表述，下達一紙道德強制令。近年來，一些慕夏的徒子徒孫，在用心檢視他的餘蔭和遺作之後，終於確信這是他的本意。針對這點，「慕夏式仕女」擬人化的宇宙精神具體化[註七]，利用一些隱藏在下意識的原型，傳達出宇宙秉性樂善好施而生命美善的訊息，況且只要我們深諳掌握之道，幸福俯拾即是。從這個理

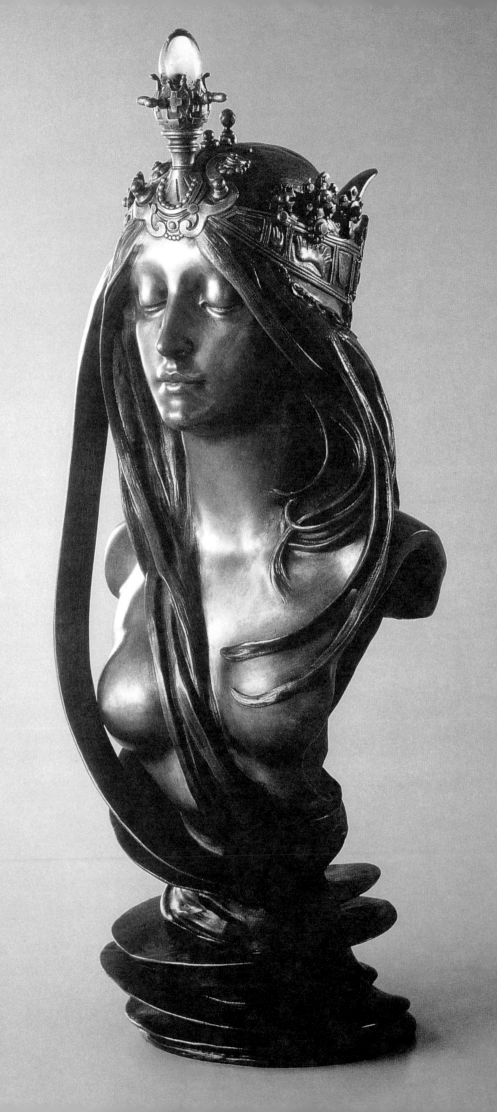

想性的角度觀之，慕夏的作品盡可能的應用在許多實用裝置及用品上，符合將閣下訊息無遠弗屆傳播予人類的道德使命。

與他同代的時人一作比較，慕夏的願景獨樹一幟。象徵主義的纖細敏感，結合了大量頹廢、悲觀主義及錯位的元素，影響十九世紀晚期包括裝飾藝術在內的藝術至深。儘管新科技為藝術表現提供了新的媒介，但由於科技危及個人和文化傳統而拉起了警報。基於一樣的特徵，科技橫行的物質社會，即使史無前例地擁抱裝飾品，並且大力促銷消費品，依然瀰漫著一片濃濃的不安。這也體現出清教徒式的嚴謹意識，這股聲勢無疑因為女性角色迅速轉變變本加厲，女性那無法抗拒的性魅力坐擁邪端，藉由厭女症所投射出致命女人的形象，被藝術化地形塑出來。象徵主義描繪的女性肖像，精神緊繃而惶惶不安，通常歇斯底里，有時甚至如夢魘般駭人。

相形之下，慕夏懷抱著無可遏止的樂天主義與生命力自處，而置身在那個時代再現的女性當中，慕夏仕女因為既不具魔性又不放蕩，幾近孤立。她滿被幸福的光輝，隱約散發出潛藏的訊息，懸浮於塵世與化外之間，她集聖母瑪利亞與維納斯女神於一身，流露出獨特而喜樂的本然。在1899年〈自然女神〉（La Nature）這尊出色的雕像中，這種資質或許最能一覽無遺。慕夏的內涵，透過它的藝術表達，足以詮釋其大眾魅力，而這樣的吸引力，不止建立在表象上的和諧和異象的溫暖上頭。慕夏著迷於密教與催眠術眾所皆知。因此許多他最優秀的人形肖像，若不是陷入深度催眠的狀態，比方說為1912年〈第六屆索克爾運動節〉（6th Sokol Festival）所作的那張海報，便也會處於失神恍惚的狀況，諸如1896年〈第二十屆百人沙龍展〉（Salon des Cent: 20th Exhibition）的海報便可見一斑。慕夏大多數的作品，也都援用了一種經過高度設計，充滿異國情調、錯綜複雜、反覆重複的框架結構，無疑具備一股暗示性強而又震撼人心的力道。若針對1911年的〈風信子公主〉（Princess Hyacinth），1896年的〈黃道十二宮〉（Zodiac）以及1928年的〈斯拉夫史詩〉（Slav Epic）海報試析論，這是否是出於慕夏藝術上鍥而不捨的研究與全心投入—咸悉他不時畫畫到失魂落魄所致—於是他其實便能在作品中植入原型的影響，對觀眾訴說的訊息。

新藝術時期慕夏所講求的精神性和道德感，在特地以精神性為主題的少數作品中，進一步地更為彰顯。在他最傑出的作品中，1899年的〈天主經〉，一本限量發行的書，內容包括慕夏對上帝的祈禱文圖像與文字的詮釋。其藝術性代表慕夏的顛峰之作—象徵主義慣見的縝密佈局，精緻細節及繁複且時而潛藏的幾何圖形系統無一不足。尤其驚人的是他的評論和插圖，大大悖離正宗基督教義，偏向一種新柏拉圖式的性靈主義。為文本繪製的插畫，顯然描述著

人類如何為趨近聖光的啟發奮鬥，而存在著的理想化中介造型，不亞於世界大靈。

粉彩畫

慕夏製作裝飾風格的代表作的數年間，其實他利用不同的媒材、粉彩、炭筆及粉筆，也探索著另一種新風格—不帶裝飾味，富表現力而且具高度印象派風格。他的粉彩畫因為素來被整體看待，所以一直到最近才開始接受評論詳盡研究。其中有些顯然是作畫前的草圖，最後成品是以其他的媒材和較為人熟悉的風格出現。但是其他還有許多粉彩畫，看來則是自成作品，代表一批新穎而獨立的作品，或許可以證明屬於慕夏創作中最挑逗也最引人遐思的作品之一。由於粉彩畫的評鑑尚在起步階段，因此各方學者的看法歧異。有些人認為粉彩畫的作用只是實驗性的，是日後為慕夏放棄的風格，其他人則視這些畫為慕夏生命的危機時刻。比較可能的，倒是

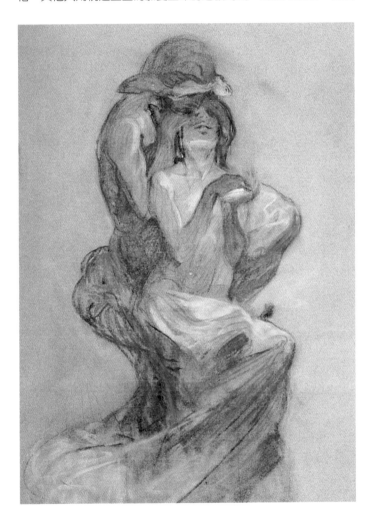

擁光的佳偶
約1900年

Couple with Light
c 1900

自然女神
1899年

La Nature
1899

遠見
約1900年

Vision
c 1900

幽靈
晚於約1900年

Phantoms
after 1900

這些畫屬於慕夏個人美學仍未成型的階段時，在他進行心靈反覆思辯時所衍生出的即興產物。譬如1900年的〈擁光的佳偶〉（Couple with Light）與〈憧景〉（Vision）兩件作品，明確地體現他那種調解精神與人類為道德啟迪所苦的見解。其餘的畫，例如1900年的〈幽靈〉（Phantoms）和1897年的〈深淵〉（The Abyss），則是未能化解的晦暗、驚懼的場面。

理念的誕生

1899年慕夏接受奧地利政府委託，設計甫才為奧匈帝國併吞的波西尼亞—赫爾澤苟維納（Bosnia-Herzegovina）專館的內部陳設，作為1900年巴黎萬國博覽會的參展單位之一。出於斯拉夫臣服於德意志的統治而被迫接受這項奧地利的委託案，教慕夏感到相當棘手。他的化解之道，乃是將整個室內變換為一個歌頌南部斯拉夫的願景與民俗傳統的空間。匪夷所思的是奧地利當局竟然從善如流。在大事籌畫之時，慕夏走遍了巴爾幹半島諸國，進行歷史習俗的考察研究。受到這次經歷的啟迪，新的創作計劃在慕夏的心中萌芽，構成他藝術生涯餘蔭中最主要的焦點—繪製一系列的巨幅畫作，描述斯拉夫民族的史詩，以傳頌一段神秘而理想化的歷史，突顯民族間彼此休戚與共的臍帶關係，對和平與求知心照不宣的景企以及同受迫害的掙扎。

這項龐大的計劃案，亦即斯拉夫史詩，醞釀了整整三年。面對馬不停蹄地應付排山倒海而來的商業設計案，慕夏最後終於認清了真相，如果希望完成這項計劃，他的生活方式勢必需要做劇烈的調整，才有長期全力以赴的可能。然而這代表著陷入一種進退維谷的兩難局面。問題出在儘管巴黎讓他功成名就而且經濟富裕，但是慕夏始終學不會理財。他那些勉力維生的年輕藝術家朋友們，交到

慕夏這種逆來順受而博愛的好心人，實在三生有幸。他把現金擱在抽屜裡，隨朋友任意自行取用。抽屜一空，他就負責填滿。朋友們當然也大大方方的拿取他的西裝，帽子以及一切垂手可得的東西。當然慕夏本身也不是省油的燈，過的絕非隱士自我隔離的出世生活。他如普羅米修斯式（Promethean）的創作本事，（譯按，Promethus係希臘神話中因盜火交付人間干犯天條者，被禁錮其於山巔，日復一日任憑兀鷹啄食他復原長出的肝臟，所受的殛懲永不止息）與社交能力不相上下。他性喜晚宴聚餐，看戲，並在工作室裡斥資舉辦每週一次的沙龍聚會，舉凡出版商，經紀人，藝術愛好者，作家，科學家，音樂家等各界名流冠蓋雲集。總而言之，慕夏沒法子罔顧生活致力於進行新作。

當下慕夏擬定了一個計劃，這又是慕夏昔日暴虎馮河的再度翻版，也是對放任宿命安排的深信不疑作祟。他打算暫別巴黎，前往美國向富有的贊助者籌措一筆安家費，好返回他苦苦思念的祖國，在布拉格定居發展，好進行〈斯拉夫史詩〉計劃。或許他是受到莎拉·貝恩哈德案例的鼓舞，她在歐洲失寵之後，曾經不只一次地隱退到美國充電，更何況慕夏的美國贊助者們向他保證，只要他人來，案子就會像熟葡萄接二連三落地一般送上門來，應接不暇。

又或許他警覺到新藝術的潮流正在消退，前衛者的焦點已逐漸轉移到其他方面。他這番決定，當然也因為與瑪麗・謝緹洛娃（Marie Chytilová）這位小他整整二十二歲的捷克美少女交往日趨密切有關，他倆在1904年間結為連理。

美國之旅在1904年春天開展，一開始很順利，紐約市民給了他英雄式的歡迎。這位「全世界最偉大的裝飾藝術家」是當季最有價值的風雲人物，既是時髦社交晚宴的上賓，又是社會的寵兒，更是鴻運當頭的幸運兒。不過好景不常，一切急轉直下成一場災難。慕夏那些家財萬貫的朋友，沒有一個願意相信他阮囊羞澀，而他也不願意洩漏心中的秘密。他婉拒了接受從事他最擅長而又頗負盛名的設計案的機會，反而接下為社會名流繪製肖像的差事。這項工作實非慕夏所長，以至於這些肖像往往因被挑剔而一再重畫，一拖數年未能結案。而且對美國是商業操作並不熟稔的慕夏，也得不到良好的建議。他的作品竟然破天荒第一次滯銷。還有一些案子，還因為業主及其合資者破產抑或是失信無疾而終。慕夏的美國淘金行，十多年間藉展覽會進行了六次，說來曠日費時而一事無成，因為藝術品味在這段期間裡與其風格漸行漸遠，更何況離鄉背井多年之後，對故園的思念日劇，讓他更偏離生活常軌，與當代的現實界日益疏離。不過，最後事實證明他還是明智的。幸運之神讓名叫查爾斯・克倫（Charles Crane）的人伸出援手，他是一位美國籍的百萬富翁，素喜參與國際事務和了解斯拉夫文化。克倫同意資助完成〈斯拉夫史詩〉，不但在經濟上維持慕夏開銷，同時施以精神鼓勵，前後為期將近二十年。於是乎，慕夏得以返回布拉格，接下一椿堪稱生命顛峰之作的任務。

歸鄉

等到再度踏上故土時，慕夏旅居捷克域外已經幾近四分之一世紀。藉著與捷克籍的同行相交遊，偶爾攜家帶眷返鄉探親，以及後來與新任妻子結褵等方式，保持與故鄉的關聯。他也曾經以為捷文圖書，雜誌繪製插畫，為文化活動製作宣傳海報的方式，以及為愛國歌劇《利柏斯》（Libuse）重新搬上舞台而設計的種種方式，參與捷克藝術界。有次他回布拉格，是為了替羅丹1902年在布拉格舉行個展站台的場合。布拉格的歡迎會上，慕夏全程陪同知名的雕塑家，並且做東領他出遊，參觀摩拉維亞平原的鄉間景緻。

1909年慕夏應邀為1905年起開始興建的布拉格市政廳進行一項內部裝潢的大工程。慕夏視之為重返捷克社會的好開始，而且一本其慣有的慷慨與熱誠作風，建議讓他自行吸收費用。豈料大眾一點都不感激，甚至群情激憤，掀起一片抗議聲浪。這棟建築物本身，早就因為被認為是過時形式的餘孽，而飽受前衛者批判。假使再請來一個過氣的巴黎海報畫家為其裝潢，會使眾怒再昇溫，況且他提出的狡猾條件，蓄意剝奪本地有此需要的青年藝術家承攬重大業務的機會。如今這樣的抱怨，遙遙呼應著先前一番言論所引發的敵意，陪同羅丹訪問時，慕夏曾敦促捷克藝術家與奧國藝術造型模

式，發展出真正屬於捷克的風格。不料他的建言不但無人領情，反而被當作是去國多年的沽名釣譽者大放厥詞。這似乎是詛咒，捷文化中絕大多數功成名就的藝術人物，從德佛札克（Antonin Dvorak）到昆德拉（Milan Kundera），一概難逃宿命，慕夏亦難倖免，餘生中始終受人質疑。

最後慕夏只裝飾了市政廳中的一個廳堂，即是市長廳。他畫出了一系列戲劇化而又震撼人心的壁畫，召喚捷克神秘的歷史，想像國家輝煌的未來，另外命名為斯拉夫協和的天花版圓頂裝飾，也預告〈斯拉夫史詩〉的到來。

慕夏的捷克時期前後長達三十年。除了市政廳的壁畫和其他的裝飾之外，慕夏也完成了各式各樣的創作。其中包括許多張為文化或慈善用途製作的海報，為捷文書籍雜誌繪製的插畫，為捷克愛國運動組織的索克爾（Sokol）運動節（譯按，有關索克爾運動節說明，詳見91頁圖說）精心規劃的歷史盛會，以及為布拉格城堡（Prague Cathedral）聖維特斯大教堂（St. Vitus Cathedral）設計一扇彩繪玻璃窗。當捷克斯洛伐克在1918年獨立之後，慕夏不眠不休地投入與新國家相關的規劃，包括了設計捷克的法幣，郵票還有新的國徽。

不過捷克歲月中最經得起考驗的作品，莫過於創作〈斯拉夫史詩〉。由慕夏與其美籍贊助者克倫所孕育的〈斯拉夫史詩〉，是一套由二十張畫組成的系列作品，用以獻給全布拉格的市民。無論是就材積或是題材而論，這套作品都堪稱樹立了豐碑。整個系列內容橫跨斯拉夫民族長達一千年的發展史，以兩幅緬懷過去的神話式想像景象開展，而以1926年一幅慶賀斯拉夫人獲得最終的勝利，推翻奴役重獲自由的畫作—〈斯拉夫人的崇拜〉（Apotheosis of the Slavs）終卷。二十張畫在1916至1926年間陸續完成，雖然其實其中一張始終未能畫完。捷克專屬與其他斯拉夫兄弟之邦的主題，所佔比例各半。畫作亦依照主題歸類，分別是寓言、宗教、軍事與文化題材。一切都是具有高度象徵性的場景，根據道德寓意以及教誨潛質精心挑選，全是慕夏長期研究斯拉夫歷史與廣泛考察祖國，巴爾幹半島諸國和俄羅斯的心血結晶。這些畫運用的技巧相當虛幻，象徵性的人物不具實體，漂浮在隱喻的平台，而其他定位於場景中，藉由現實的平面上，鎖住觀象的視線，使得吾人直接介入界於冥想與實景間的空間。

從粗淺的層面分析，〈斯拉夫史詩〉的主題一共有三重：歌頌斯拉夫民族，平和、虔誠、好學、熱愛文藝的美德：編年記載並悲嘆斯拉夫人民慘遭窮兵黷武鄰邦侵略而受苦受難：感嘆斯拉夫民族生性不團結的劣根性。這組作品延續了見諸約瑟夫・馬內斯（Josef Manés）和米可刺序・阿勒許（Mikolás Aleš）作品的愛國情操與國家意識的藝術。但是在概念上，相對於前輩作品的囂張魯莽，〈斯拉夫史詩〉成就卓越，不只清新可人更讓人一新耳目，一改眾人自〈齊士蒙大〉以來對慕夏的刻板想法。當然二十張畫各有千秋，畢竟創作過程長達近二十年，調性與風格自然有所出入，而且公認其中一些比較出色。不過整體而言，〈斯拉夫史詩〉展現出

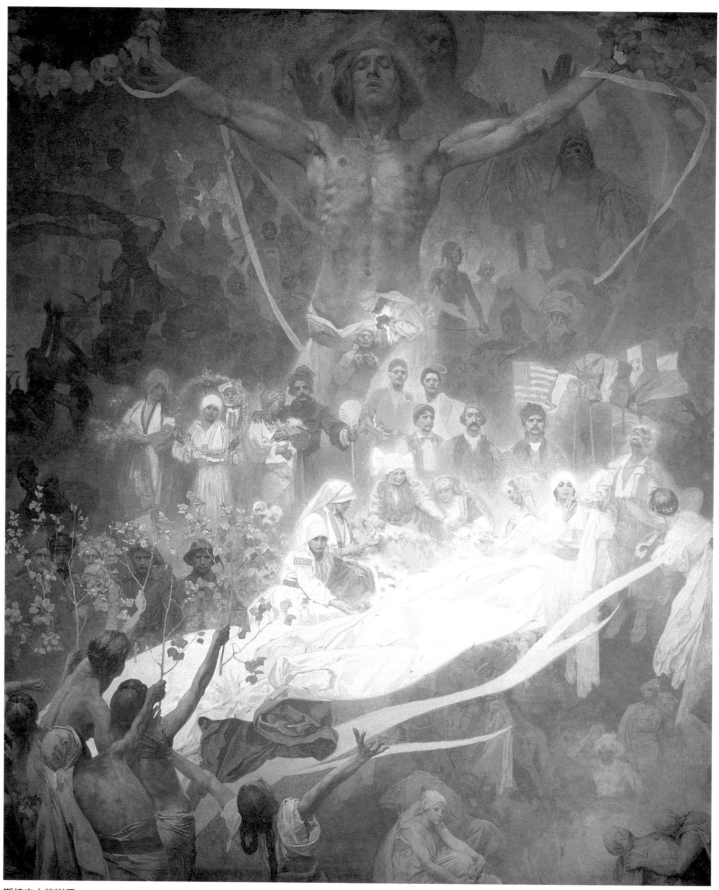

斯拉夫人的崇拜
1926年

The Apotheosis of the Slavs
1926

慕夏毅力驚人與全力以赴，他結合了歷史繪畫與個人才華，運用起象徵主義劇力萬鈞，嫻熟地搭配了裝飾藝術平板化表現法以及無聲勝有聲的色彩。即使他就此封筆，這組作品已經足以讓眾人永遠封口，不再譏諷慕夏「不過只是個畫海報的」。

捷克國內，外輿論對〈斯拉夫史詩〉的評價有別，切正是慕夏一生事業的縮影。1919年，前五張畫在布拉格的克雷門堤農廳（Klementinum）展出。參觀人數眾多，而且民眾大為欣賞。可是評論界要不就是漠不關心，不然就是不假辭色地公然作對。反彈者認為愛國，歷史的題材已經過時，更看不起慕夏受美國人（意謂「外國人」）供養。〈斯拉夫史詩〉的一部份或是全部作品，慕夏有生之年在捷克一共又再展示過三次，但是反應落差依舊有天壤之別，一般大眾大表崇拜甚至敬佩，然而眾多的前衛派的藝術家和文化菁英，卻嗤之以鼻。

反之，海外對慕夏的反應卻是不可思議。雖說慕夏在海外賴以建立知名度的新藝術早已風光不再，大家對他作品的熱愛卻依然如故。1920至1921年間的美國巡迴展，分別在紐約及芝加哥兩地舉行，展出包括五張〈斯拉夫史詩〉作品在內的一百多幅作品。光是再芝加哥就吸引了二十萬名觀眾，在紐約人數更是兩倍於此。評論界的評價很高，盛讚〈斯拉夫史詩〉是十六世紀以來最偉大的壁畫之一。（註八）接下來1936年在巴黎的網球場美術館（Peu de Paume），慕夏與同胞佛蘭提謝‧庫普卡（František Kupka）舉行了雙人回顧展。慕夏展出了一百三十九幅歷年代表作，有三幅〈斯拉夫史詩〉作品參展，這場展覽再一次成功征服了大眾與藝評界。

美國及法國的展覽，當然為慕夏的國際知名度充分背書，但是國內依然不為所動。1928年慕夏協同查爾斯‧克倫，正式地將〈斯拉夫史詩〉捐贈給布拉格式市長。克倫贊助的條件是堅持布拉格必須提供適合的建築永久陳列這一套作品。但是市府卻罔聞置之，不僅不提供展示空間，未來的規劃也無著落，因此在1933年最後一次臨時展出之後，這批畫便被捲起存放。這些畫一放便是將近三十年，最後終於在1962年時，由於莫拉維夫斯基—庫倫姆洛夫（Moravský Krumlov）這座莫拉維亞村落居民鼎力義助，並在慕夏家族通力配合下，這批作品才得以重見天日，修復完成後永久展示。而這些作品從此便在這個偏遠的地方落腳。

慕夏死於1939年七月十四日，就在他遭受納粹黨人審問驚甫未定之後。在他回歸故土以後的三十年間，慕夏始終備受苛刻的人身攻擊以及藝壇的批判，詆毀困擾。（註九）至此一切告一段落恢復平靜。整個大戰期間以及捷克擁抱共產主義後的史達林1950至60年代歷史，國家畫廊一次也不曾展過慕夏的作品，虧它還是捷克首要的藝術殿堂。不過事實上，從二次大戰結束直到1990年之間，國家畫廊曾經舉辦過七百場展覽，有慕夏作品參與者只不過十次。（註十）這段期間內，慕夏家族為了捍衛〈斯拉夫史詩〉與其他藝術品免於充公，銷毀而疲於奔命。

一直到1960年代，慕夏在國際藝壇亦復無聲無息。然後多虧慕夏家族鍥而不捨，西方再次接觸到了慕夏的作品。在1960至

1980年二十年內，慕夏的藝術頻繁參展，倫敦六次，巴黎十三次，德國六次，還有兩次在美國。完全致力於呈現慕夏藝術的展覽，分別在倫敦、巴黎、蘇黎士、布魯塞爾、紐約、東京及其他各地舉行。1980年布拉格終於辦理了慕夏的專題展，不過這還是因為主辦單位奧賽美術館（Musée d'Orsay）撥款贊助之故，此展在巴黎首展、巡迴達爾姆市（Darmstadt）後轉赴布拉格。值得稱道的是這次展覽吸引了二十萬人次的觀眾，很有可能是國家畫廊有史以來最轟動的展覽。（註十一）儘管官方嚴禁多年，事實再度證明民眾對慕夏的渴望依然不減當年。官方對〈斯拉夫史詩〉的態度還是一樣不屑一顧，形容其為形塑「謬誤神話」的一個「悲哀的錯誤」。（註十二）

為何是慕夏？

依照傳統的觀點而言，慕夏乃是代表新藝術的大師，其裝飾風格以華麗、豐富著稱，一度曾經短暫地讓世紀末的世界為之絕倒，不過它大起大落，不須臾便銷聲匿跡，被更全球化，現代化的形式取而代之。對慕夏說來，新藝術的式微與其落葉歸根的決定所引起的後遺症，兩者密不可分。1938年以降，布拉格幾乎與西方隔離，對慕夏的作品也因此愈發陌生。國外興趣缺缺而國內鄙夷蔑視，導致慕夏長期大受冷落，他這個人和他的藝術從而為人淡忘。已經有整整兩代的評論家與藝術愛好者，對他的作品似乎一無所悉，遑論親眼目睹。慕夏那些突顯精神性的作品，富於表現的粉彩畫以及其餘捷克時期的創作，彷彿未嘗真正存在過一般。

即便對其藝術有所認識，以作品為之定位仍然相當不容易。就現代的觀點看來，慕夏裝飾性的作品可能顯得迷人、過時或者甚至有點庸俗不等。然而就其他已知的作品論之，他又好像自行否定了裝飾性的作風。譬如1899年的〈天主經〉（Le Pater）、1906年的〈至福者〉（The Beatitudes）這些精神性的作品，咸信是懺悔自己浪擲才華，從事既市儈又斂財的裝飾設計而一錯再錯，因此以此彌補贖罪。他的粉彩畫也相去不遠，例如1897年的〈深淵〉（Abyss）與1902年的〈苦艾酒〉（Absinthe），表達出他對人性意志薄弱晦暗而苦悶的思索，公認是內心煎熬的宣示，或許進一步還是一種惴慄不安的徵兆，後悔自己虛擲歲月於製造短命的藝術品來贏得巴黎人喝采。至於捷克時期的作品，假使有任何人知道的話，被認定可以確認慕夏是個耽溺於十九世紀的守舊派的這個判斷，為了過時的國家主義和愛國的熱情這兩種已經失落的動機而癡迷。

不過也許憑著我們在這個世紀的尾聲重新發現了慕夏，而且首度有他完整的創作佐證，全新的評鑑已經可行並且即將產生。當然，這樣的推斷必須先從回顧慕夏的核心價值觀開始。摩拉維亞孩提時期的他，便發自內心地領略到藝術修業乃是服務業，是啓蒙與啓發的傳教，其受益者是平庸的世間男女。慕夏在舞台呈現所受的訓練以及巴黎時期受到象徵主義、神秘論和催眠術的洗禮，不唯強化、潤飾了他的精神性，並且賦予他裝備去達成更高的使命。這項

深淵
1897年

Abyss
1897

洋艾酒
1902年

Absinthe
1902

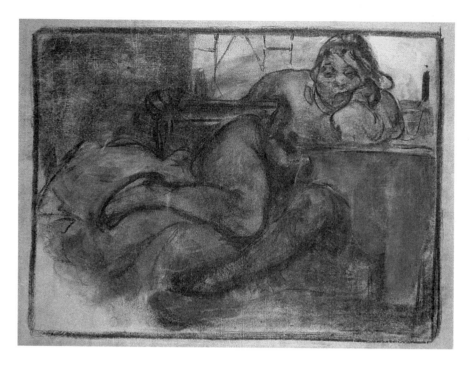

知識與慕夏性情的兩種主要特質融為一體,他相信自己是命運之子,應召喚而行動,受神指引,以及他在從事藝術時能心無旁騖地駕馭非凡的工作能力。

這種關於人類新穎的單一概念,正是他邁向個人藝術單一概念化的跳板。我們現在可以帶著自信,感受到從1895年的吉斯夢妲出現開始,直到繼〈斯拉夫史詩〉之後佔據慕夏餘生的三連作遺作為止,總有一股共通的原動力,充斥在慕夏所有的作品之中。儘管作品的題材不一而風格互異,卻都代表著一種嘗試,以理想化的方式利用藝術製造通俗的形而上宣言,提出關於存在本質的一種啓發性描繪。

此一道德概念第一次具體化見諸慕夏的女人。她一次又一次的接近我們,不只是在貝恩哈德的海報裡,還在1896年的〈黃道十二宮〉(Zodic),1897年的〈綺想〉(Reverie),1902年的〈月亮與星辰〉(The Moon and the Stars)以及其他的作品裡。她催眠般地召喚我們,是莫拉維亞村姑、維納斯女神和滿被聖寵的聖母的綜合體。套用性靈論的術語,這位理想化的女子是將神靈擬人化,因光賦形,在永生者與凡人之間沉思冥想。以藝術表現的她成了一位仲介人,希望的神諭透過她撫觸人類的心靈。在慕夏性靈訴求明確的作品裡,女子的現身便更為肯定一例如1899年畫滿象徵性意象的〈天主經〉。

然則在慕夏的作品裡,精神性的訊息並非僅限於少數幾個案例抑或明確的精神性作品中。慕夏所擁抱的新知識,亦即無意識意象與催眠暗示的力量,能讓所有的消費產品化為對易受影響的消費

者發言的傳聲筒。廣告、飾板、月曆、餅乾罐以其其他為數眾多的常用物品,一交到慕夏手上,就變而成服膺最高道德作用的藝術。唯有如此才能瞭解慕夏新藝術時期裝飾藝術的大致梗概,縱使品質有好有壞、落俗套,其實是他主要目的的一部份,而非轉移目標。

同樣的道理當然也適用於談論慕夏的粉彩畫,顯然充斥著與上述分析一式的精神意象。因此,那些對人類不幸經歷著墨的作品,反應慕夏對生命澤傳遞出的訊息亦有其負面性。

在慕夏裝飾時期期間,慕夏著眼於個體,海報中孤零零的女性只向單一的消費者招手,推銷海報促銷的商品。至於1900年萬國博覽會波士尼亞館的裝飾作品,重點則是突顯斯拉夫民族的困境,以及〈斯拉夫史詩〉的概念已經出現。這樣的幡然轉向,無疑是因為慕夏天性固有的愛國情操被觸發所致。而正是那一刻起,優先回應此一感召的需求超越了一切。故而,令人震驚的實情乃是慕夏捷克時期的創作,理應視為摒棄裝飾風格的行動。這些作品一如往昔,顯示慕夏藝術的功力並未消逝,基本精神不變,依然具催眠效果,而且始終運用象徵性的女性型式,將道德理想擬人化呈現。1911年的〈風信子公主〉(Princess Hyacinth)、1920年的〈命運〉(Fate)以及1936至1938年的〈智慧時代〉(Age of Wisdom),一致展現這種趨勢的延續應毋庸議。

〈斯拉夫史詩〉以及其他表現愛國心的作品,諸如布拉格市政廳的裝飾,讓慕夏創作的焦點改變,從一個體轉移到集合團體。他的意圖很明確,希望藉象徵性的召喚過去與祈求至高的價值,來鼓舞同胞。只不過這些作品又慘遭誤解。鑒於慕夏的裝飾性作品被不

當地劃歸純屬商業，他的愛國行動自然也蒙受窮兵黷武的指控而被公開唾棄。慕夏是個愛國主義者，但是他絕非沙文主義者。誠如與他的同代的同胞馬薩瑞克（Masaryk）一般，慕夏相信國家有其使命，所以以自認捷克專擅的至善，至高的內在美德為誘因，設法激勵同胞完成使命。不過，這個信念只是特定爰用一項通則。1928年當慕夏完成〈斯拉夫史詩〉時，他自述道，「個人堅信，一國之發展若要永保興隆不衰，唯有溯本追源，有機而有脈絡地茁壯成長，而且為了保存延續這種傳承，認識過往歷史不可或缺。」(註十三)他言行一致，說到做到。他赴美巡迴時，事業如日中天，作為一位知名的歐陸藝術家，慕夏演講時卻熱切地鼓吹聽眾，即使面對歐洲最優秀的藝術，千萬不要一味地亦步亦趨，如此方能發展出真正的美國美學。

　　一如藝術是慕夏的信仰，生命亦然。值巴黎事業巔峰時，慕夏使勁擁抱生命，精力用之不竭，熱忱取之不盡，創造了一批質，量豐富的作品，品嚐新時代的美好滋味，與同行，同胞交善，即使因海派為朋友傾家蕩產仍然在所不惜。人在美國乃至於歸國定居之後，慕夏依然故我，秉持著一樣的慷慨精神，作風不變。重返布拉格以後幾近三十年間，慕夏不改本色，投入數不盡的公眾與人道事務，賣力繪製巨幅的〈斯拉夫史詩〉，堅持正面面對外界不斷地蔑視其藝術，批判其價值觀。1930年代末，當慕夏回顧橫跨接近八十年的生涯時，作為他聲名及榮耀來源的裝飾藝術，早就完全在公眾場域消失無蹤，他狂熱堅持的愛國價值業已不合時宜，而他一生頂點的鉅作〈斯拉夫史詩〉，毫無立錐之地，一捲捲地成堆放在美術館陰暗潮濕的地下室裡，幾乎讓人遺忘。慕夏個人的厄運不止於此，他明白國家似乎瀕臨喪失得之不易的自由的關頭，顯然註定要再度落入帶著納粹色彩的德國政權統治，而另一場世界大戰一觸即發，令人憂心忡忡。這時候慕夏忙於準備最終的畫作的草圖，這組里程碑式而值得稱許的三連作題名為〈理性時代〉（Age of Reason）、〈智慧時代〉（Age of Wisdom）和〈大愛時代〉（Age of Love）。這組作品可謂慕夏針對引領他度過一生的慈悲，樂觀信念的極致表現。這三件以非常象徵性風格繪製的作品，描繪一個理性與愛因智慧介入而和諧的圓融世界。圖正中央世界大靈化身為一個通體發光的女體，象徵著智慧，正為即掙扎前行的人道精神照亮路途。慕夏愛人的眼界已行擴充到汎愛眾的範圍，並未因長年的打擊消弭，超脫了慕夏仕女還有他深愛的同胞，進而擁抱全人類。如果有人要問，「為何是慕夏？」，這便是答案。

註解

註一　這篇論文部分根據本人與蘇珊‧傑克森（Suzanne Jackson）合著已發表的專書《阿爾豐思‧慕夏身上的慕夏精神》一書的材料寫作（Ronald F. Lippand Suznne Jackson, The Spirit of Mucha in Alphonse Mucha: the Sprit of ArtNouveau, Art Services International, Alexandria, Virgina, 1988）。承蒙傑克森小姐多方研究之賜，本文得以成型，謹此致謝。

註二　Debroah L. Silverman, Art Nouveau in Fin-de-siècle France, University of California Press, Berkeley and Los Angeles, California, 1989.

註三　Julia King, The Flowring of Art Nouveau Graphics, Peregrine Smith Books, Salt Lake City, 1990.

註四　由於慕夏在藝術殿堂中的重要性與日俱增，因此最近有項由傑若米‧豪沃德（Jeremy Howard）的調查報告中指出，「（慕夏）新藝術集大成的具體範例，從事包括建築設計與攝影在內的所有藝術，融合精神與物質、美術與商業藝術、社會主義與菁英主義、理想與現實、國際與本土、東方與西方、基督教與異教，古代與現代，一切只為了探索美。」參見Jeremy Howard，Art Nouveau, International and National Styles in Europe, Manchester University Press, Manchester and New York, 1996, p. 19。

註五　參見彼德‧魏特理赫博士所著，發表在1994年布拉格城堡阿爾豐思‧慕夏特展畫冊的論文〈慕夏的訊息〉（The Message of Mucha），頁18，引文摘自帕拉登（J. Paladan）所著《頹廢美學》（La Decadence esthetique, L'Art ochlocratic, Salons de 1882 et de 1883, Paris, 1888）一書。魏特理赫博士的論文及稍後發表在1997年里斯本博物館（Calouste Gulbenkian Museum）阿爾豐思‧慕夏特展畫冊的論文〈阿爾豐思‧慕夏—其人其藝〉（Alphonse Mucha, the Person and His Work），對於慕夏受象徵主義及祕教影響與在其裝飾藝術作品和粉彩畫中的具體表現，在分析上可謂深具創見。

註六　有關唯心論及祕教對象徵主義和慕夏藝術的重要影響，在維多利亞‧阿爾瓦斯在阿爾豐思‧慕夏，《新藝術之魂》畫冊中的論文慕夏風格與象徵主義種闡釋地特別詳盡，另見戴瑞克‧賽耶（Derek Sayer）所著的《波西希米亞沿岸》一書（Derek Sayer, The Coasts of Bohemia, Princeton University Press, Princeton, New Jersey, 1998）。

註七　第一篇指出慕夏仕女乃是將宇宙精神具體化的論文，顯然是彼德‧魏特理赫所著的〈慕夏的訊息〉，同註五。

註八　Jiri Mucha, Alphonse Mucha, His Life and Art, Heinemann, London, 1966, pp. 270-71, 273.

註九　1913年日後成為共產黨文化代表人物的捷克詩人努曼（S. K. Neumann）曾呼籲「處死…種種人、事、物，慕夏也被點名。1919年努曼稱〈斯拉夫史詩〉為「裹著糖衣的龐然怪物，假藝術之名而充滿謬誤的寓言式悲愴」以及「對聖神（Holy Sperit）的褻瀆」。捷克藝術界與文化界對待慕夏的種種歷史，分別收錄在阿爾豐思‧慕夏，《新藝術之魂》畫冊中安那‧德佛札克（Anna Dvořák）的論文〈斯拉夫史詩〉文（Alphonse Mucha: The Spirit of Art Nouveau, Art Services International, Alexandria, Virgina, 1988），以及戴瑞克‧賽耶所著的《波西希米亞沿岸》一書。

註十　賽耶，同上，頁250。

註十一　賽耶，同上，頁249。

註十二　Alphonse Mucha, 1860-1939, Jízdárna Pražského hradu, září-listopad, Národní galérie, Prague, 1980, pp. 33, 95。

註十三　賽耶譯文，同上，頁350，257。

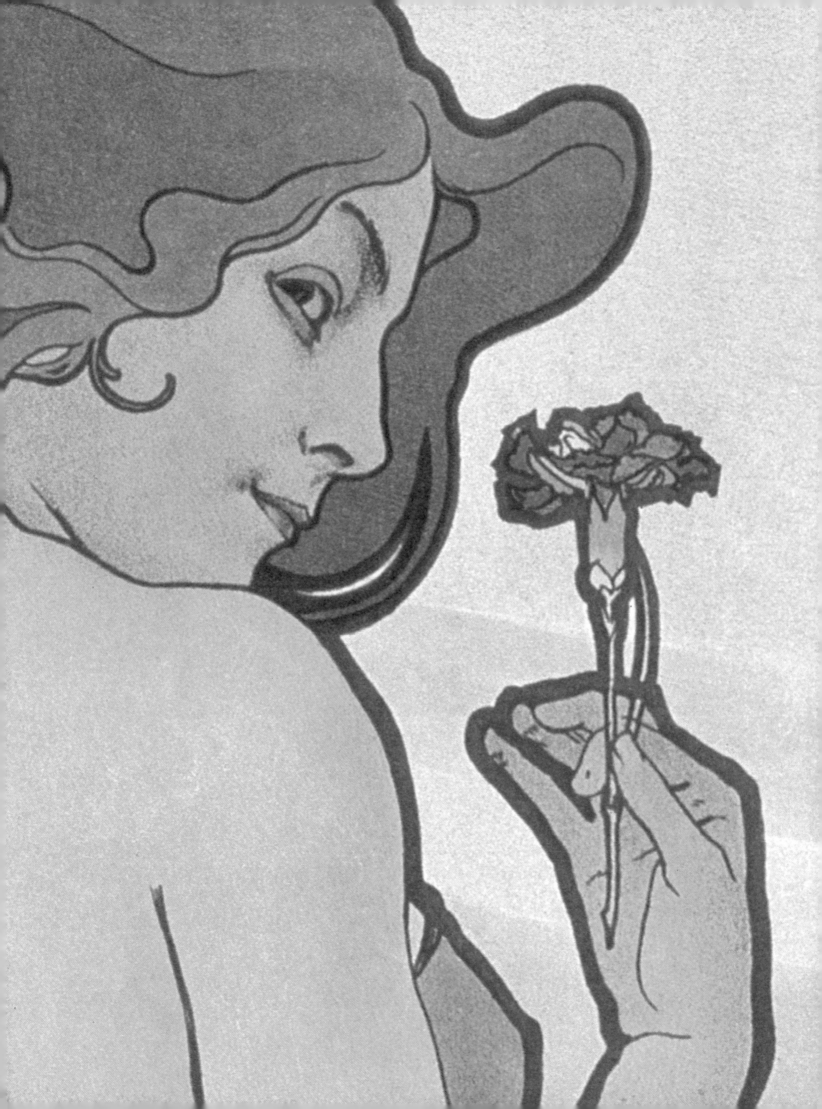

廣告大師
飾板作品

彼德・魏特理赫

MAŽTRE DE L'AFFICHE
DECORATIVE PANELS

by Petr Wittlich

慕夏這位身為新藝術運動的大師，對於如何根據風格化圖案，重複運用於裝飾圖稿上的創作發展十分關注。對慕夏而言，圖像是所有主題的開始，重要的是主題應當適合連貫性的圖像，而這些圖像通常是取材於自然界的傳統主題，因而慕夏於1896年創造出的第一套飾板作品，即是以四季為主題。

慕夏持續以這種形式創作，依照各種主題製作兩套或四套一組，推出一連串空前成功的飾板版畫。慕夏的名作1898年的〈花卉〉（The Flowers）與1899年的〈一日時光〉（The Times of the Day）特有的裝飾風格，也在這段期間內發展成熟，高度風格化的植物元素與美麗的女子融合一體，表現出生命的歡娛憧憬，深深為時人所讚賞。

就藝術性的觀點而言，1898年的〈藝術〉（The Arts）系列可視為最重要的作品，慕夏曾以各種不同的媒材，創作詮釋一樣的主題，這個系列因深含慕夏設計中賦予的詩意特質而一枝獨秀。

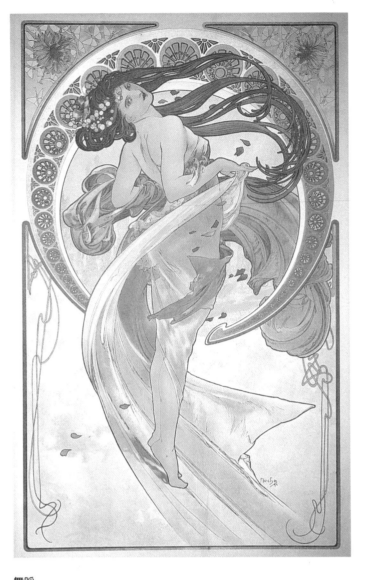

舞蹈
1898年
石版彩色印刷
60 × 38 公分

Dance
1898
colour lithograph
60 × 38

繪畫
1898年
石版彩色印刷
60 × 38 公分

Painting
1898
colour lithograph
60 × 38

藝術（The Arts）

1898年

　　在歌頌〈藝術〉的系列作中，慕夏摒棄使用如鵝毛筆、樂器或繪畫材料等固有的標誌，反而為了強調具有創意靈感的自然之美，於是賦予每一種藝術自然的背景，使之與一天中的不同時段相串聯——〈舞蹈〉是因晨間微風吹拂起舞的落葉，〈繪畫〉是正午陽光照耀下的一朵花，〈詩歌〉是傍晚星辰升起的鄉間沉思，〈音樂〉是月兒上升時的鳥鳴。

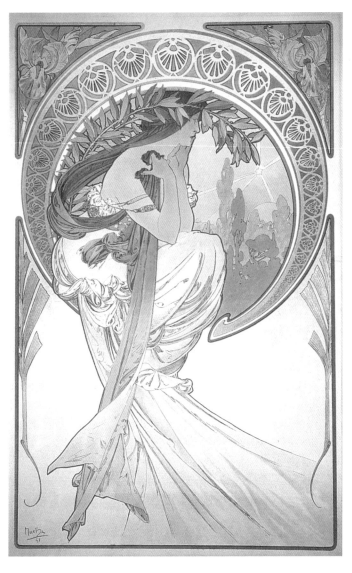

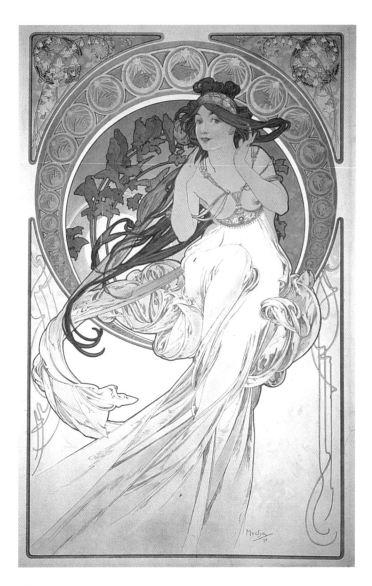

詩歌
1898年
石版彩色印刷
60 × 38 公分

Poetry
1898
colour lithograph
60 × 38

音樂
1898年
石版彩色印刷
60 × 38 公分

Music
1898
colour lithograph
60 × 38

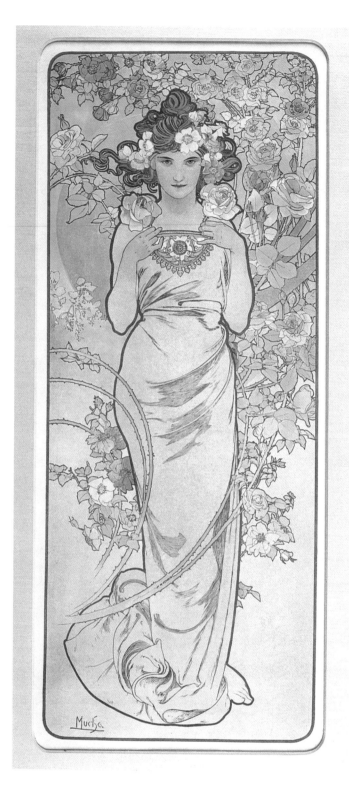

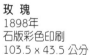

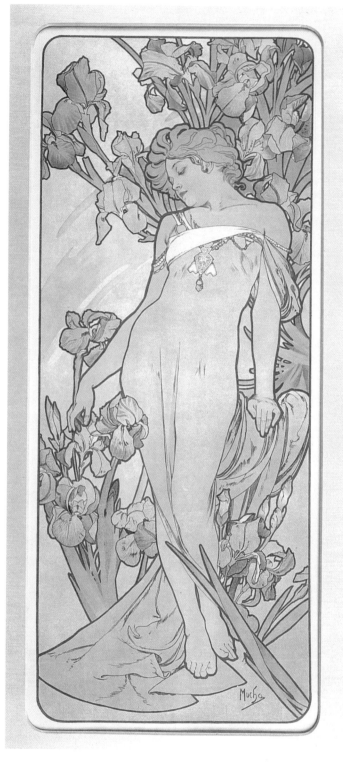

玫 瑰
1898年
石版彩色印刷
103.5 x 43.5 公分

鳶 尾
1898年
石版彩色印刷
103.5 x 43.5 公分

Rose
1898
colour lithograph
103.5 x 43.3

Iris
1898
colour lithograph
103.5 x 43.3

花卉（The Flowers）

1898年

在這個系列裡，慕夏運用更加自然主義的風格，為四種花卉擇定不同典型的女子配對，將之擬人化。就花卉本身的處理觀之，其簡筆風格化的呈現手法，足以顯示他是一個自然的觀察家。〈花卉〉系列中的兩幅原作，康乃馨與鳶尾，雖然曾經在1897年6月舉行的百人沙龍慕夏個展中率先展出，而整套作品則至次年方才問世。

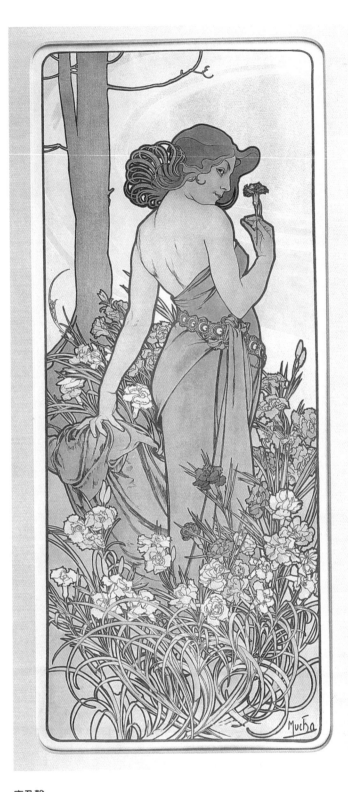

康乃馨
1898年
石版彩色印刷
103.5 × 43.5 公分

Carnation
1898
colour lithograph
103.5 × 43.3

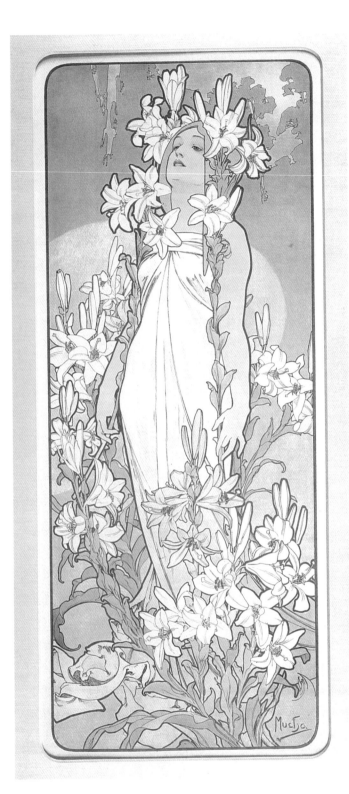

百 合
1898年
石版彩色印刷
103.5 × 43.5 公分

Carnation
1898
colour lithograph
103.5 × 43.3

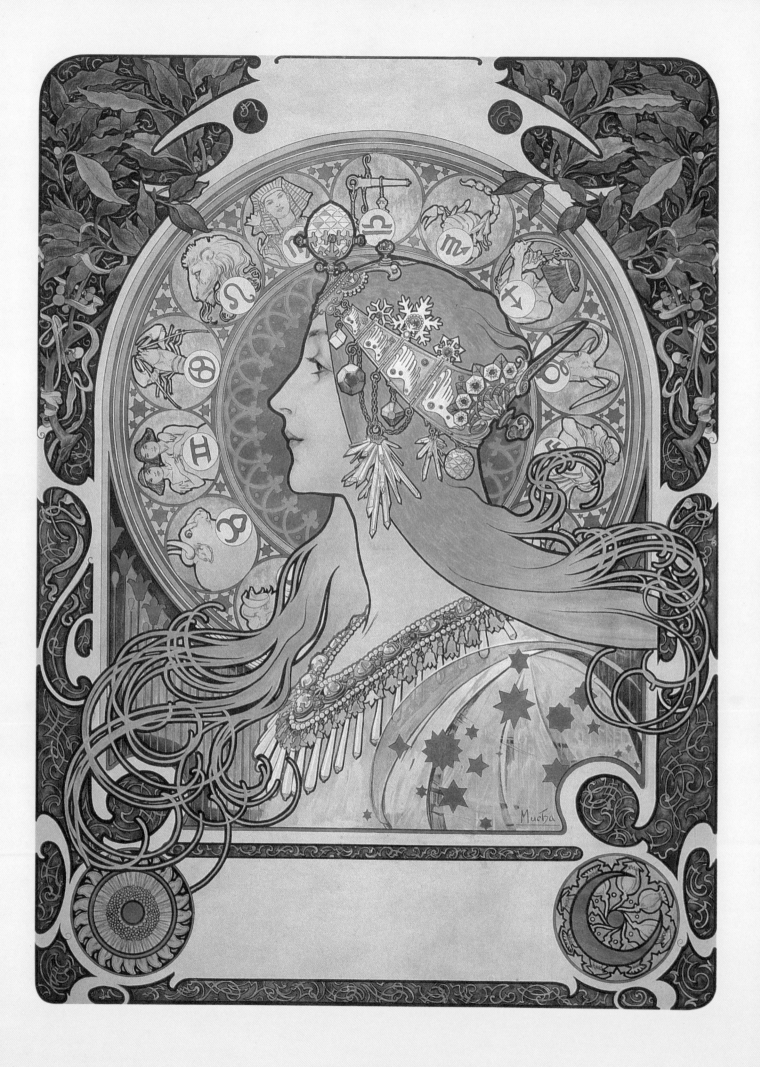

黃道十二宮
1896年
石版彩色印刷
65.7 x 48.2 公分

Zodiac
1896
colour lithograph
65.7 x 48.2

〈黃道十二宮〉習作
1896年
鉛筆、墨水、水彩
64 x 46 公分

Study for Zodiac
1896
pencil, ink and
watercolour
64 x 46

　　作為慕夏最得人心的作品之一，此圖原本是為了香普諾瓦（Champenois）出版社印製家用月曆所作。然而《鵝毛筆》（La Plume）雜誌主編一見，當機立斷選定此畫作為該雜誌月曆之用。周邊有黃道十二宮符號環伺的美麗女主角，藉由華麗的紋章與精心設計的珠寶，倍增威儀。日後慕夏創作〈自然女神〉（La Nature）雕塑時，便是根據這個人物為原型。這張石版印刷品，現知至少有九種版本存世，其中包括這張移作飾版的文字處留白者。

　　附隨的〈黃道十二宮〉習作，讓人對慕夏的作業程序有所認識。先以鉛筆素描打底稿，再用墨水畫上粗線條加以重塗修改，而冠狀頭飾的工筆鉛筆素描，與十二宮符號的墨水草圖形成對比。不過在最後的定稿中，習作上方原有的陰暗人影，已經被月桂樹的葉子與果實所取代。

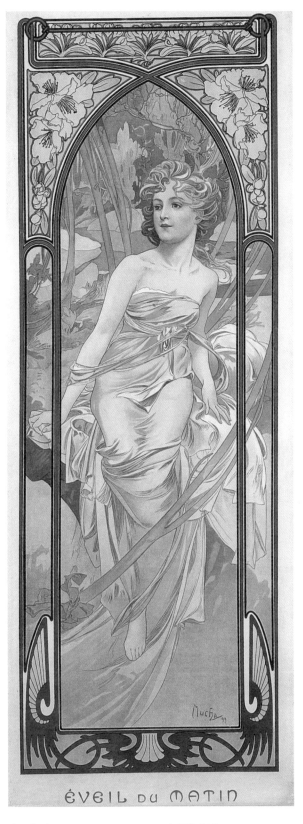

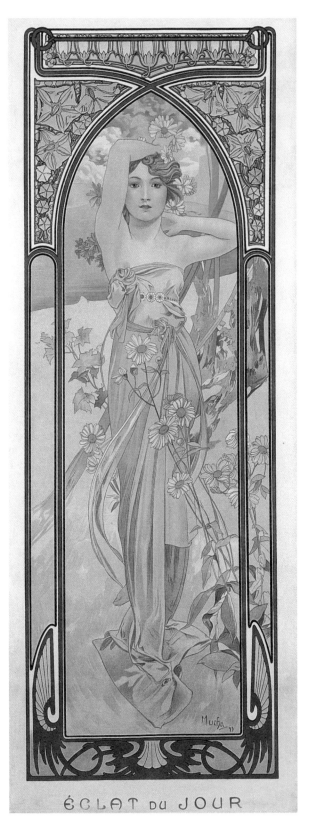

清晨的甦醒
1899年
石版彩色印刷
107.7 x 39 公分

白日的光明
1899年
石版彩色印刷
107.7 x 39 公分

Morning Awakening
1899
colour lithograph
107.7 x 39

Brightness of Day
1899
colour lithograph
107.7 x 39

一日時光（**The Times of the Day**）
1899年

　　慕夏採用的色彩清新而細膩，搭配著豐富的花卉圖案，特別是加上四名美女，使得這套作品格外引人入勝。每一位女子，都嵌在既能反映其情意，又能與其美貌相得益彰的自然環境當中，整體畫面以具有哥德式窗櫺遺風的精美飾框緘封。

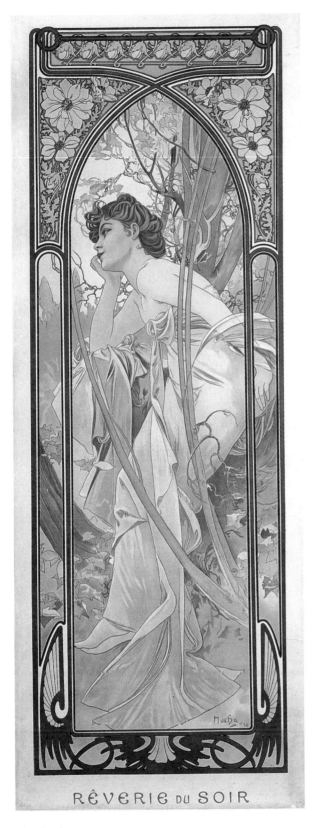

RÊVERIE DU SOIR

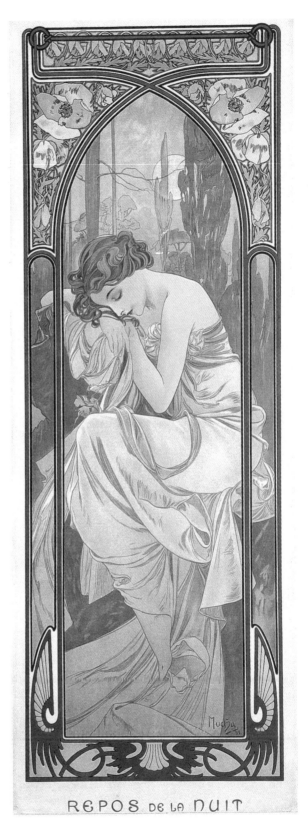

REPOS DE LA NUIT

黃昏的冥想
1899年
石版彩色印刷
107.7 x 39 公分

Evening Contemplation
1899
colour lithograph
107.7 x 39

夜晚的安眠
1899年
石版彩色印刷
107.7 x 39 公分

Night's Rest
1899
colour lithograph
107.7 x 39

水果
1897年
石版彩色印刷
66.2 x 44.4 公分

Fruit
1897
colour lithograph
66.2 x 44.4

花卉
1897年
石版彩色印刷
66.2 x 44.4 公分

Flower
1897
colour lithograph
66.2 x 44.4

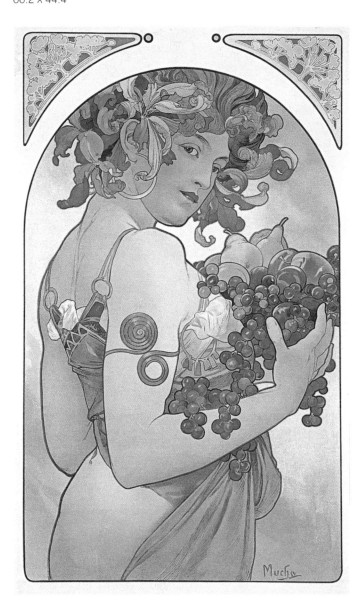

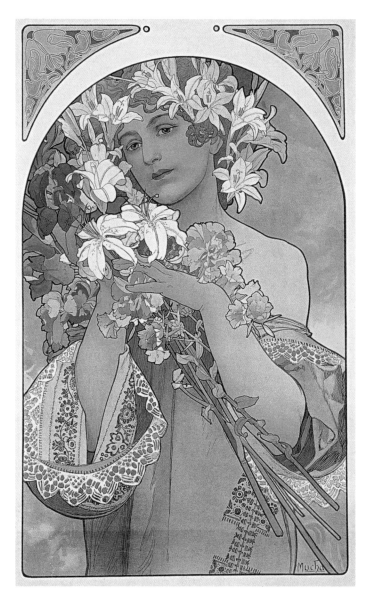

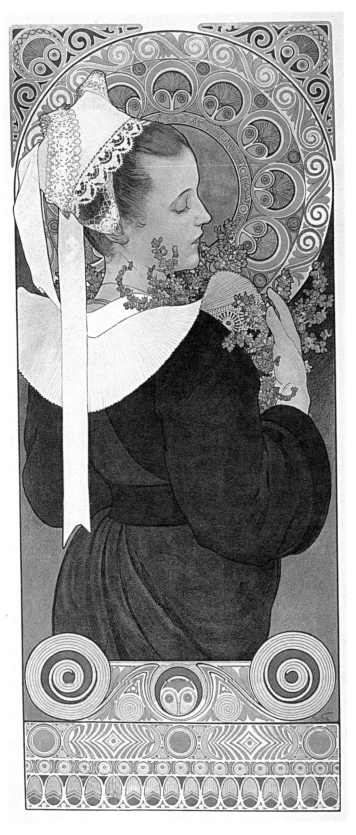

來自海岸山丘的石南
1902年
石版彩色印刷
74 x 35 公分

來自沙地的薊草
1902年
石版彩色印刷
74 x 35 公分

Heather from Coastal Cliffs
1902
colour lithograph
74 x 35

Thistle from the Sands
1902
colour lithograph
74 x 35

　　慕夏本人一直將這兩幅畫暱稱為諾曼地女郎（La Normande）與布列塔尼女郎（La Bretonne）。他曾經多次赴法國西北沿岸的省分諾曼地及布列塔尼度假。這兩名穿戴傳統服飾的女子，手拿該地區特有的植物。〈來自沙地的薊草〉（Thistle from the Sands）中的女郎拿的並不是一株薊草，事實上而是法國海岸線生長茂盛的海濱刺芹。

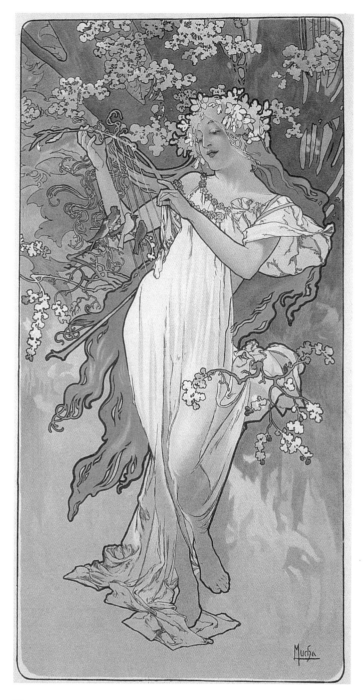

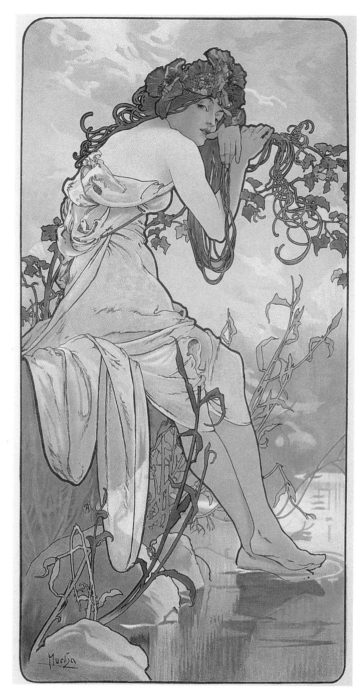

春
1896年
石版彩色印刷
28 x 14.5 公分

Spring
1896
colour lithograph
28 x 14.5

夏
1896年
石版彩色印刷
28 x 14.5 公分

Summer
1896
colour lithograph
28 x 14.5

四季（**The Seasons**）

1896年

　　這是慕夏出品的第一套飾板連作，至今依然是最深受喜愛的作品之一。事實上由於這組作品炙手可熱，香普諾瓦（Champenois）出版社於是情商慕夏再次以同樣的主題創作，分別在1897、1900兩年推出另外兩套版畫。而他為後來出版的版畫所作的設計草圖，亦得以保存下來。慕夏藉著擬人化的手法充分詮釋畫的主題，也因此完美無瑕地捕捉了四季的風情—純真無邪的春天、躁熱窒悶的夏天、結實纍纍的秋天與天寒地凍的冬天。

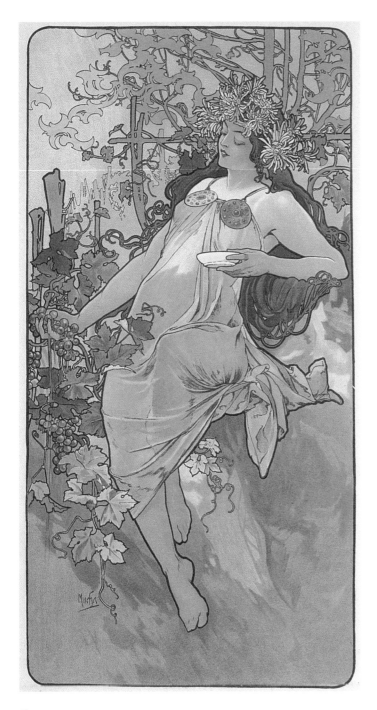

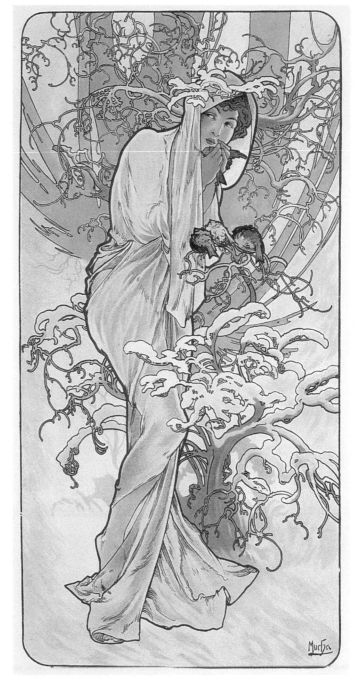

秋
1896年
石版彩色印刷
28 x 14.5 公分

Autumn
1896
colour lithograph
28 x 14.5

冬
1896年
石版彩色印刷
28 x 14.5 公分

Winter
1896
colour lithograph
28 x 14.5

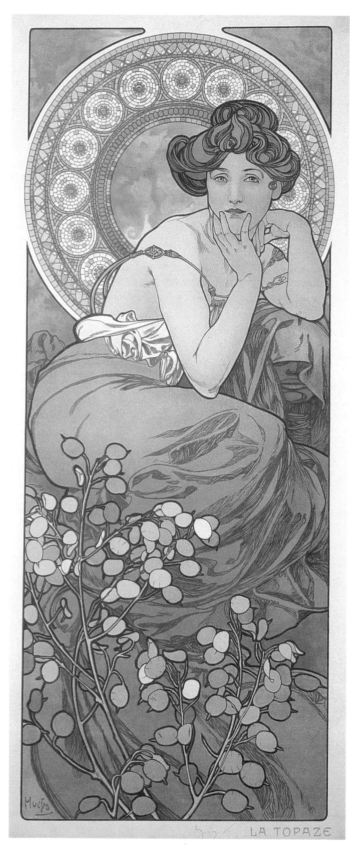

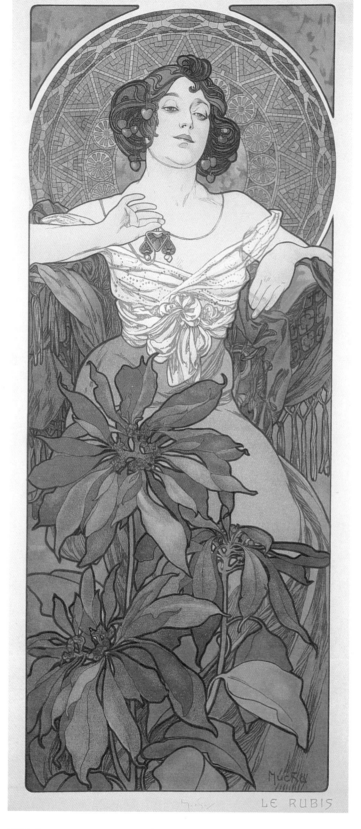

黃玉
1900年
石版彩色印刷
67.2 x 30 公分

Topaz
1900
colour lithograph
67.2 x 30

紅寶石
1900年
石版彩色印刷
67.2 x 30 公分

Ruby
1900
colour lithograph
67.2 x 30

寶石（**The Precious Stones**）

1900年

　　在這個訴諸官能的系列裡，寶石化成女子，以挑逗的凝望直接逼視觀者。每一幅圖像的上半部，均由女性身影居要位，同時下半部則描寫一叢逼真寫實的花卉，花色呼應著特定寶石的色澤。每一

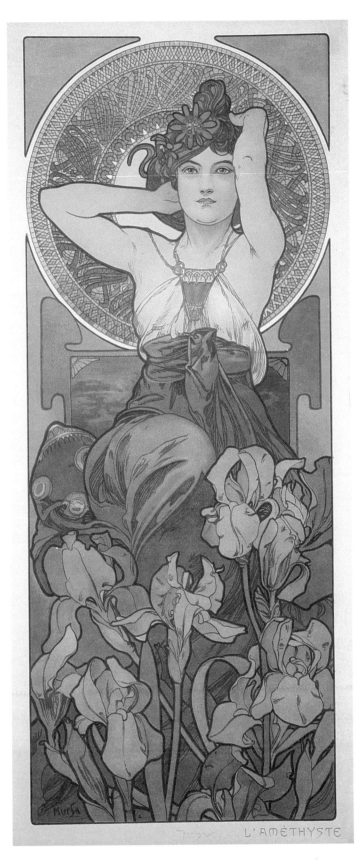

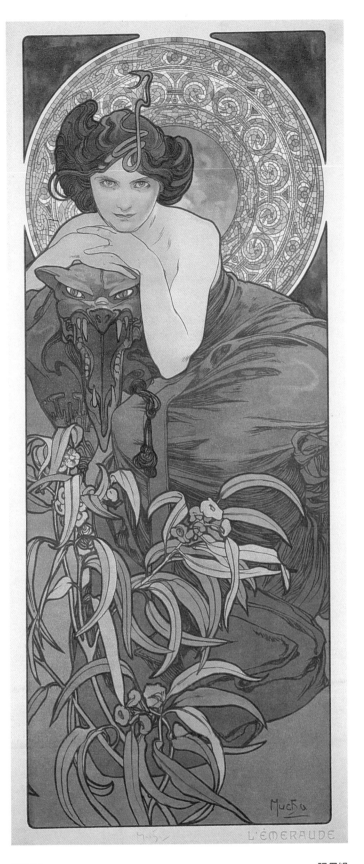

張飾版的色系一由垂墜的袍服，髮型裝飾以及馬賽克拼花的光環共同構成一完全以寶石的顏色統一，成為為每一幅畫增添一份宜人和諧感的裝備。依據留下的通信顯示，慕夏起初計劃讓紫水晶女子腰部以上全裸，不過香普諾瓦（Champenois）出版社則希望她別袒胸，以免因道德立場招致反對聲浪。

紫水晶
1900年
石版彩色印刷
67.2 × 30 公分

Amethyst
1900
colour lithograph
67.2 × 30

祖母綠
1900年
石版彩色印刷
67.2 × 30 公分

Emerald
1900
colour lithograph
67.2 × 30

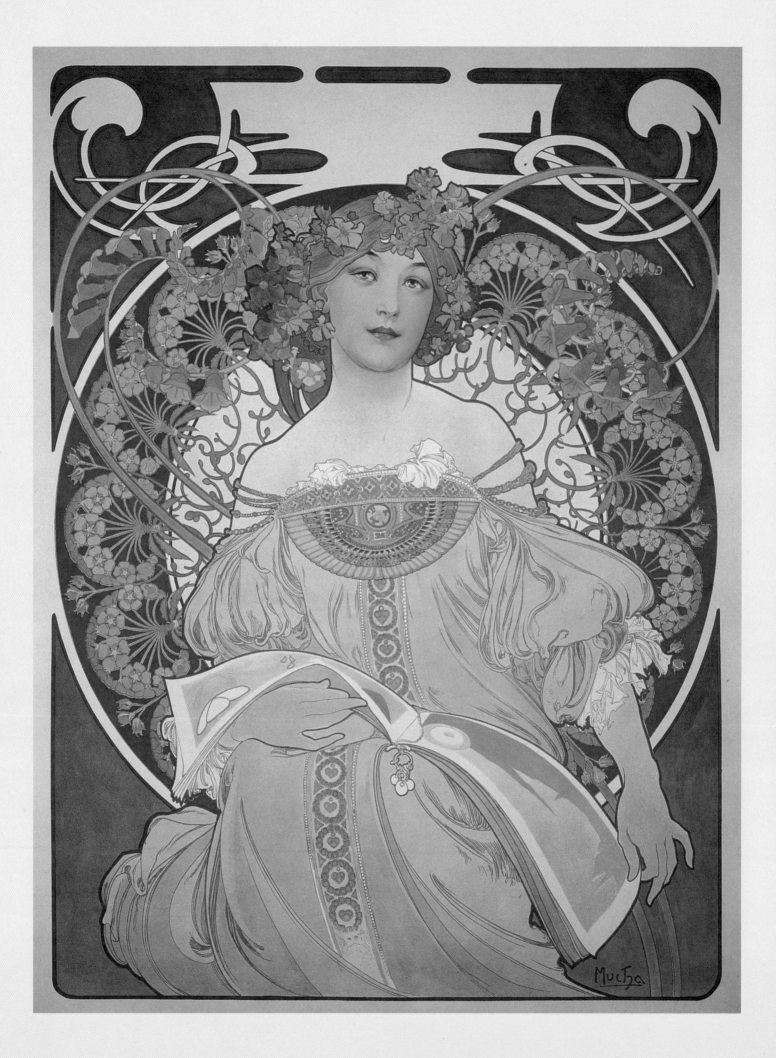

綺想
1897年
石版彩色印刷
72.7 x 55.2 公分

Reverie
1897
colour lithograph
72.7 x 55.2

　　如同〈黃道十二宮〉（Zodiac）一圖，〈綺想〉（Reverie）原本也是為了香普諾瓦（Champenois）出版社印製家用月曆所作，不過因其甫問世便洛陽紙貴，旋即便改版為飾版再推出。襯著一圍裝飾性的環型背景，身著精美刺繡長袍的婦人，對著一本一直細細捧讀的裝飾設計書籍，或許正是印刷廠的樣本，而陷入白日夢的綺想中。

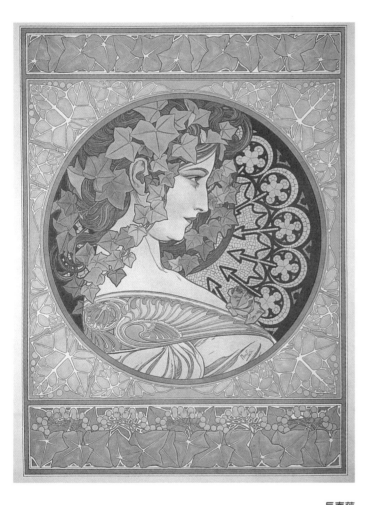

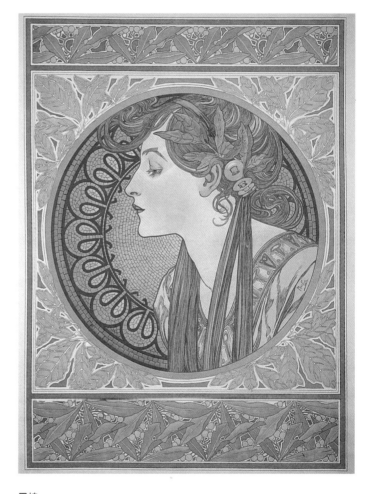

長春藤　　　　月桂
1901年　　　　1901年
石版彩色印刷　石版彩色印刷
53 x 59.5 公分　53 x 59.5 公分

Ivy　　　　**Laurel**
1901　　　　1901
colour lithograph　*colour lithograph*
53 x 39.5　　53 x 39.5

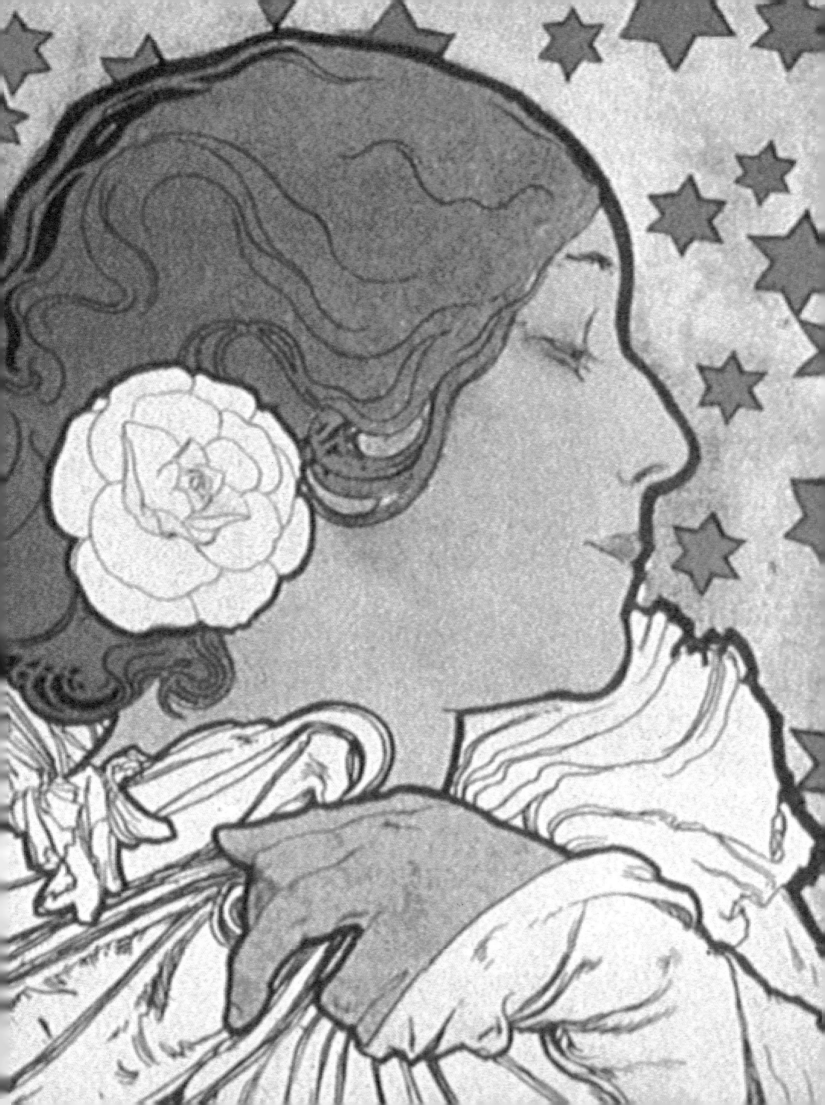

驚豔巴黎
巴黎海報

彼德・魏特理赫

BREAKTHROUGH IN PARIS
PARISIAN POSTERS

by Petr Wittlic

慕夏對新式裝飾風格的個人主張，可於1890年代巴黎時期的海報創作一攬無遺，而這也成為他最為人知且受世界肯定的主要作品，他為知名巴黎女伶莎拉・貝恩哈德（Sarah Bernhardt）所設計的海報，成為了這些海報之中最重要的部分。第一張為貝恩哈德設計的海報，製作於1894至1895年交界之際，描繪的是貝恩哈德擔任《齊士蒙大》（Gismonda）一劇中之要角，這張海報殘存的設計稿以及印刷廠的校樣，展現慕夏如何透過形式和色彩觀念，尋求呈現海報圖像的新方向。

〈齊士蒙大〉海報空前成功的部分原因，可能是由於這項委託案的交件時間非常倉促，這意謂著慕夏必須任憑其想像力本能地自由馳騁。就藝術專業的觀點言之，這張海報之所以能成為劃時代的作品，乃是因為慕夏為當時原本粉紅駁綠、甚至是庸俗的巴黎街頭藝術場景，注入了一份雅緻高尚，由於慕夏的貢獻，海報才會在現代藝術的領域中贏得一席之地。

慕夏成功地將貝恩哈德海報系列賦予強烈的戲劇色調，於1898年的〈彌迪〉（Medée）亦可見一斑，就慕夏活力的廣度及設計作品的多樣性皆成就非凡，他的作品不只含括1896及1897年的百人沙龍展（Salon des Cent）的展覽海報，尚有像1898年〈喬勃〉（Job）、1896年〈卡參之子〉（Cassan Fils）這些強而有力的大型商業廣告海報。慕夏這段期間傾全力地運用驚人的能量創造作品，他在研判引人注目方面的本能很強，自始至終昭然若揭。

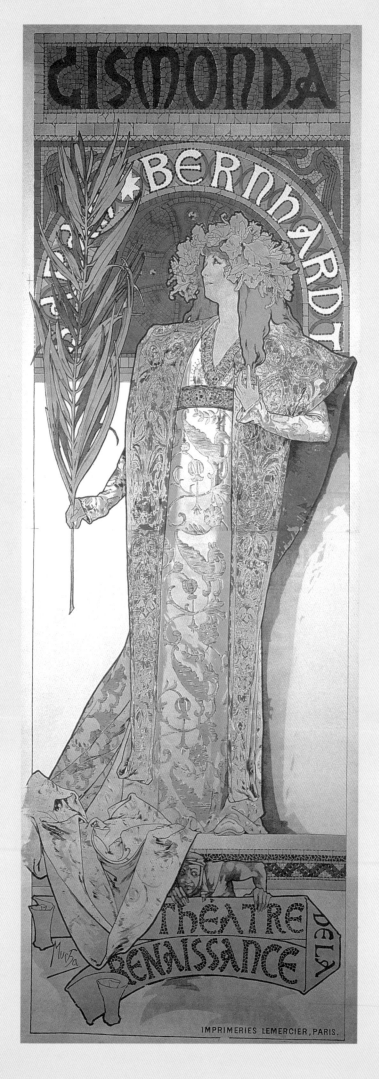

齊士蒙大
1894年
石版彩色印刷
216 x 74.2 公分

Gismonda
1894
colour lithograph
216 x 74.2

　　就是靠這張海報，慕夏一舉成名。有關這張海報創作過程的故事，可謂已經晉升傳奇的範疇，而缺乏想像力的論者，說明事實細節時總是語焉不詳。無疑地，慕夏本人則確信是在命運眷寵的巧妙安排之下，種種狀況才造就他有幸創作這張海報的契機。

　　這段故事被輕描淡寫的帶過。時間必需回溯到1894年的平安夜那天，莎拉‧貝恩哈德（Sarah Bernhardt）急電印刷公司的經紀人德‧卜溫霍夫（de Brunhoff），要求馬上為新戲《齊士蒙大》（Gismonda）定作新海報時，彼時慕夏為了幫朋友的忙，正窩在樂美喜耶（Lemercier）出版社的印刷工作室裡加班校對樣張。由於事出突然，而所有樂美喜耶出版社的正規設計師都已經在休年假，在絕望之餘，他只得向慕夏求救兵。畢竟，有「天后莎拉」（la divine Sarah）之稱的天后明星有所求，當然不容回絕。

　　慕夏設計的〈齊士蒙大〉海報，將為海報史掀起了一場革命。修長而窄的畫幅，細膩的粉嫩色彩，以及幾近等身大小的人物，在靜止流露出尊貴與莊嚴，可謂推陳出新，效果驚人。這張海報大受巴黎民眾歡迎，一時一張難求，以至於有意收藏者不得不出盡下策，不然就賄賂海報張貼工人，要不便選在夜深人靜時，摸黑外出用剃刀把海報直接從廣告板上偷割下來。

　　莎拉‧貝恩哈德對這張海報滿意至極，於是馬上與慕夏簽下一紙效期五年的長期合約，聘請慕夏為她設計舞台佈景、戲服以及海報。此外值此同時，香普諾瓦（Champenois）出版社也與慕夏簽下專屬契約，為其創作商業性和裝飾用的海報。

莎拉與慕夏（MUCHA and SARAH）

維克多‧阿爾瓦斯（Victor Arwas）

莎拉‧貝恩哈德（Sarah Bernhardt）可謂是慕夏的神仙教母。她可不是慕夏生命中唯一的貴人。他前有庫恩伯爵（Count Khuen）在年輕時義助他進修藝術，後有查爾斯‧克倫（Charles Crane）贊助他繪製里程碑作品〈斯拉夫史詩〉（Slav Epic）。不過他能脫胎換骨成為男子漢和藝術家的發展，莫不是以莎拉為中心。

莎拉的母親茱蒂絲‧范‧哈德（Judith van Hard）是一位年輕貌美的荷蘭籍交際花，遷居巴黎後改從一名法律系學生艾德蒙‧貝恩納爾德（Edmond Bernard）的姓氏，所以莎拉取藝名時，便結合雙親兩方姓氏，加上H和T兩個字母，但求增添一份異國情調。這名法律系學生後來在勒哈弗（Le Havre）首屈一指的開業律師，養育了一名名為柔珊妮（Rosine）的女兒。雖然生父未嘗正式承認她嫡出的地位，他依然固定支付生母一筆費用，供作養育生女長大成人的開銷。貝恩哈德特這個女孩寄居在一間女修道院內成長，院裡的儀典、薰香、梵唱、遊行、講道與彩繪玻璃，竟然一度使她在校園中見到聖母顯靈，並因而當場昏厥以至血染櫻唇。她因此做出請求，讓她成為見習修女，度過避靜修道的生活。

修院因此召開了一場對內的會議，密商她的去向，當時與會者包括《三劍客》（The Three Musketeers）的作者名作家大仲馬（Alexandre Dumas），作曲家羅西尼（Rossini）以及美術學院的院長卡蜜爾‧杜賽（Camille Doucet）。茱蒂絲當時的情人，亦即法王拿破崙三世（Napoleon III）的同父異母兄弟莫尼公爵（Duc de Morny），主導了整場的討論。聰明睿智的莫尼公爵，將柔珊妮的宗教熱情詮釋為一種表演慾的表現，於是建議她接受演員的正規訓練。因為痛恨柔珊妮這個名字，她自行改名莎拉，進一步在十六歲時拜莫尼公爵關說之賜，進入巴黎音樂暨朗誦學院開始求修業生涯。雖然生性暴躁但卻又熱情如火，莎拉在校表現優良，遂入法國演藝學院服務，不料卻為了羞辱一位成名但傲慢的女伶又拒不致歉而慘遭開除。這件事害她一連幾年都只能在香榭里舍大道區的幾個小劇場跑跑龍套，不過也因此深諳戲劇常客的種種脾胃。她那纖細到不盈一握的體態，招來許多譏諷，諸如「瘦到連吞下一顆藥丸子都會讓她看來像是有孕在身」、「她進浴缸泡澡，水位不升反降」等等，而且雖然人家嘲笑她是「聖母的臉蛋插在掃帚炳上」，卻也不得不承認她演技出色，只是「她的角色還比她的緊身衣來得合適」。演戲之餘，莎拉和一名比利時王子大談轟轟烈烈的戀愛。這段戀情的結局是兩人有了愛的結晶，莎拉的獨子莫利斯（Maurice），不過王子殿下始終沒讓他入籍，甚至也未曾盡到養育之責。

雖然演藝事業乏善可陳，但是她卻大走桃花運，身邊總不乏護花使者，而這段期間內，她也繼續努力讓自己已經魅力十足的外表，舉止和聲調更臻完美。到了她終於進入法國劇場界中僅次於法國演藝學院（Comédie Française）的第二把交椅的歐代翁（Odéon）國家劇院的時候，莎拉已經深諳安撫改革派觀眾之道，而她在他們心中的地位也逐漸水漲船高。戴歐都雷‧德‧班維爾

莎拉‧貝恩哈德
攝於約1898年

（Theodore de Banville）如此記載她，「她的一舉一動都受奇特的本能驅動。她一如夜鶯般朗誦詩詞，如風般喟嘆，如小溪般呢喃，如拉馬汀（Lamartine）在過往時日寫作般。」

1870至71年普法戰爭期間，巴黎遭到劇烈空襲，莎拉於是將歐代翁國家劇院改作臨時醫院，收容殘缺不全、受傷和瀕死的傷患，不多時便人滿為患。她四處奔走，向所有的朋友募集糧食，衣物以及其他必需品，努力為需要她的人服務。由於巴黎慘遭普魯士軍隊圍城，食物供需日益吃緊。一切寵物如狗、貓、馬、兔無一倖免，只好連老鼠也宰殺來充飢。街上的棚架，戲院裡的座椅都慘遭拆除，充作燃料在嚴冬中禦寒。法國戰敗而拿破崙三世遭到放逐之後，巴黎公社（Commune de Paris）取而代之，法軍為了一區區地收復失土激戰，巴黎因此被蹂躪得滿目瘡痍。在犧牲了估計在兩萬到三萬六千名之譜的巴黎市民之後，法方重新掌權，第三共和（Third Republic）於焉誕生。

重返劇場之後，雨果（Victor Hugo）挑上莎拉擔綱，演出他的舞台劇《休伊·布拉斯》（Ruy Blas）。莎拉復出大獲全勝，不論是評論家或是觀眾，有口皆碑。過了不久，法國演藝學院便重新延攬她回門，離她當初被掃地出門事隔十年，而後她還被推選為分紅會員（sociétaire）。1879年時莎拉赴倫敦演出，當地反應一如巴黎，觀眾為之瘋狂。王儲威爾斯王子偕王妃（Price and Princess of Wales）、雷波德王子（Prince Leopold）及首相葛拉斯東（Gladstone），均連袂捧場一睹莎拉風采，而這次和往後到倫敦訪問時，她也在倫敦結交了許多朋友，其中包括同行演員艾倫·泰瑞（Ellen Terry）、派翠克·坎貝爾（Patrick Cambell）夫人以及亨利·愛爾文（Henry Irving）。在某個場合中大家起鬨，她與票戲的威爾斯王儲同台還演出，維多利亞女王（Queen Victoria）甚至曾請她在御前演出，而幾年之後風聞莎拉病篤，女皇陛下還特地發電報致意，對「世上最偉大的藝術家」大表憐惜。

倫敦也是她初試啼聲舉辦展覽發表多年來的繪畫，雕塑創作的地方。稍後莎拉也參加巴黎沙龍展（Paris Salon）展出部分創作，並與眾情人之一的居司塔夫·多雷（Gustav Doré）聯手，為巴黎歌劇院（Paris Opéra）設計師賈內（Garnier）甫完工的蒙第卡羅賭場（Casino Monte Carlo）製作一件壁面雕塑品。閒暇之餘，莎拉偏愛寫作，創作小品文、長篇小說和劇本，她也經常改寫原著劇本中有她出場的幾幕戲。

重返巴黎不久之後，莎拉辭去法國演藝學院的工作，自立門戶組成新劇團，繼續遠征美國公演。接下來的數年間，莎拉接掌了多所巴黎的劇場，多次赴美國、俄羅斯、英格蘭和歐洲各地巡迴演出，俄國沙皇亞歷山大三世（Tsar Alexander III）還紆尊經貴對她鞠躬喝采。有史以來劇院從未有任何女演員能夠家喻戶曉，載譽全球，莎拉不論前往何處，總不乏歡呼喝采之聲相迎，處處贏得崇敬景仰。

1894年聖誕節的前幾天，年紀輕輕的慕夏迫於窘境，因此再怎麼樣莫名其妙的插畫案件都會承攬，當時他的朋友卡達（Kadar）因為希望提早去渡假，所以委託慕夏到樂美喜耶（Lemercier）工作室校對一批樣張，慕夏欣然接受這項任務。這時候湊巧文藝復興

劇院（Renaissance Theatre）急電，要求馬上要為薩度（Sardou）編劇，預定在來年一月四日再度搬上舞台的《齊士蒙大》（Gimonda）一劇趕製新的海報。慕夏轉述，當時樂美喜耶的經理德·卜溫霍夫（de Brunhoff）臨時實在找不到任何一個旗下合作的藝術家，只好拜託他姑且一試。接下來短短幾天裡，慕夏先參考葛哈塞（Grasset）、歐拉吉（Orazi）和古爾奎（Gourguet）先前為莎拉設計過的海報，再以嫻熟的藝術技巧，將靈感打鐵趁熱加以轉化，趕出了一張革命性的海報。在這張比照真人尺寸的海報裡，莎拉化身為理想化的聖女，年輕又美麗的五官被描繪成戴著一副悲劇的面具，由一圈近似光環的金色鑲嵌物加強效果。這是莎拉眼中的自己，絕不是一個年過半百的老嫗，而是舞台上那個虛無空靈，青春永駐的女巫化身。莎拉二話不說，一口氣和慕夏簽訂了為期五年的合同。

遍佈巴黎各個角落的莫里斯式列柱上驕傲地展示慕夏的海報，而收藏家不惜買通傳單張貼員，以便納入私藏，甚或等不及醬糊乾透便強行動手撕下，莎拉也加印了一批海報，放在戲院銷售。慕夏已經一夕成名。

雙方合作的五年間，慕夏為莎拉設計了好幾張海報，全都依循創造狹窄細長意象的概念操作，只是〈齊士蒙大〉海報上莎拉筆直矗立的身影，被其他各種姿勢取而代之，〈羅倫札奇歐〉（Lorenzaccio）放鬆但若有所思，〈撒馬利亞女子〉（La Samaritaine）屈意順從，〈茶花女〉（La Dameaux Camélias）為了掩飾病入膏肓而目中無人的模樣，〈哈姆雷特〉（Hamlet）叛逆的態度，還有〈彌迪〉（Medée）悲劇性的站姿。

所有的人像頭上都有一圈光環，一律採用柔性色調，一反傳統海報慣例，此外還有金，銀兩色難以捉摸的裝飾。但是這些人物的長相卻總是造型簡潔、令人屏息，雙手擺出與劇情相符的細膩手勢，服飾戲劇化的恰到好處，而海報的下半部一樣處理得強而有力，值得欽佩。慕夏在莎拉戲劇產業中擔任的工作，還包括設計戲服與佈景、監督演員彩排和莎拉討論備檔新戲，俾使一齣戲的各個方面，不論是視覺或者心理層面，都能徹底圓滿，也方便他掌握服裝，佈景和海報三者的特色，協調三者間的比重。附帶一提的一項史實是連佛洛依德（Freud）也相當迷戀莎拉，書桌上居然還擺著她的玉照。

慕夏也會幫忙設計舞台道具和珠寶，《遠方的公主》（La Pricesse Lointaine）劇中梅麗桑德（Melissinde）的花冠與《彌迪》的蛇形手環均是範例，這點對他日後為佛奎（Fouquet）設計珠寶，甚且是設計整座店舖，都大有助益。

慕夏的海報隨著莎拉的巡迴演出，應不同城市不同戲院需要修訂，而他的國際知名度，也穩穩的建立在莎拉的名氣上。拜莎拉海報之賜，慕夏的工作訂單如雪片飛來，紛紛請他設計海報、飾版、月曆、包裝、書籍插圖以及釋道集（didactic album）。直到他第一次踏上美國，這才對自己盛名遠播驚訝不已。慕夏總覺得欠莎拉一份人情而衷心感謝，而且一直對她禮遇推崇至極。慕夏在將宜爾賽這本書獻給送給莎拉時題辭寫道，「那善心的明星，莎拉·貝恩哈德夫人惠存，謹此致上敬意，慕夏，1897年8月19日於巴黎」。

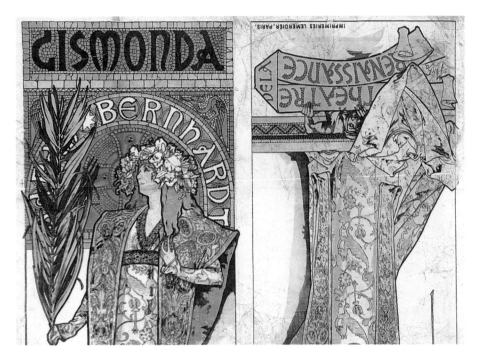

齊士蒙大
一校校樣
1894年
石版彩色印刷
109.7 x 151 公分

Gismonda
Proof Print No. 1
1894
colour lithograph
109.7 x 151 ·

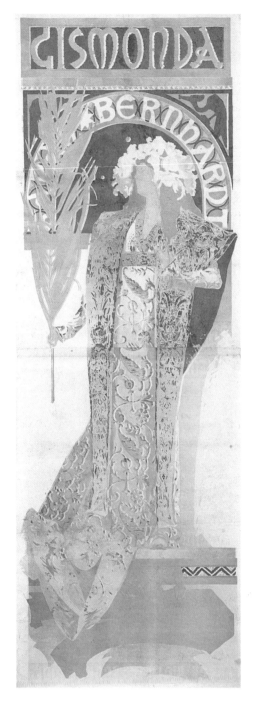

齊士蒙大
二校校樣
1894年
石版彩色印刷
218 x 76 公分

Gismonda
Proof Print No. 2
1894
colour lithograph
218 x 76

　　這兩張〈齊士蒙人〉（Gimonda）的原版印刷校樣，為當年的
印刷作業與慕夏的工作方式，提供了一絲線索。因為慕夏的海報對
一部印刷機的版面而言實在太長，所以曾為人推測只好分成兩塊石
版印製。然而一校稿顯示，其實海報是用一塊長方形的石版將上、
下部分並排印刷。二校稿帶有濃烈的粉紅及黃色色調，表示慕夏原
先構思的海報彩度很高，迎合當時巴黎海報藝術家薛勒（Chéret）
及羅特列克（Toulouse-Lautrec）的流行。唯有到了在石版上創作
之時，慕夏這才發展出較為柔美的粉彩陰影，使得〈齊士蒙大〉如
此獨樹一格。

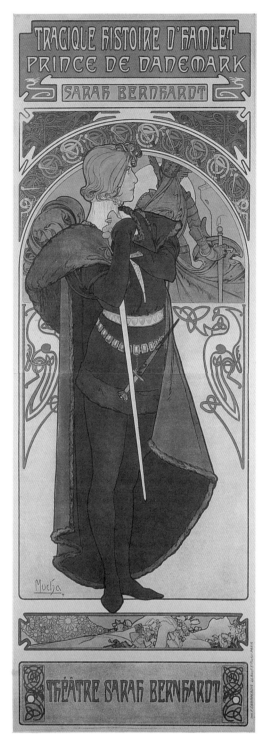

哈姆雷特	Hamlet
1899年	1899
石版彩色印刷	colour lithograph
207.5 x 76.5 公分	207.5 x 76.5

　　莎拉·貝恩哈德（Sarah Bernhardt）在莫安德（Eugéne Morand）與史霍比（Marcel Schwob）兩人聯手專門為她翻成法語的莎士比亞名劇《哈姆雷特》（Hamlet）中反串男主角。慕夏針對哈姆雷特與慘遭謀殺的父王冤魂之間的關係著墨，亡父的朦朧身影隱約地自背景逼近，在埃爾西瑞（Elsinore）王畿的城牆壁壘間昂首闊步。哈姆雷特迷戀死亡，借助在海報裡納入溺死的奧菲麗雅（Ophelia）予以強調，她渾身綴滿鮮花，橫躺在哈姆雷特腳下形同棺木的方格中。哈姆雷特也是慕夏為莎拉設計的最後一幅海報。

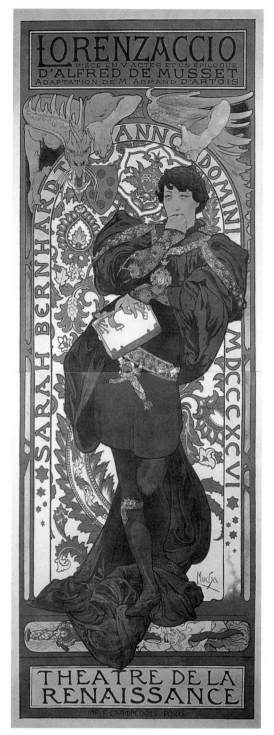

羅倫札奇歐	Lorenzaccio
1896年	1896
石版彩色印刷	colour lithograph
203.7 x 76 公分	203.7 x 76

　　《羅倫札奇歐》（Lorenzaccio）是穆塞（Alfred de Musset）編寫的一齣戲，在劇中莎拉·貝恩哈德（Sarah Bernhardt）擔綱反串男主角—米第奇家族的羅倫佐（Lorenzo de Medici）。當年佛羅倫斯城落於暴君亞歷山大大公（Duke Alexander）之手，在海報中化身為一條咆嘯的龍，威脅著卸除米第奇家族的武裝。在海報底部的方格中，一柄刺穿暴君的匕首，象徵羅倫佐思索著該如何殲滅亞歷山大大公。

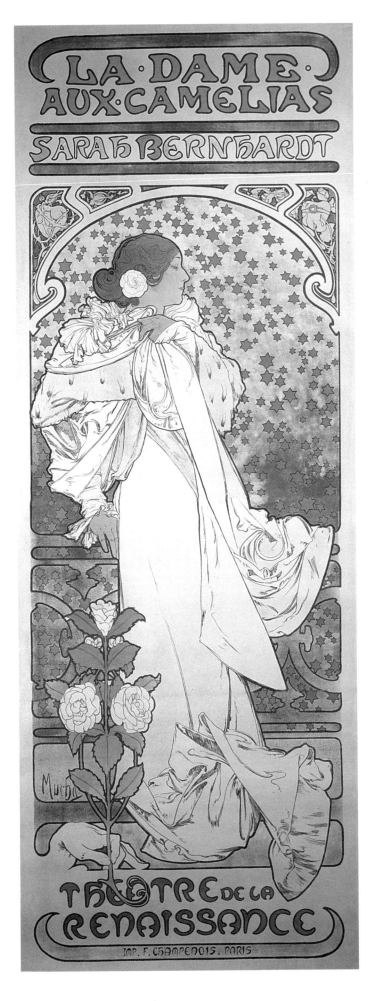

茶花女
1896年
石版彩色印刷
207.3 x 76.2 公分

La Dame aux Camélias
1896
colour lithograph
207.3 x 76.2

　　莎拉・貝恩哈德（Sarah Bernhardt）曾數度領銜主演大仲馬（Alexandre Dumas）的名劇《茶花女》（La Dame aux Camélias），英譯卡蜜爾（Camille）。慕夏的這張海報係為1896年再度上演作宣傳，這張優美的海報戲劇性地描繪交際花卡蜜兒的愛情悲劇故事，她因肺癆已病入膏肓，寧可與愛人解除締婚的承諾。女主角在一片銀色星海的背景下，弱不禁風地倚欄而立。她最鍾愛的白色山茶花位居要位。一朵花插在髮際，而另一株則象徵死亡，由命運之手從下方掌握，莖部光潔的植物與畫面近上方刺穿心臟的多刺薔薇形成對比，這齣劇的主題宗旨因而浮現於腦海一所謂愛情，便是犧牲小我完成大我。

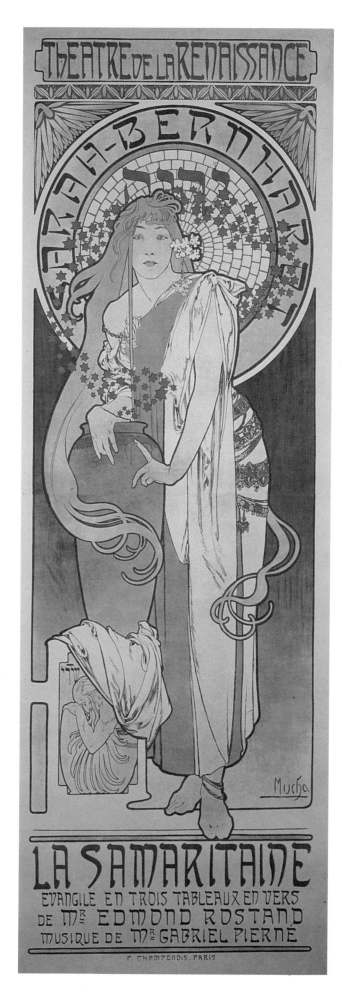

撒馬利亞人
1897年
石版彩色印刷
173 × 58.3 公分

La Samaritaine
1897
colour lithograph
173 × 58.3

〈撒馬利亞人〉習作
1897年
印度墨水、水彩、
畫紙
169 × 55 公分

Design for La Samaritaine
1897
indian ink and watercolour
on paper
169 × 55

　　在莎拉・貝恩哈德（Sarah Bernhardt）的演藝生涯中，不乏劇作家成為其愛慕者與入幕之賓，愛德蒙・侯思丹（Edmond Rostand）正是其中一人。他一共將四部劇本獻給莎拉，包括典故出自聖經約翰福音4:1-30的撒馬利亞人（譯按：亦稱樂善好施者）一劇。莎拉飾演一個在井邊結識基督的撒馬利亞女子弗婷娜（Photina），她成為基督徒之後，進而鼓吹同胞效法跟進。在女子身後的馬賽克光環以及支撐水罐的方格裡，慕夏利用希伯來文字，暗示著出處源於聖經。他也擴充了希伯來語色彩的影響，使之遍及海報上所有的文字。

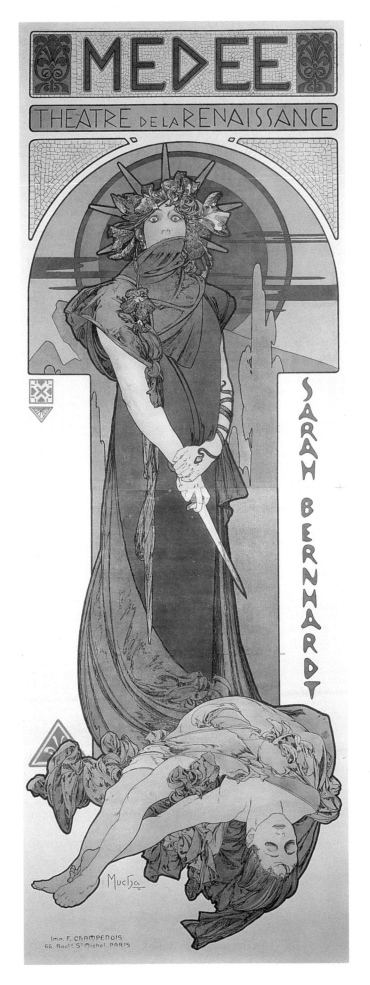

彌迪
1898年
石版彩色印刷
206 x 76 公分

Medée
1898
colour lithograph
206 x 76

　　慕夏用這張海報，捕捉了莎拉・貝恩哈德（Sarah Bernhardt）震撼人心的舞台表演。《彌迪》（Medée）這齣希臘悲劇，原作者是尤禮皮岱斯（Euripides），敘述英雄傑森（Jason）的愛人米蒂雅（Medea）如何發現情人不忠，憤而手刃兩人的親生骨肉。

　　海報上這尊人物形單影隻，充分掌握了悲劇性的本質。莎拉的姿勢僵硬，身穿一襲如瀑布傾瀉垂墜的深色戲服，雙眼由於驚恐襲人而瞪得偌大，諸此種種彼此結合，創造出一種戲劇化又富衝突性的效果。染血的利刃以及她跟前橫陳的屍首，披露了米蒂雅罪孽的實情，不過屍體彷彿從她身邊向前倒下的那種方式，教人驚覺這樁兇殺案不只是件單純的謀殺而是弒嬰。

　　仔細處理的手部頗不尋常，因為裝飾著莎拉上臂的蛇型手鐲而值得施以注目禮。這只手鐲是慕夏在構思海報時的產物，莎拉由衷喜愛，因此在慕夏為之完成設計之後，便委託珠寶商喬治・佛奎（Gerges Fouquet），以寶石依樣打造一只附戒指的蛇形手鐲。

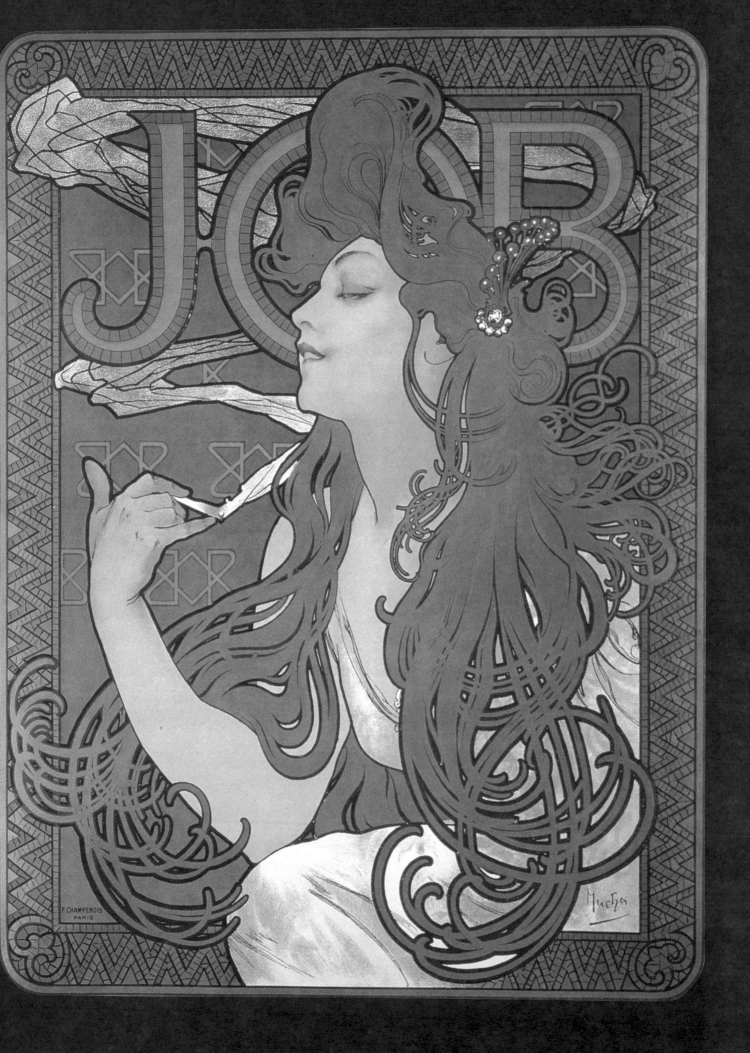

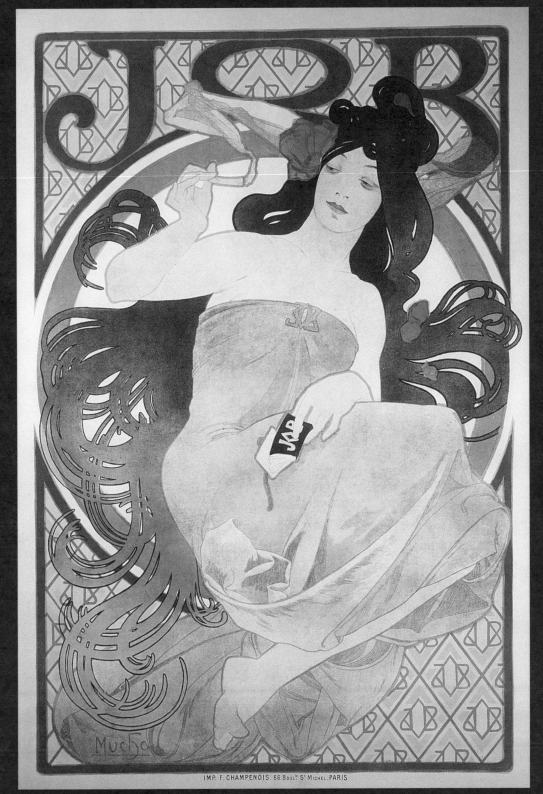

IMP. F. CHAMPENOIS. 66.Boul? S' Michel. PARIS

喬勃
1898年
石版彩色印刷
149.2 x 101 公分

Job
1898
colour lithograph
149.2 x 101

喬勃
1898年
石版彩色印刷
66.7 x 46.4 公分

Job
1896
colour lithograph
66.7 x 46.4

慕夏為喬勃（Job）捲煙紙一共設計過兩張海報，兩者皆描繪著一名女子手執香煙，煙雲環繞她的頭頂繚繞。兩張海報如出一轍，慕夏把正中央的婦人畫像，都安置在以喬勃花體字為焦點的背景上。以誇飾法處理女子豐美的雲鬢，其弧度與動態，構成使兩張海報著稱的阿拉伯紋，不僅讓家人津津樂道，群起傚尤，甚而當時的俏皮話還謔稱之為「慕夏的通心麵」（Mucha's macaroni）。

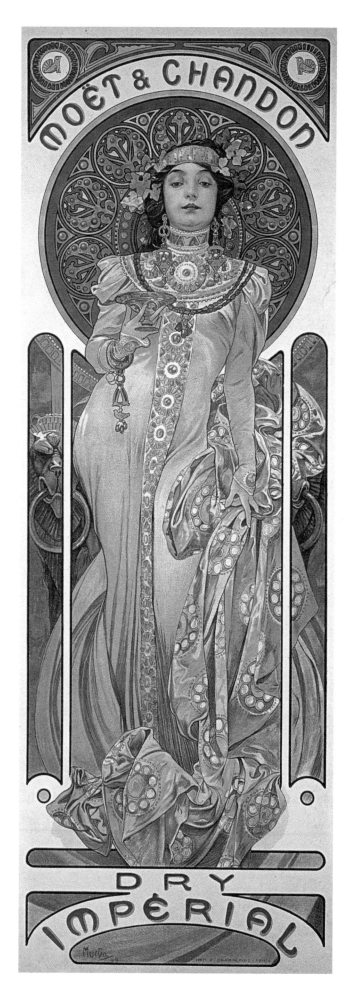

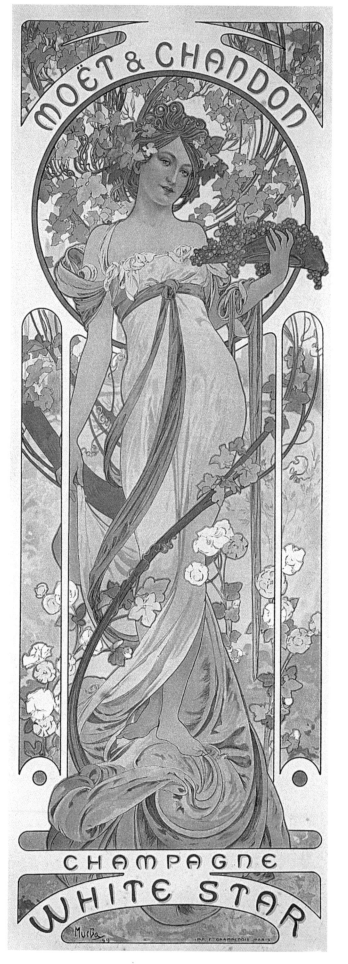

摩埃與香頓—
皇家白葡萄酒
1899年
石版彩色印刷
60 x 20 公分

**Moët & Chandon –
Dry Impérial**
1899
colour lithograph
60 x 20

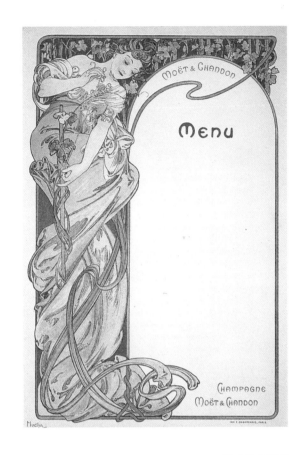
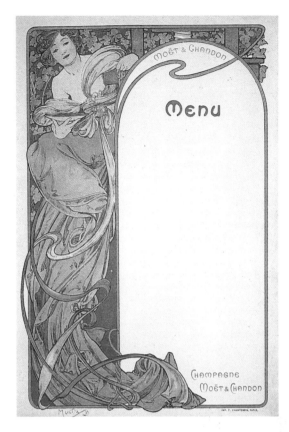

摩埃與香頓—
白星香檳
1899年
石版彩色印刷
60 x 20 公分

**Moët & Chandon –
White Star**
1899
colour lithograph
60 x 20

摩埃與香頓—
菜單四式
1899年
石版彩色印刷
每件 20 x 15 公分

**4 Menus for
Moët & Chandon**
1899
colour lithographs
each 20 x 15

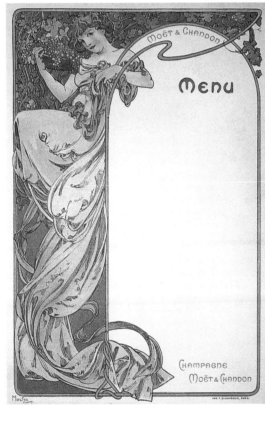
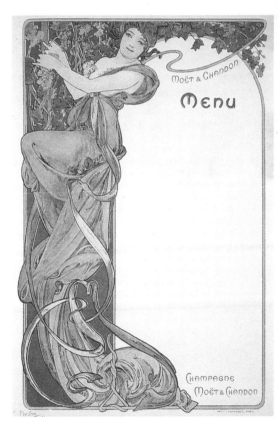

創立於1743年的摩埃與香頓（Moët & Chandon）酒廠公司，至今仍是生產高級香檳酒的卓越酒廠。慕夏為該公司製作海報、菜單和名信片上等的幾項設計。

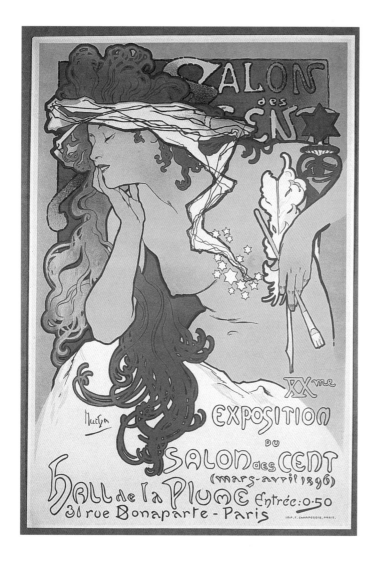

第廿屆百人沙龍展
1896年
石版彩色印刷
63 x 45 公分

Salon des Cent: 20th Exhibition
1896
colour lithograph
63 x 43

第廿屆百人沙龍展海報習作
1896年
墨水、畫紙
50 x 41.5 公分

**Study for *Salon des Cent:
20th Exhibition***
1896
ink on paper
50 x 41.5

　　《鵝毛筆》（La Plume）雜誌主編雷翁・戴襄（Léon
Deschamps）是慕夏早年的仰慕者，將其作品固定刊載於那看似
不大但卻影響甚鉅的雜誌上發表。百人沙龍（Salon des Cent）是
隸屬於《鵝毛筆》雜誌的展覽廳，在此展出的藝術品，以限量發行
的石版印刷品求售，經常不惜血本，採用諸如羊皮紙，日本宣紙或
絲緞等高品質的材質來印製。慕夏應邀加入這群在百人沙龍定期展
出的藝術家團隊，他1896年設計的海報助了一臂之力，普及版每
張售價為兩塊半法郎。

　　次年，在藝術家期刊的策劃下，就在慕夏於柏迪內畫廊
（Bodinère Gallery）舉辦生平首度個展過後的六個月，戴襄提供他
第二次個展的機會。展覽由《藝術家期刊》（Le Journal des
Artistes）主辦，一共展出超過四百件作品，包括初稿速寫以及石
版畫成品，還有一期封面由慕夏設計的《鵝毛筆》雜誌專刊，與展
覽開幕同時出版。這本專刊不但載明所有的參展作品，刊出了一篇
專文引介，甚至還重刊截至當時有關慕夏的所有文章。

　　至於慕夏展覽的宣傳海報，他放棄巴黎美女，反倒選擇了一名
五官一望即知是斯拉夫人的女孩，頭戴一頂莫拉維亞的傳統軟帽，
女孩的秀髮裝飾著慕夏故鄉田野常見的雛菊。

百人沙龍展—慕夏作品展
1897年
石版彩色印刷
66 × 46 公分

Salon des Cent: Exhibition of Mucha's Work
1897
colour lithograph
66 × 46

《鵝毛筆》
雜誌封面
1897年
石版彩色印刷
25 × 18 公分

La Plume
magazine cover
1897
colour lithograph
25 × 18

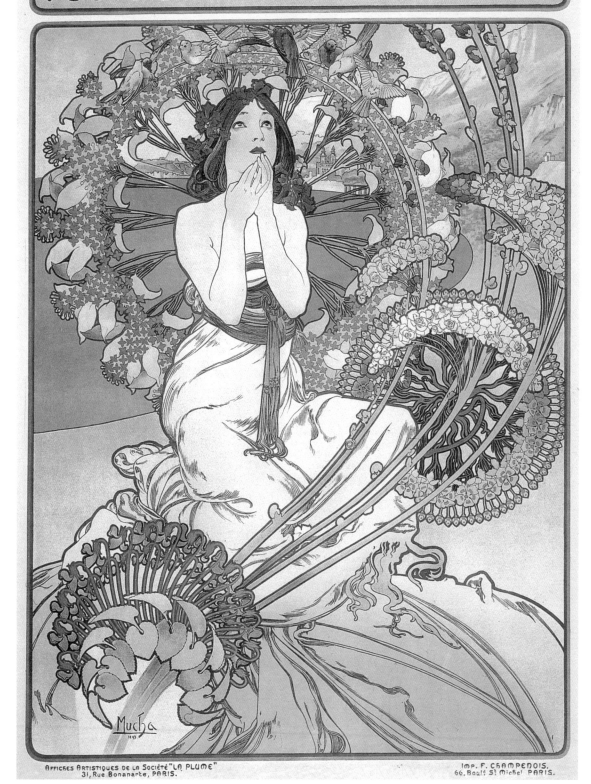

MONACO · MONTE-CARLO

AFFICHES ARTISTIQUES DE LA SOCIÉTÉ "LA PLUME"
31, Rue Bonaparte, PARIS.

IMP. F. CHAMPENOIS.
66, Boul! St Michel PARIS.

摩納哥 · 蒙地卡羅
1897年
石版彩色印刷
108 x 74.5 公分

Monaco Monte Carlo
1897
colour lithograph
108 x 74.5

　　這是促銷地中海岸度假遊覽的慕夏海報典藏版,《鵝毛筆》（La Plume）雜誌的藝術部門另外加印了沒有文字的特殊版本。蒙地卡羅著名的賭場中獨特的雙子星高塔,可以在背景裡瞥見。但是

這張海報真正的主角卻是正中央的人物,她因為週遭淨是自然美景而欣喜若狂,渾身讓一簇簇紫丁香、繡球花、瞿麥和紫羅蘭所組成的精緻圖案包圍。

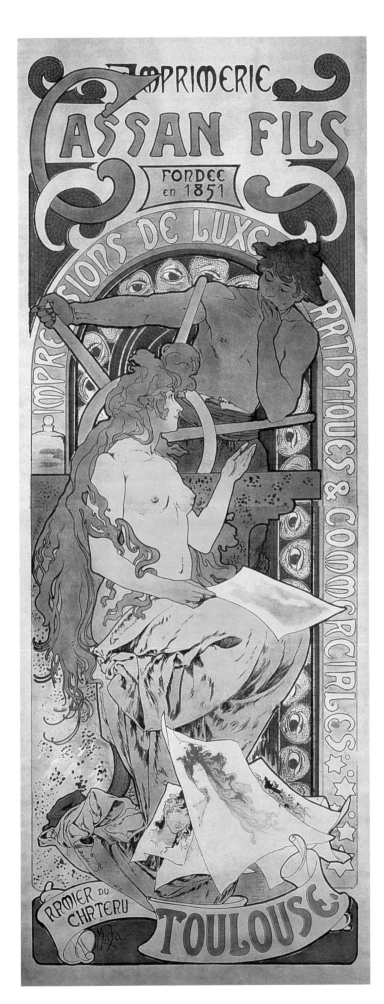

卡參之子
1896年
石版彩色印刷
203.7 x 76 公分

Cassan Fils
1896
colour lithograph
203.7 x 76

在這張為卡參之子（Cassan Fils）印刷品製作的海報裡，慕夏融合了真實與象徵兩方一半裸的女子實有其人，然而農牧之神般的印刷業者，代表印刷工業，則是純屬虛構的寓言，馬賽克背景的眼睛滾邊，或許意欲代表從印刷品獲益的眾多讀者。

圖解小法國人—男女學童畫刊
1890-95年
石版印刷
38.2 x 28 公分

**Le Petit Français illustré
Journal des écoliers et des écolières**
1890-95
lithograph
38.2 x 28

來自亞曼・寇林（Armand Collin）出版公司的委託案，需要為《圖解小法國人》（Le Petit Français illustré）畫刊製作插圖，這本期刊以暢銷作家的故事為專欄，雖然價格便宜但其插畫品質通常相當低劣，卻是慕夏一生的轉捩點。1889年間，年紀輕輕的編輯昂希・布瑞里耶（Henri Bourelier）正在物色新的插畫家。當他在巴黎拉丁區的酷寒房間裡找到慕夏時，慕夏病懨懨地臥倒在床，身無分文而飢寒交迫，布瑞里耶立即為慕夏向寇林先生預支薪資，預約一些插畫，並且請來醫師出診治療。不消幾天的光景，慕夏的健康便恢復到可以著手工作。他為《圖解小法國人》畫刊所作的插畫十分有效，為慕夏從亞曼・寇林公司以及其他書籍和雜誌出版商處，掙得了更多的案子。昂希・布瑞里耶一直是他終生的好友。

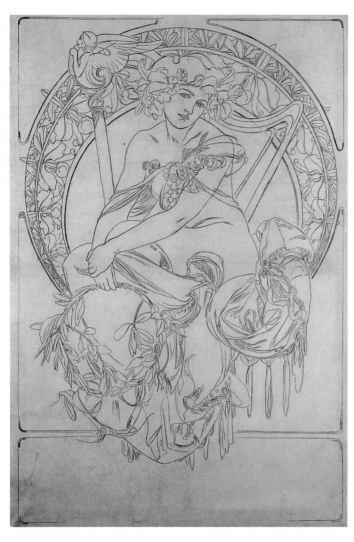

音樂海報設計稿
約1900年
炭筆、畫紙
150.7 x 100.4 公分

Design for musical poster
c 1900
charcoal on paper
150.7 x 100.4

的黎波里公主—伊爾賽
候貝‧德‧佛雷斯著
巴黎皮亞札與希耶藝術出版社發行
1897年
阿爾豐思‧慕夏繪圖
30.1 x 24.2 公分

Ilsée, Princesse de Tripoli
by Robert de Flers
L'Édition d'art, H. Piazza et Cie, Paris
1897
book illustrated by Alphonse Mucha
30.1 x 24.2

　　1895年莎拉‧貝恩哈德（Sarah Bernhardt）監製並主演了愛德蒙‧侯思丹（Edmond Rostand）為她量身訂製的戲碼《遠方的公主》（La Princesse Lointaine）。侯思丹的劇作清新可人，慕夏的設計別出心裁，加上莎拉動人地詮釋了女主人翁梅麗桑德（Mélissinde），三者相輔相成，造成此劇大獲成功。昂希‧皮亞札（Henri Piazza）這位出版業企業家有鑑於此，決定請慕夏負責插圖，為此劇出版價格低廉的普及版。

　　然而因為侯思丹議價時獅子大開口，出版商轉而商洽另一位作家侯貝‧德‧佛雷斯（Robert de Flers）改寫故事。等到德‧佛雷斯交稿的時候，距離預定出版日期只剩下短短三個月，而慕夏仍舊必須準時趕出印刷所需的一百三十四張上色的石版畫。由於實在沒有時間能夠浪費在印刷廠與工作室之間來回奔波，慕夏因而遷居到更寬敞的工作室去，在現場製作出許多的石版畫。日後他寫到了這段經歷，「我們在同時間內一次動用四塊石版。有些素描我根本是直接就畫到石頭上。其他的東西，尤其是那些裝飾滾邊，我則是先畫在轉印紙上，然後交給師傅依照我指定的顏色繼續完成。我幾乎無暇為一個細部裝飾速寫下圖案，因為師傅總等不及，一到我身邊便把圖從我手上抽走，接下來趕緊加工。」

　　這本書逐一編號限量發行，只印製了二百五十二冊。整本書從頭到尾都是由慕夏設計，每一頁的裝飾皆出自他的手筆。

　　有意思的是可以注意到在伊爾賽（Ilsée）書中，為了強化保護者的角色，慕夏首度發展出將靈性或自然的能量，藉擬人化大舉提昇的繪畫手法。同時，也是從伊爾賽這本書開始，慕夏的裝飾運用取自神智學（theosophical）與共濟會（Masonic）主題的圖形，呈現出更為深沉的象徵意義。

　　評論界對伊爾賽一書反應熱烈，捷克以及德國的版本，稍後也於1901年在布拉格由柯池（B. Koci）出版社出版。

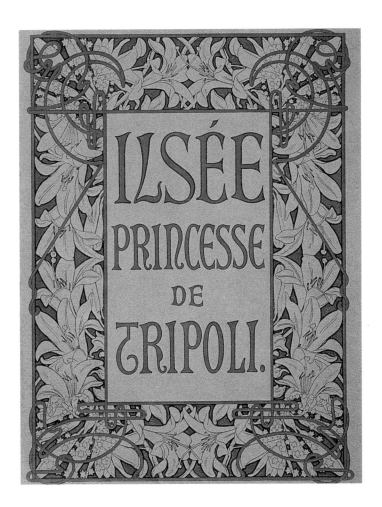

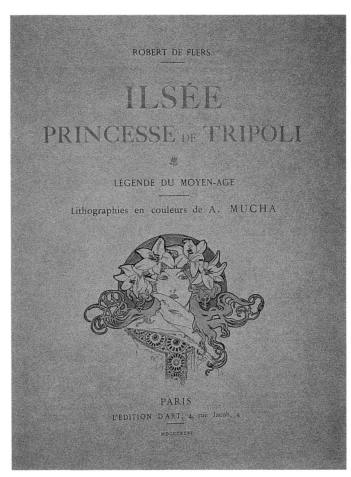

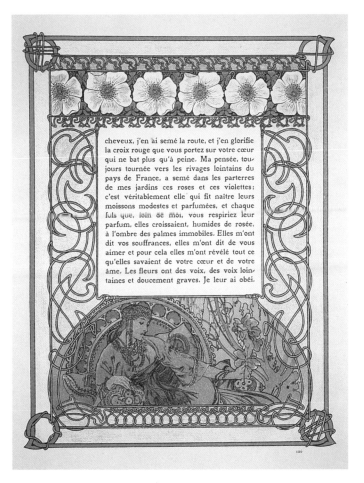

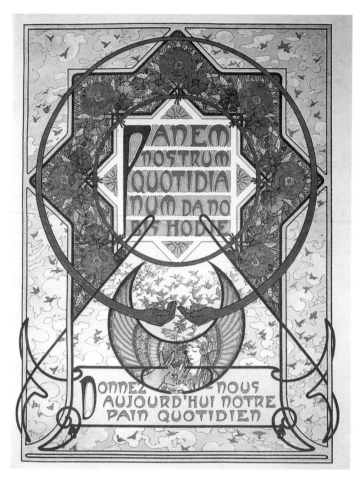

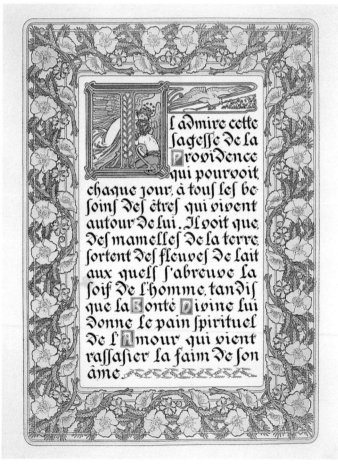

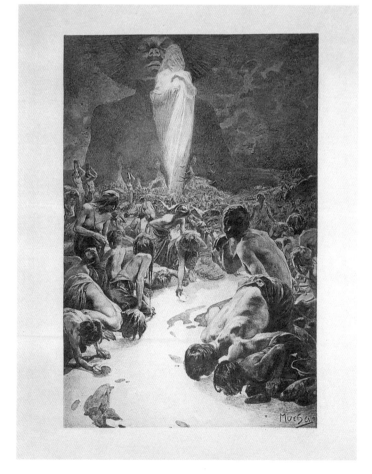

天主經
1897年
巴黎皮亞札與希耶藝術
出版社發行
繪本
33 × 25 公分

Le Pater
H. Piazza et Cie, Paris
1899
illustrated book
33 × 25

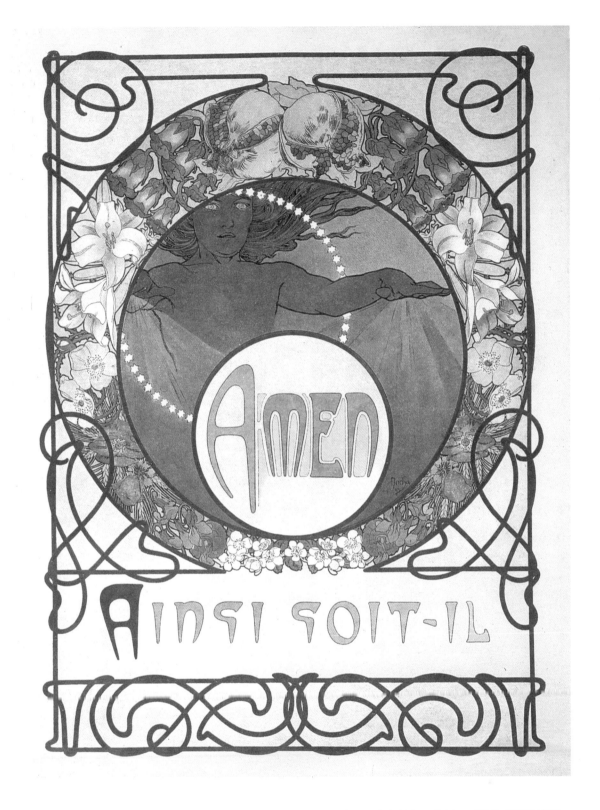

慕夏本身認為天主經（Le Pater）是其個人最佳代表作之一。全書在巴黎由巴黎皮亞札（Henri Piazza）印製，初版印製了五百一十冊（法文版三百九十冊、捷文版一百二十冊），慕夏並將此書獻給出版者。

關於天主經慕夏如此寫道，「當時我看到了自己的道路就位於偏高之處。我四下尋覓，設法要讓光線貫穿而無遠弗屆，照亮每一個角落。不假多時我便有所獲，天主經是也。何不將經文付諸圖像表現之？」

慕夏將天主經一書劃分為七部分，他以三頁裝飾扉頁的篇幅，詳加詮釋每一句詩文。在全彩印刷的第一頁中，拉丁文與法文雙語並行的經文四周，環繞著結合了幾何與象徵圖案構成的裝飾：在第二頁裡，慕夏則提出個人的觀點，並倣傚中古世紀裝飾手稿的慣例，凡是起首的第一個字母，一律上色修飾：至於第三頁，則是按照慕夏的解讀所繪製的單色調插畫。這些訴諸視覺的插圖，代表著人類在從黑暗走向光明的旅程中必經的掙扎。

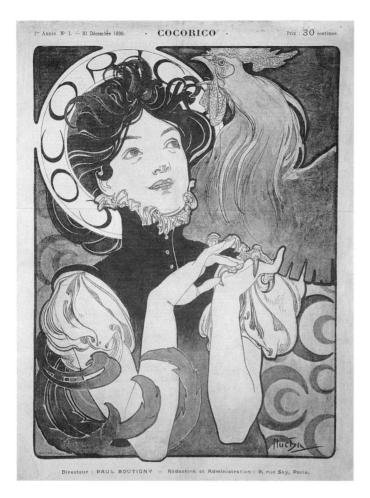

《喀克希可》雜誌
1898年12月創刊號封面
石版印刷
31 x 24 公分

Cocorico
magazine cover No. 1 December 1898
lithograph
31 x 24

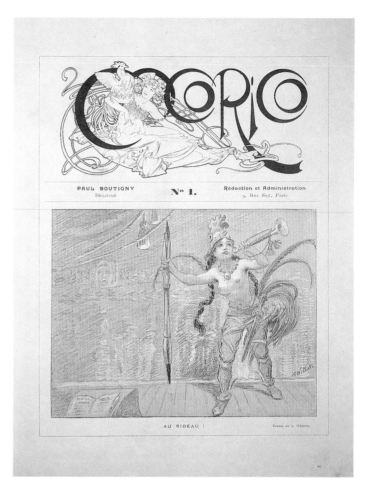

《喀克希可》雜誌刊頭插圖
(下方圖版為魏爾特所繪之開幕)
1898年
石版印刷
31 x 24 公分

Cocorico
Frontispiece for the magazine
(below **Au Rideau** by A. Willette)
1898
lithograph
31 x 24

《喀克希可》雜誌（Cocorico）

1898-1902年

　　慕夏一生中為了法國、美國、捷克等國的各類不同雜誌執行設計。其中成果最輝煌者之一，正是與法文雜誌─《喀克希可》（Cocorico）的合作關係。該雜誌由於擁護新的藝術，所以封面一概交由新藝術名家設計。從1898年十二月三十一日雜誌創刊開始，慕夏便與之合作。他應邀為雜誌設計制式刊頭，也為好幾期的封面設計操刀，香普諾瓦（Champenois）出版社隨後將其中部分製作成明信片，此外還以十二個月份為題材，創作了一系列的象徵性插畫。

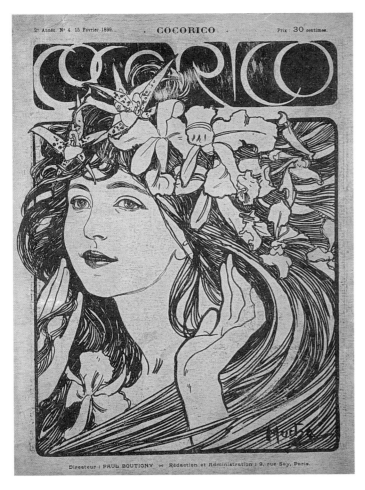

《喀克希可》雜誌
1899年2月第四期封面
石版印刷
31 x 24 公分

Cocorico
magazine cover No. 4 February 1899
lithograph
31 x 24

《喀克希可》雜誌插畫
〈月份〉系列作之六月
1899年
鉛筆、淡彩素描、炭晶筆、畫紙
40 x 32 公分

Cocorico
June from **The Months**
1899
pencil and wash drawing with white on paper
40 x 32

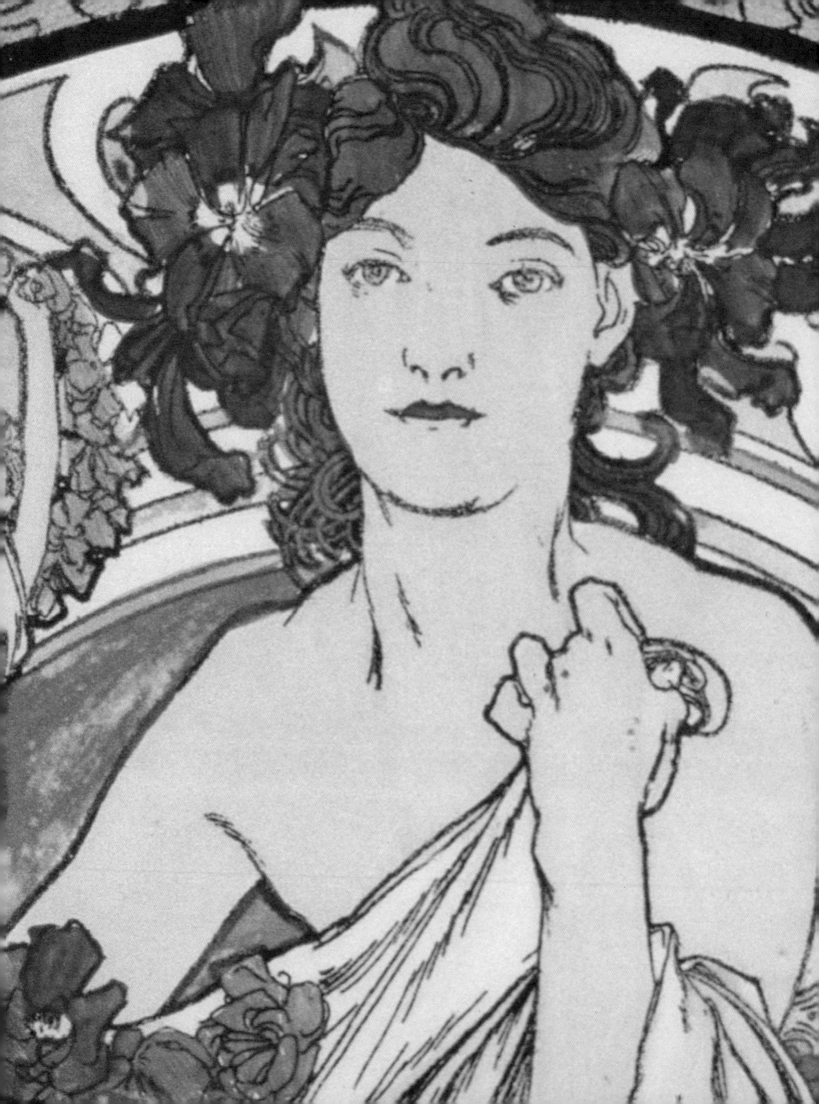

美好時代的設計

DESIGNS FOR
LA BELLE ÉPOQUE

當十九世紀接近尾聲，慕夏開始設計師的才華。他的設計涵蓋廣泛的事物，包括日常家居用品、珠寶、家具及雕塑，大大小小的尺寸皆有。他最氣派的設計案，莫過於是為1900年巴黎萬國博覽會規劃「人類館」（Pavilion of Mankind），可惜最後始終無法實現。這是否屬於全人類的損失很難下定論，因為建造該館，必須先將艾菲爾鐵塔拆除到第一層平台的高度，以便支撐一座裝飾了巨大雕像，頂端安置大地球，而又大如羅馬競技場的建物。儘管這個案子流產，慕夏仍然為萬國博覽會忙得不可開交。最主要的案子是波士尼亞館（Bosnia Pavilion）的裝潢設計，另外，他也為喬治佛奎（Georges Fouquet）珠寶店設計珠寶、為沃碧剛（Houbigant）香水公司設計雕塑。

慕夏因設計聲名大噪之後，便發覺訂製珠寶、刀叉餐具、壁氈畫的需求與日俱增。於是他有感而發，孕育了編著一部「工藝事典」（handbook for craftsman）的想法，為創造新藝術的生活風格提供一切必備的圖案樣式。《裝飾資料集》（Documents décoratives）一書於1902年由巴黎中央美術圖書（Librairie Central des Beauz-Arts）出版社發行，可謂一本慕夏裝飾作品的百科全書。他引導學生由自然寫生入門，經歷風格化的處理過程，按部就班地完成製作金屬、皮革、玻璃及蕾絲的步驟。全歐洲各大學校，圖書館因而紛紛購藏此書。

《裝飾資料集》一書因炙手可熱而供不應求，所以慕夏趁此三年後再出版了新書，於《裝飾人物集》（Figures Décoratives）一書中主要探討如何以人體為裝飾性的元素。

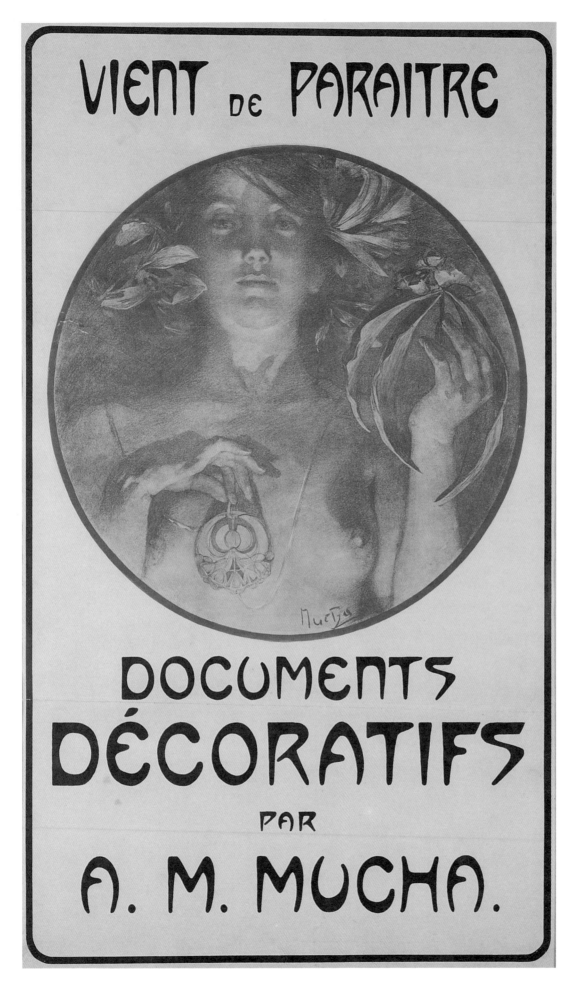

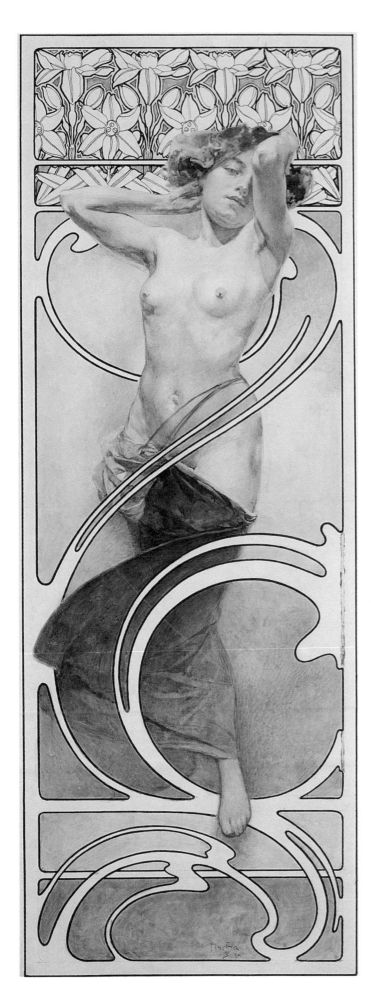

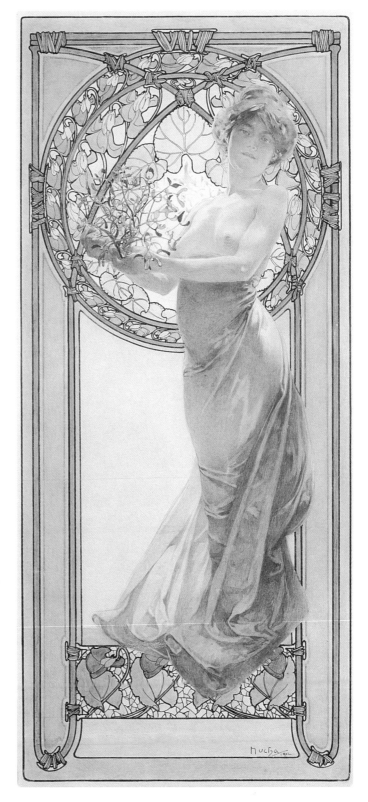

飾框中的裸女
《裝飾資料集》第10號圖版設計稿
1902年
鉛筆、印度墨水、炭晶筆、畫紙
61 x 23 公分

Nude within a Decorative Frame
Design for Documents Décoratifs
Plate 10
1902
*pencil, indian ink and white on
paper*
61 x 23

手執槲寄生的婦人
《裝飾資料集》第11號圖版設計稿
1902年
印度墨水、炭晶筆、畫紙
61 x 28 公分

Woman Holding Mistletoe
Design for Documents Décoratifs
Plate 11
1902
*washed indian ink and white on
paper*
61 x 28

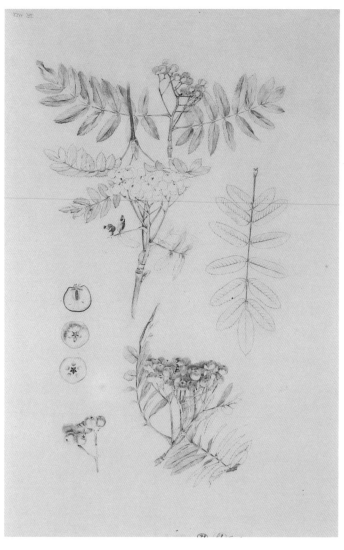

《裝飾資料集》
山梨果習作
約1901年
鉛筆、畫紙
47.7 x 31.2 公分

Documents Décoratifs
Study of Rowan Berries
c 1901
pencil on paper
47.7 x 31.2

《裝飾資料集》
萊姆葉習作
約1901年
鉛筆、畫紙
47.7 x 31.2 公分

Documents Décoratifs
Study of Lime Leaves
c 1901
pencil on paper
47.7 x 31.2

雙姝立像
《裝飾資料集》第45號圖版設計稿
1902年
鉛筆、沾水筆、印度墨水、畫紙
62 x 47.5 公分

Two Standing Women
Design for Documents Décoratifs Plate 45
1902
pencil, pen and indian ink on paper
62 x 47.5

《裝飾資料集》
第29號圖版
1902年
石版彩色印刷
46 × 33 公分

Documents Décoratifs
Plate 29
1902
colour lithograph
46 × 33

《裝飾資料集》
第46號圖版
1902年
石版彩色印刷
46 × 33 公分

Documents Décoratifs
Plate 46
1902
colour lithograph
46 × 33

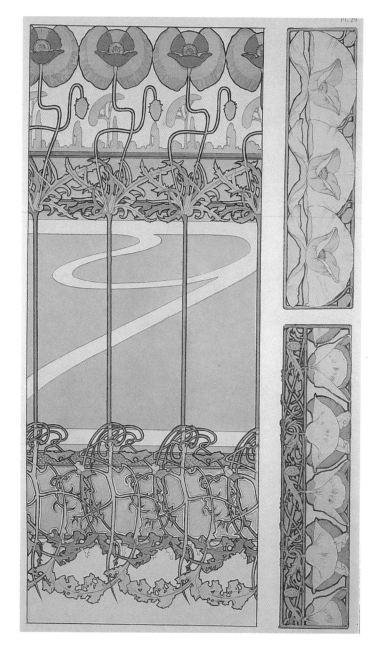

《裝飾資料集》
第38號圖版
1902年
石版彩色印刷
46 × 33 公分

Documents Décoratifs
Plate 38
1902
colour lithograph
46 × 33

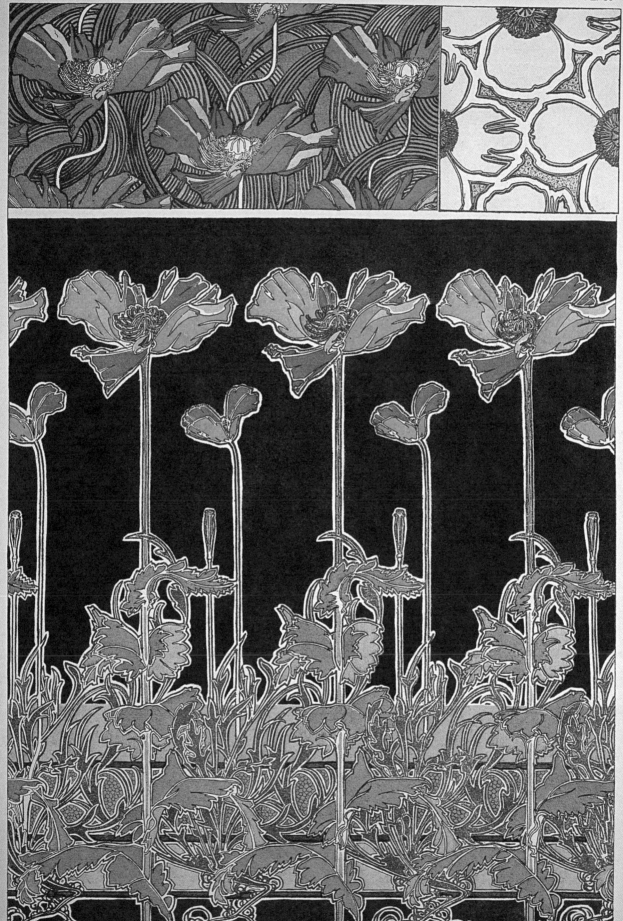

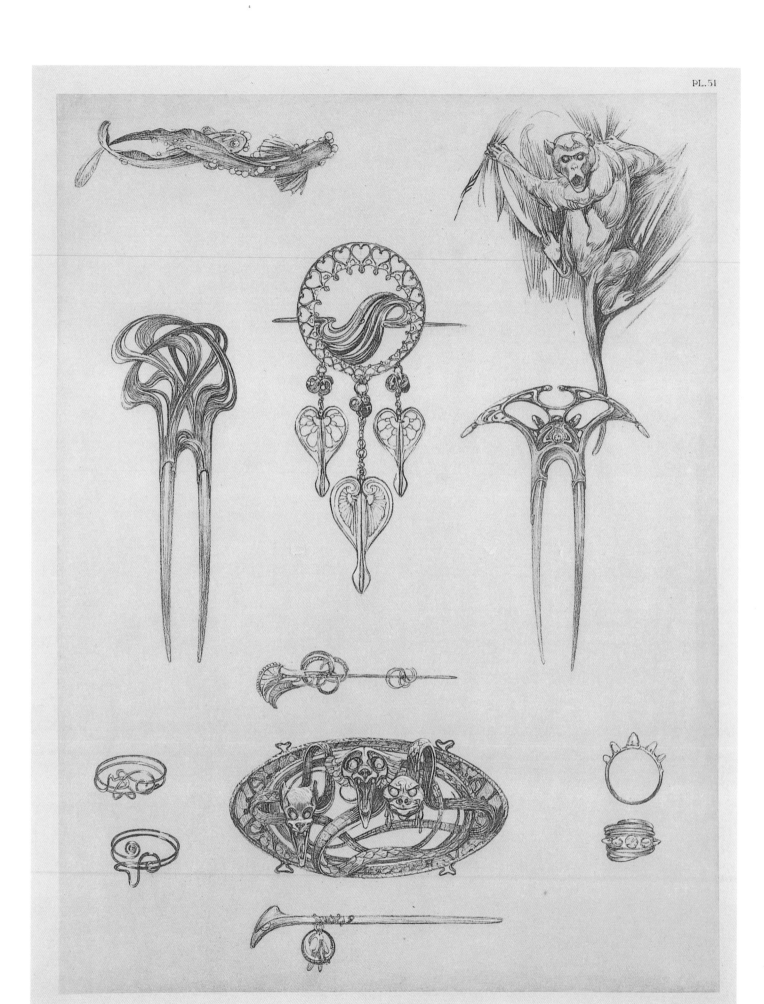

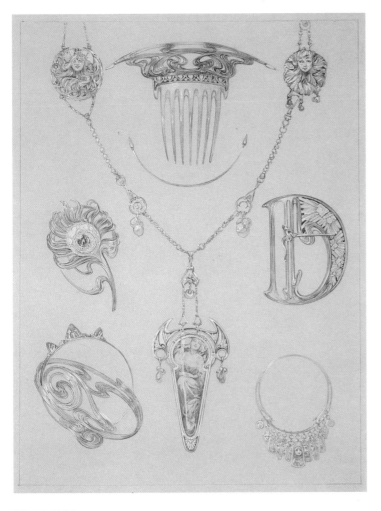

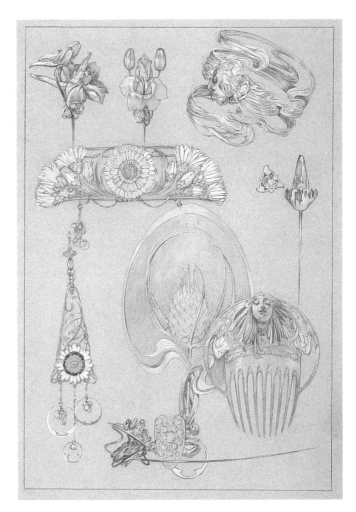

《裝飾資料集》
第49號圖版設計稿
1902年
鉛筆、炭晶筆、畫紙
51 x 39 公分

Design for Documents Décoratifs
Plate 49
1902
pencil and white on paper
51 x 39

《裝飾資料集》
第50號圖版設計稿
1902年
鉛筆、炭晶筆、畫紙
50.5 x 39 公分

Design for Documents Décoratifs
Plate 50
1902
pencil and white on paper
50.5 x 39

《裝飾資料集》
第51號圖版
1902年
石版印刷
46 x 33 公分

Documents Décoratifs
Plate 51
1902
lithograph
46 x 33

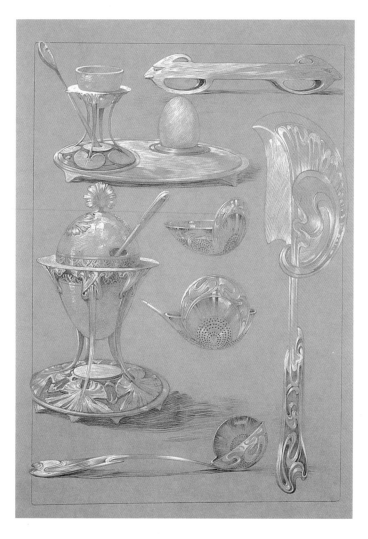

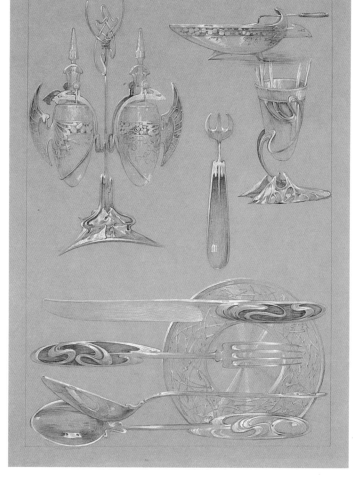

《裝飾資料集》
第65號圖版設計稿
1902年
鉛筆、炭晶筆、畫紙
53 x 40 公分

Design for Documents Décoratifs
Plate 65
1902
Pencil and white on paper
53 x 40

《裝飾資料集》
第69號圖版設計稿
1902年
鉛筆、炭晶筆、畫紙
60.5 x 45.5 公分

Documents Décoratifs
Plate 69
1902
pencil and white on paper
60.5 x 45.5

《裝飾資料集》
第64號圖版
1902年
石版印刷
46 x 33 公分

Documents Décoratifs
Plate 64
1902
lithograph
46 x 33

《裝飾資料集》
第71號圖版
1902年
石版印刷
46 x 33 公分

Documents Décoratifs
Plate 71
1902
lithograph
46 x 33

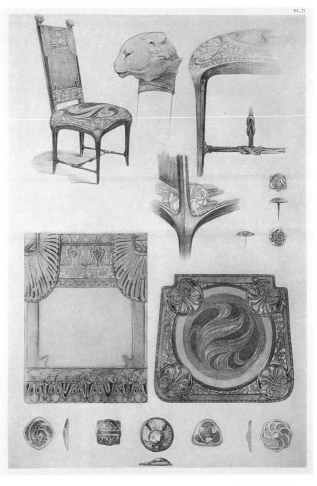

《裝飾資料集》第70號圖版　Documents Décoratifs Plate 70
1902年　1902
石版印刷　lithograph
46×33 公分　46 x 33

《裝飾資料集》第34號圖版　Documents Décoratifs Plate 34
1902年　1902
石版印刷　lithograph
46×33 公分　46 x 33

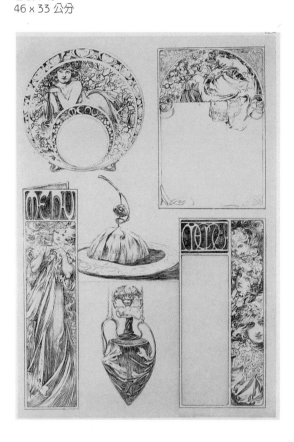

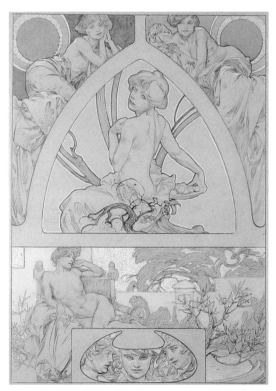

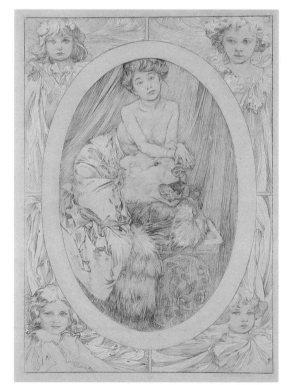

飾框中的裸女　Nudes within a Decorative Frame
《裝飾資料集》第4號圖版設計稿　Design for Figures Décoratives Plate 4
1905年　1905
鉛筆、炭晶筆、畫紙　pencil and white on paper
62×47.5 公分　62 x 47.5

熊皮上的婦人　Woman on a Bear Skin
《裝飾人物集》第9號圖版設計稿　Design for Figures Décoratives Plate 9
1905年　1905
鉛筆、炭晶筆、畫紙　pencil and white on paper
62×49 公分　62 x 49

《裝飾資料集》第72號圖版設計稿
1902年
鉛筆、炭晶筆、畫紙
52 x 39 公分

Design for Documents Décoratifs
Plate 72
1902
pencil and white on paper
52 x 39

Metal Tin with Lid and Handle
for Biscuits Lefèvre-Utile
1899
print on metal
16 x 13.5 x 11.5

附蓋與提把的錫罐
拉費夫爾・尤迪餅乾罐
1899年
金屬上印刷
16 x 13.5 x 11.5 公分

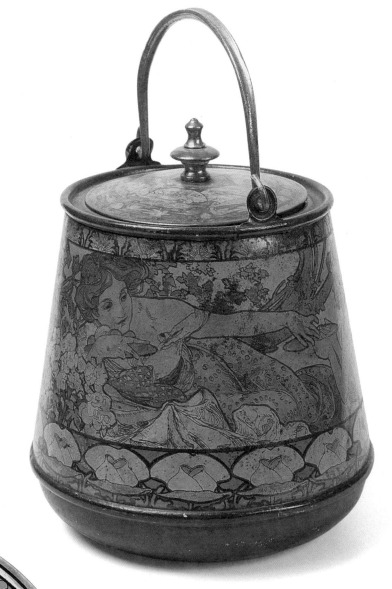

　　拉費夫爾・尤迪餅乾公司（Biscuits Lefèvre-Utile）是設廠於南特（Nantes）的製餅公司，延攬過多位藝術家為之創造宣傳品。慕夏是他們固定合作的藝術家之一。他設計過多項物件，包括好幾張海報，包裝盒蓋以及餅乾錫罐的包裝紙等等。慕夏設計的餅乾罐也有兩種規格，一款是矩形，而另一款則是圓形。

繪有巴黎萬國博覽會象徵之飾盤
1897年
瓷器
直徑31公分

Decorative Plate with the Symbol of
the Paris International Exhibition
1897
porcelain
diameter 31 cms

　　這只法國製造的瓷盤係，以女士的坐姿為裝飾，她手上捧著一尊女子高舉勝利桂冠的袖珍雕像，這是1900年巴黎萬國博覽會的象徵物。

　　盤子的外圍有一圈法國王室象徵的百合花飾帶。圖案彼此交纏，並且稍微壓平攤開。內圈則是奧匈帝國（Austro-Hungarian Empire）的象徵雙頭鷹圖象，錯落有致。

少女頭像
1900年
銅、銀、局部鍍金
29 x 10 x 22 公分

Head of a Girl
1900
bronze, silver and parcel gilt
29 x 10 x 22

　　慕夏之所以設計這座雕塑，是為了知名香水製造商沃碧剛（Houbigant）在1900年巴黎萬國博覽會展場佈置所需。儘管雕像的造型源自文藝復興風格的作品，但是多虧當時的工藝普遍上技術精湛而且完成度又高，作品的色彩與光澤從而達到驚人的效果。為了歌頌沃碧剛出品的花香調香水，慕夏在耳際裝飾了百合花，為胸像潤色。這座胸像被安放在展示場的正中央，其下擺了一圈鳶尾、玫瑰與紫羅蘭串成的花環，既安祥卻又遙不可及的青春之美，搭配花朵與珠寶製成的后冠，為香水製造者的藝術，提供了一個完美無缺的象徵。

岩石上的裸像
1899年
銅
高27公分

Nude on a Rock
1899
bronze
height: 27 cms

　　就在1900年巴黎萬國博覽會前的一、兩年間，慕夏首次涉足雕塑創作，正因如此，有許多慕夏的雕塑品與這個事件息息相關。他是受到了同是雕塑家的兩位最親近的摯友的鼓舞。奧右斯特·賽瑟（Auguste Seysses）的工作室，正位於慕夏韋勒·德·葛哈斯街（rue du Val-de-Grâce）畫室的一樓。所以賽瑟允許慕夏使用自己的工作空間，甚至和慕夏聯手創作雕塑。慕夏與羅丹（Auguste Rodin）亦過從甚密，羅丹的影響在這尊雕像對妙齡女子的處理上可見一斑，栩栩如生卻又不失自由率性。這名女郎就像納爾西瑟斯（Narcissus）一般，端坐於岩石之上，凝視其下水面上的倩影而著迷。

慕夏與佛奎（MUCHA and FOUQUET）

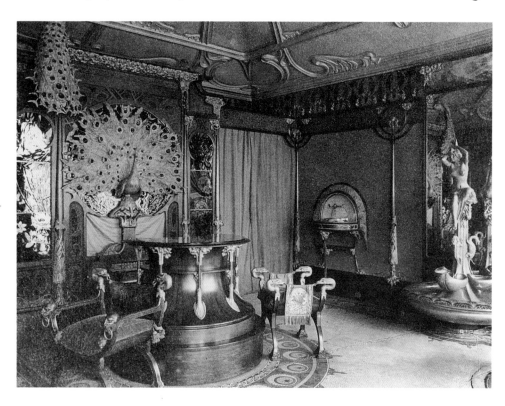

佛奎珠寶店室內實景
攝於約1902年

佛奎珠寶店復原場景
巴黎嘉年華博物館
圖片提供 巴黎嘉年華博物館

慕夏與珠寶商喬治‧佛奎（Georges Fouquet）攜手合作的成果，創造了新藝術最非凡而輝煌的典範。喬治‧佛奎乃十九世紀末巴黎珠寶界龍頭阿爾豐思‧佛奎（Alphonse Fouquet）之子。自1895年喬治‧佛奎接掌家族事業以來，他便決心擺脫父親盛名的陰影，為自己另創新局，並致力探索表現珠寶之美的新形式。他想要在1900年巴黎萬國博覽會上推出屬於自己嶄新風格，於是商請慕夏出馬協助。他之所以求助於慕夏，似乎是因為慕夏海報中華麗精美而異想天開的珠寶，讓他大開眼界的緣故。

儘管慕夏所設計的珠寶，具有一種較人不安的奇特，超凡本質，萬國博覽會場上的佛奎珠寶專櫃大為轟動，引起了廣泛的關注與討論。可惜的是慕夏和佛奎珠寶店合作期間生產的結晶，倖存至今者屈指可數，其餘的珠寶成品下落不明，徒留檔案照片可供追憶。這些珠寶證明其原創性與異國情調的特色，已遠遠超越了那個講究奇巧品味時代的一般水平。透過延攬慕夏加入團隊，佛奎企盼能以新穎的設計方式為珠寶美學注入新生，這個心願果然實現。

因此，當佛奎決心遷移店址時，再度聘請慕夏規畫設計，這一點也不讓人意外。新店面設在皇家大道上，離巴黎固有的珠寶集中地稍有距離，但是卻是位於奢侈品消費亮日益成長的區域。慕夏藉此機會，提出了新的美感宣言，亦即一座建築本身就是一件完整的藝術品。慕夏部分內外，為店鋪的裡裡外外都做了設計。他的動機似乎不是創造一個機能性強而效率高的商業空間，他反其道而行，

著力於塑造一種氛圍，一件空間珍品，製造出一股神奇的氣氛，作為襯托新式珠寶神髓的完美背景。

慕夏由自然界汲取妝點店面的靈感，於是乎不論枝枒、花卉、蝴蝶、寶石、珊瑚、魚類等等一律入列考慮。奕奕生輝的彩色玻璃花窗上一對栩栩如生的孔雀雕像，使此處的尊貴成形。

這間店面於1901年開張，受到熱烈的歡迎。侯貝特（A. Robert）在《珠寶店巡禮》（Revue de la Bijouterie）中一篇文章中如此寫道，「是的，唯有新架構才能創造新藝術，這樣的架構除使藝術品創作起來事半功倍，同時也有助於創造一種和諧氣息。人人作此想，個個如是說…卻又人人遲疑，個個坐守…，忽然間，終於有人放膽將之付諸實踐。他在正中心區開了一家新穎的精品店。他亦已將之提升到個人藝術境界的層次，以與個人性靈典範相符的方式進行裝潢，而成果由於如此耀眼，珠寶商及其產品因此渾然融入符合設計本意的環境中，幾乎變成了活招牌。」

佛奎從此沿用慕夏的設計，一直到了1923年，才為因應品味流行轉向的新需求，忍痛將店面現代化。不過，佛奎對慕夏劃時代的設計喜愛有加，豈容其就此銷毀。於是他別出心裁，請人把店面裝潢一片片地細細拆解，安頓在一家家具貨倉儲存。基於安全保固的考量，佛奎將這批物品捐贈予嘉年華博物館，而這批藝術品便在此塵封到1980年代。重組復原店面的艱鉅工程，最後在1989年宣告完成。而新藝術裝潢最蔚為奇觀的經典之作，如今終於再現風華以告世人。

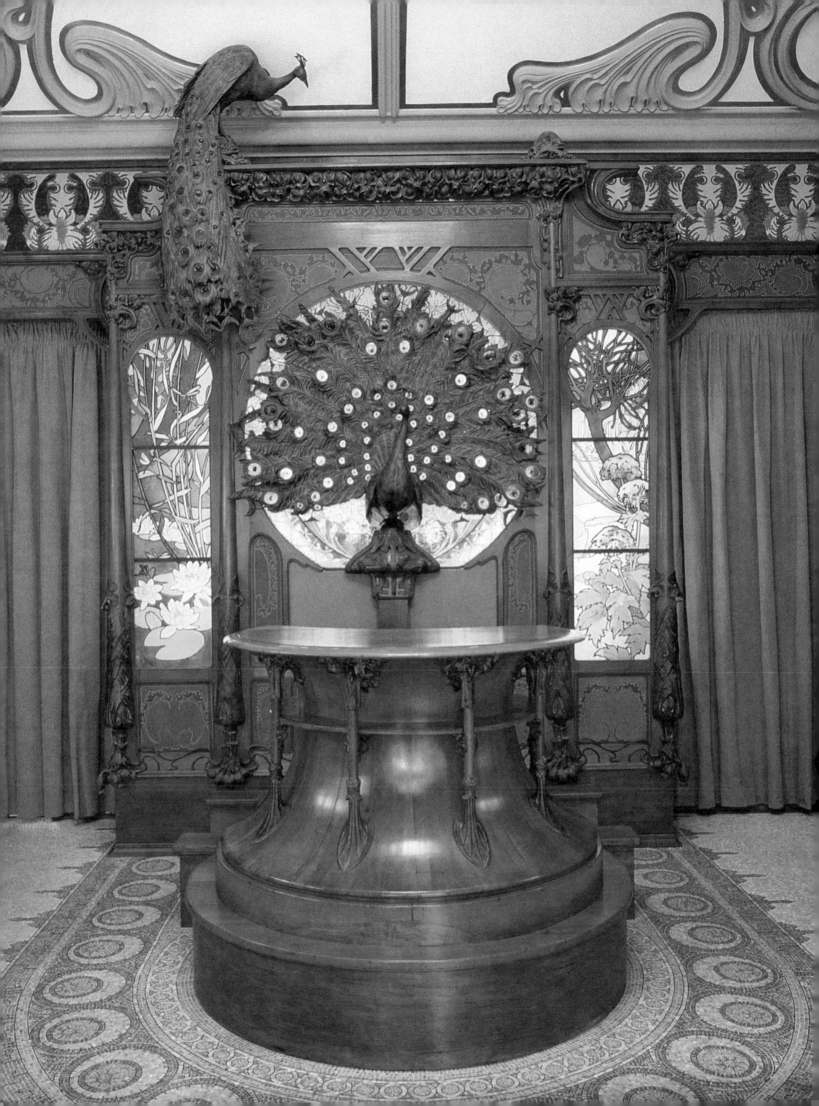

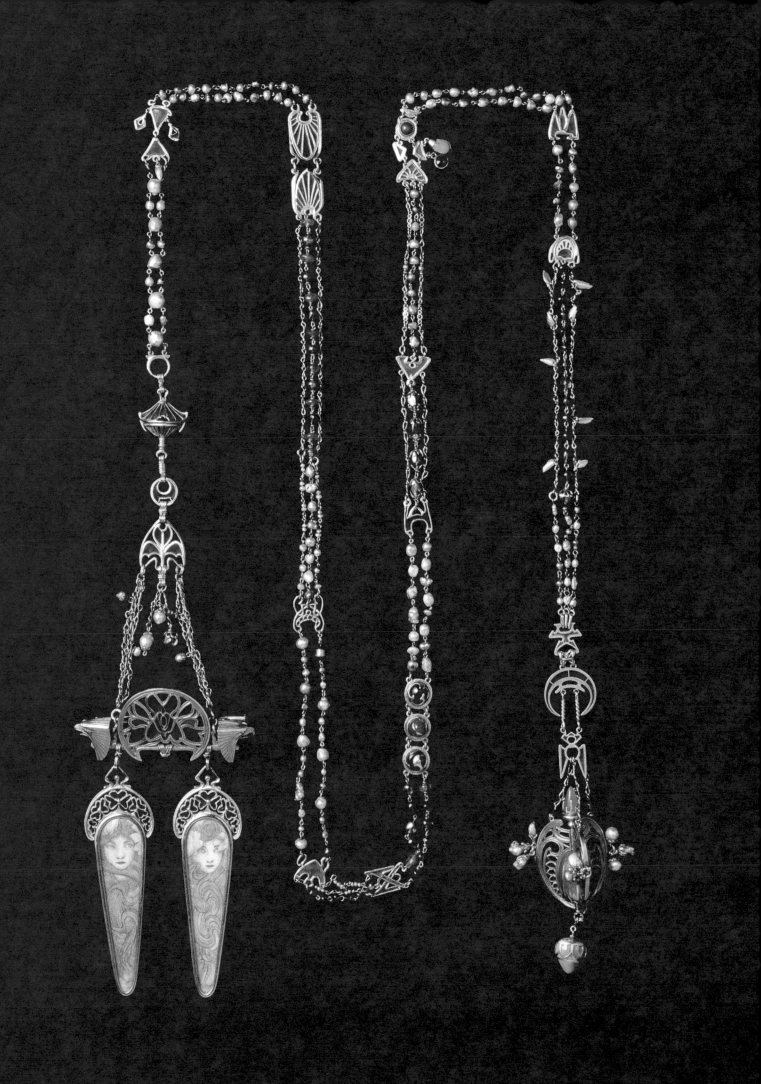

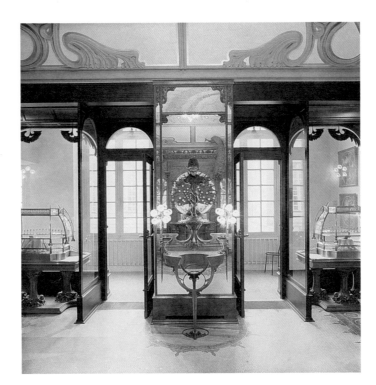

飾品
1900年
黃金、琺瑯、淡水珍珠、
珠母貝、半寶石
全長159公分

**Decorated Chain
with Pendants**
1900
*gold, enamel, freshwater
pearls, mother-of-pearl,
semi-precious stones
length: 159 cms*

附墜子的胸針
1900年
黃金、象牙、珠母貝、半寶石
20 x 20 公分

Brooch with Pendant
1900
*gold, ivory, mother-of-pearl,
semi-precious stones
20 x 20*

　　上方及左側兩件都曾經在1900年巴黎萬國博覽會佛奎珠寶店
的展位上展出的珠寶，足以顯示慕夏大膽但大為可觀的設計，搭配
上珠寶龍頭佛奎珠寶店完美無瑕的上乘手藝，兩者相得益彰。

重返波西米亞
捷克海報

彼德·魏特理赫

RETURN TO BOHEMIA
CZECH POSTERS

by Petr Wittlich

1910年慕夏重返波西米亞永久定居，有意完成畢生心願─以藝術表達捷克人民的渴望與理想，於是，他以精力充沛而又全神貫注的方式努力達成目標，經過一段時間之後，一套與巴黎時期的海報與設計大異其趣的海報出現了。此時期的作品訴求的主題有二，意即民間風俗與索克爾（Sokol）運動。

當慕夏首度轉向民俗取經，側重的是莫拉維亞傳統服飾的色彩和喜氣，以及斯拉夫婦女溫晚的性情，一如1911年的〈莫拉維亞教師合唱團〉（Moravian Teacher's Choir）公演海報、1912年的〈伊凡西切地方展〉（Regional Exhibition at Ivančice）作品所示。另一個與索克爾組織運動會及活動的關主題，則是與十九世紀至二十世紀初捷克生活息息相關，乃是民族自決的重要象徵。此外慕夏也製作不同的海報，一方面強烈而戲劇化地譴責對斯拉夫民族的迫害，譬如1912年的〈國家統一樂透彩〉（Lottery of National Unity）。另一方面像1911年的〈風信子公主〉（Priness Hyacinth）之類，令人憶起巴黎詩意而懷舊題材的作品，而此作中的裝飾與線性的律動形成從屬關係。

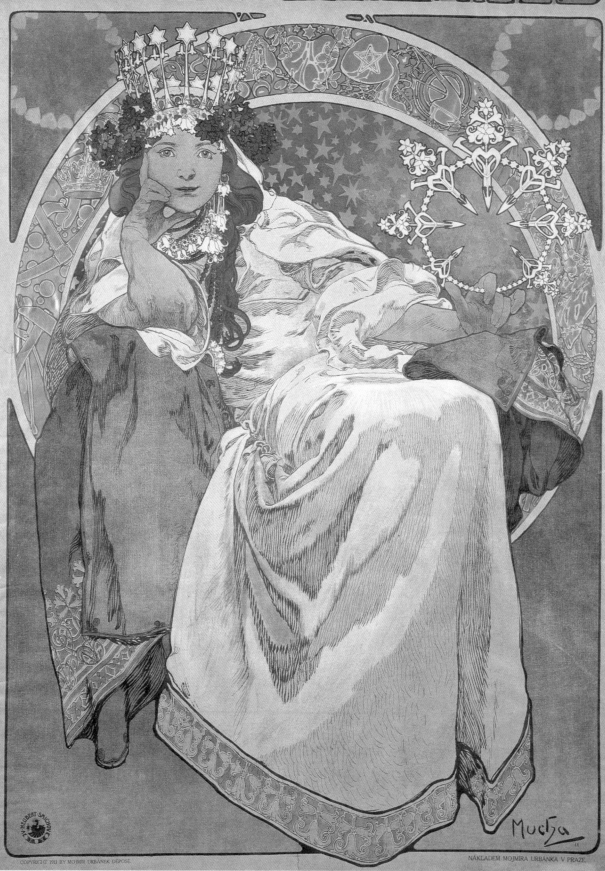

PRINCEZNA HYACINTA

NÁKLADEM MOJMÍRA URBÁNKA V PRAZE.

風信子公主
1911年
石版彩色印刷
125.5 x 83.5 公分

Princess Hyacinth
1911
colour lithograph
125.5 x 83.5

　　這張在布拉格印製的海報，是拉迪斯拉夫‧諾瓦克（Ladislav Novák）與奧斯卡‧聶德包爾（Oscar Nedba）合著的芭蕾舞劇《風信子公主》（Princess Hyacinth）的宣傳品。這齣結合芭蕾舞與默劇的戲，敘述一個有關一位鐵匠夢見自己的女兒，竟是被巫師綁架的落難公主的神話故事。當紅的女伶安朵拉‧賽德拉傑可娃（Andula Sedláčková）領銜主演第一女主角，畫像中上的她目不轉睛，睜著一雙冰清水靈的碧眼，主導了整個海報畫面。

　　慕夏將心型圖案、鐵匠工具、一頂后冠以及巫師的法器融為一體，既做為裝飾也是此芭蕾舞劇劇情的指引。風信子的圖形融入著整幅設計，從長袍的花邊到精緻的銀飾，還有公主手中握著的圓形器材，皆一一可見。

莫拉維亞教師合唱團
1911年
石版彩色印刷
181.5 x 80 公分

Moravian Teacher's Choir
1911
colour lithograph
181.5 x 80

　　莫拉維亞教師合唱團（Moravian Teacher's Choir）這個合唱團實力雄厚，舉凡古典音樂、流行樂曲或是民俗音樂皆能應付自如，甚至連慕夏在布爾諾（Brno）唱詩班結識的男團友，莫拉維亞作曲家雷歐許‧揚納薛克（Leoš Janáček）所譜的歌，都照樣勝任愉快。揚納薛克從故鄉莫拉維亞的方言模式和民謠裡汲取靈感，而在這張海報裡，慕夏為合唱團描繪了一位身著莫拉維亞小城基優甫（Kyjov）民俗服飾的年輕女郎。拱成杯狀的手附耳傾聽，聆聽的姿態似曾相識，教人憶起1898年飾板作品藝術中的音樂這幅畫。這個合唱團四處巡迴演唱，足跡更遍及歐洲及美洲。這張特別版是合唱團在布爾諾舉行兩場音樂會的宣傳海報，合唱團成員的合照構成焦點。

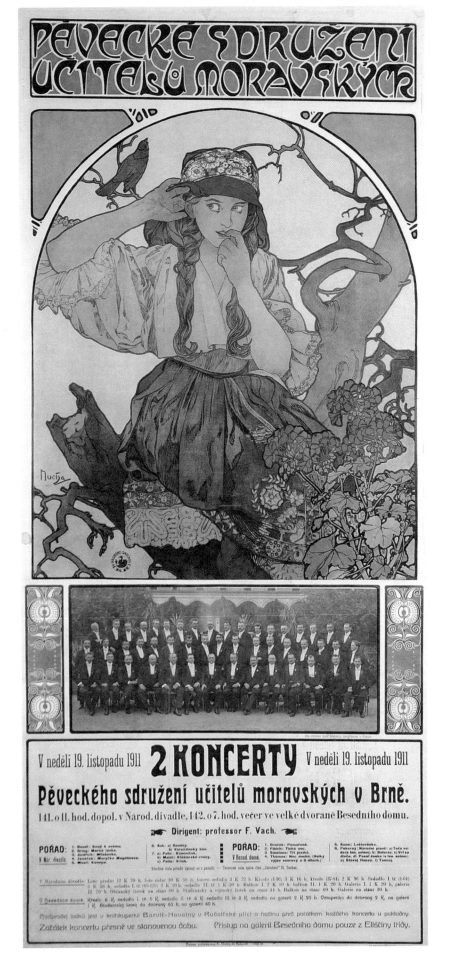

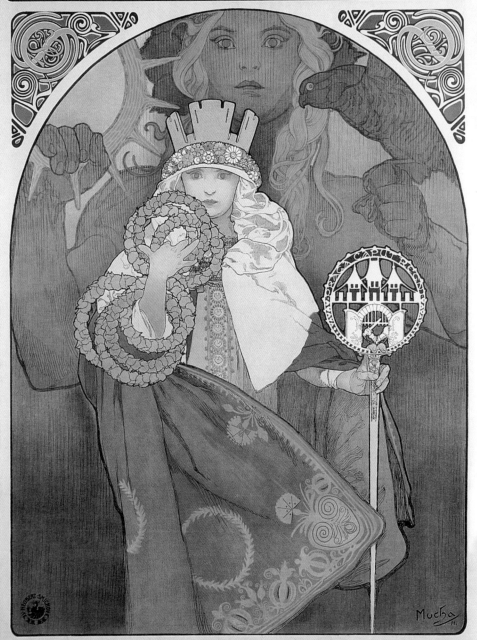

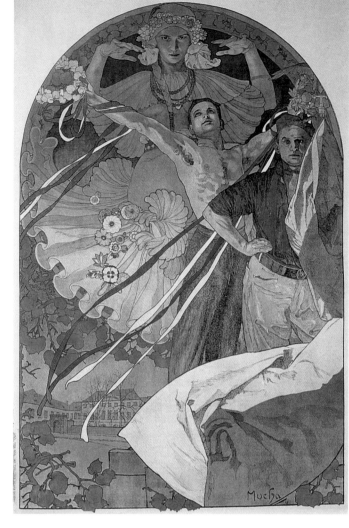

第六屆索克爾運動節
1912年
石版彩色印刷
168.5 × 82.3 公分

6th Sokol Festival
1912
colour lithograph
168.5 × 82.3

第八屆索克爾運動節
1925年
石版彩色印刷
123 × 82.7 公分

8th Sokol Festival
1925
colour lithograph
123 × 82.7

　　誠如其他奧匈帝國（Austro-Hungarain Empire）轄下的弱勢國家一般，捷克人民迫於哈布士堡（Hapsburg）王朝的淫威，嚴禁成立政治性組織。如此一來，表達愛國情操發洩的管道，勢必要加以偽裝掩飾，以保安全無虞。索克爾運動協會（Sokol一字，捷克文意即獵鷹），一個乍看之下看似無害的體育性組織，其成立的宗旨，表面上看來是訓練年輕人從事體能運動，並辦理全國性的運動競賽。然而，背後真正的目的卻是政治訴求。索克爾運動協會為了喚醒全民的愛國情操努力不懈，但求早日推翻哈布士堡王朝的宰制。藉由為這個組織設計這張以及其餘的海報，慕夏明白表示聲援其愛國初衷，並與該團體站在同一陣線。

　　慕夏在這張海報裡再度發揮媒合象徵與現實的功力。披著紅色斗篷的妙齡女郎，紅色是索克爾運動協會的標準色，原來是將首都布拉格擬人化，她的后冠酷似首都的城牆，她的權杖刻有布拉格的標幟，她還抱著捷克國樹菩提樹樹葉編成的花冠。背景裡有名蒙上陰影的女子，她代表斯拉夫祖先的靈魂，一手高舉著一隻象徵男子氣概的獵鷹，亦即索克爾，一手握著象徵未來希望的帶釘太陽環。

　　1918年時，嶄新的捷克斯洛伐克共和國宣告成立。四年一度的索克爾運動節，一直是愛國運動的主要焦點。這張海報宣傳的是規劃與運動項目同時舉辦的造勢活動，一場在福爾泰伐河（river Vltava）上小島舉行以供沿岸民眾觀賞的遊行。

　　不料事與願違，一場活動險些釀成悲劇。滿載歌手的一艘艘平底駁船，在駛向島嶼途中，突遇一陣暴風襲擊。船隻不敵，紛紛被吹離拖曳船，隨著風勢順流直下，朝水閘口衝去。一陣驚惶失措繼之而起，所幸無人慘遭溺斃，全靠上天庇佑。

國家統一樂透彩	**Lottery of National Unity**
1912年	1912
石版彩色印刷	colour lithograph
128 × 95 公分	128 × 95

姿丹卡‧徹爾尼獨奏會	**Zdeňka Černý**
1913年	1913
石版彩色印刷	colour lithograph
189 × 110公分	189 × 110

在受奧匈帝國（Austro-Hungarain Empire）統治的附庸國境內，勒令推行一套不容妥協的日爾曼化政策，尤其致力於徹底殲滅地方語言與文化。在捷克的疆域中，所有的公立學校清一色只說德語。唯讀在私人興學，營運的學校中，才容許以捷克語教學，而這張海報所促銷的樂透獎，正是為捷克語學校勸募資金的方式之一。

海報裡捷克人精神上的母親謝詩雅（Cechia），絕望已極地坐在象徵捷克國家慘遭蹂躪的枯樹上。她有隻手置於古斯拉夫民族的守護神一民間信仰的四面神斯梵托維特（Svantovit）一的木雕神像上。年幼的女學童，拿著書本與鉛筆，質疑地逼視觀者，為了自己的學業和苦惱不堪的國母謝詩雅，要求大家共襄盛舉。

1906年時，慕夏應邀至在芝加哥藝術學院（Chicago Art Institute）主講一系列的講座。客居芝加哥期間，慕夏與妻子瑪茹絲卡（Maruška）和自營第一波西米亞音樂院（First Bohemian Conservatory）的音樂教授徹爾尼（A. V. Černý）一家人同住。徹爾尼育有女兒三人，各個都是音樂資賦優異兒童。慕夏因為和其中年僅七歲，專攻大提琴演奏的二女兒姿丹卡（Zdeňka）特別投緣，所以承諾有朝一日她變成專業演奏家時，一定專門為她繪製肖像。那幅畫像繪於姿丹卡芳齡十六歲時，是她1914至1915年歐洲巡迴演奏會宣傳海報的基礎。雖然後來礙於一次世界大戰爆發，巡迴演奏慘遭取消，不過這幅海報倒成了藝術家與音樂世家友誼不渝的最佳見證。此海報上有姿丹卡‧徹爾尼的簽名，且於1997年由她的兒子奧圖‧伐薩卡（Otto Vasak）贈予慕夏基金會（Mucha Foundation）。

伊凡西切地方展
1912年
石版彩色印刷
95 × 59 公分

Regional Exhibition at Ivančice
1912
colour lithograph
93 × 59

　　為了一場預計於1913年7月在故鄉伊凡西切（Ivančice）開幕的個展，慕夏在1912年間製作了這紙海報。雖則這項展覽始終未嘗實現，可是畫有兩名穿著捷克民俗服裝的莫拉維亞（Moravian）女孩，和燕子盤旋在伊凡西切教堂尖頂翱翔的這張海報，卻作為慕夏對故鄉的具體崇敬而流傳下來。

Exhibition of the Slav Epic
1928
colour lithograph
183.6 × 81.2

斯拉夫史詩展
1928年
石版彩色印刷
183.6 × 81.2 公分

　　慕夏為了宣傳〈斯拉夫史詩〉（Slav Epic）完整系列首展，繪製了這張海報。慕夏讓愛女雅蘿絲拉娃（Jaroslava）擔任模特兒，擺出了採自〈斯拉夫史詩〉其中一幅斯拉夫菩提樹下的歐姆蘭迪娜（Omlandina）發願一樣的姿勢。

　　背景中的神話人物是民間神祇四面神斯梵托維特（Svantovit），他的每張臉可瞭望宇宙的不同方向，且手持兩件象徵物——柄寶劍和一只爵。

布拉格市政廳市長廳
（The LORD MAYOR'S LALL, OBECNÍ DŮM）

1910年慕夏返回波西米亞，為布拉格市政廳（Obecní dům）製作壁畫。這座市政中心，係由建築師安東尼‧巴拉沙內克（Antonín Balšánek）與歐斯瓦爾德‧波禮夫卡（Oslvald Polivka）聯手，專為捷克社交、官方聚會所設計，這也是布拉格新藝術時期最為人稱許的建築物之一，融合了東、西方自文藝復興時代以降至巴洛克時期的特色，建築物的裝飾則是由當時捷克重量級的藝術家連袂攜手完成。

慕夏的貢獻是裝點命名為市長廳的環形沙龍。慕夏透過設計，歌頌捷克英勇的歷史，並傳達了他對國家光明前程的畢生信念。渾圓的穹頂裝飾著一幅名為〈斯拉夫民族的和諧〉（Slavic Concord）壁畫（fresco），象徵斯拉夫民族的統一；下有八道穹隅支撐，描繪了以捷克歷代名人擬人化的各項公民美德。三張壁板畫上，斯拉夫模範青年代表宣示效忠祖國，藉此與其斯拉夫民族之聖先賢形成精神結盟。

布拉格市政廳市長廳壁畫習作
1910年
粉彩、畫紙
44 x 60 公分

Studies for Paintings in the Lord Mayor's Hall,
Obecní Dům
1910
pastel on paper
44 x 60

布拉格市政廳市長廳
圖片提供　布拉格市政廳

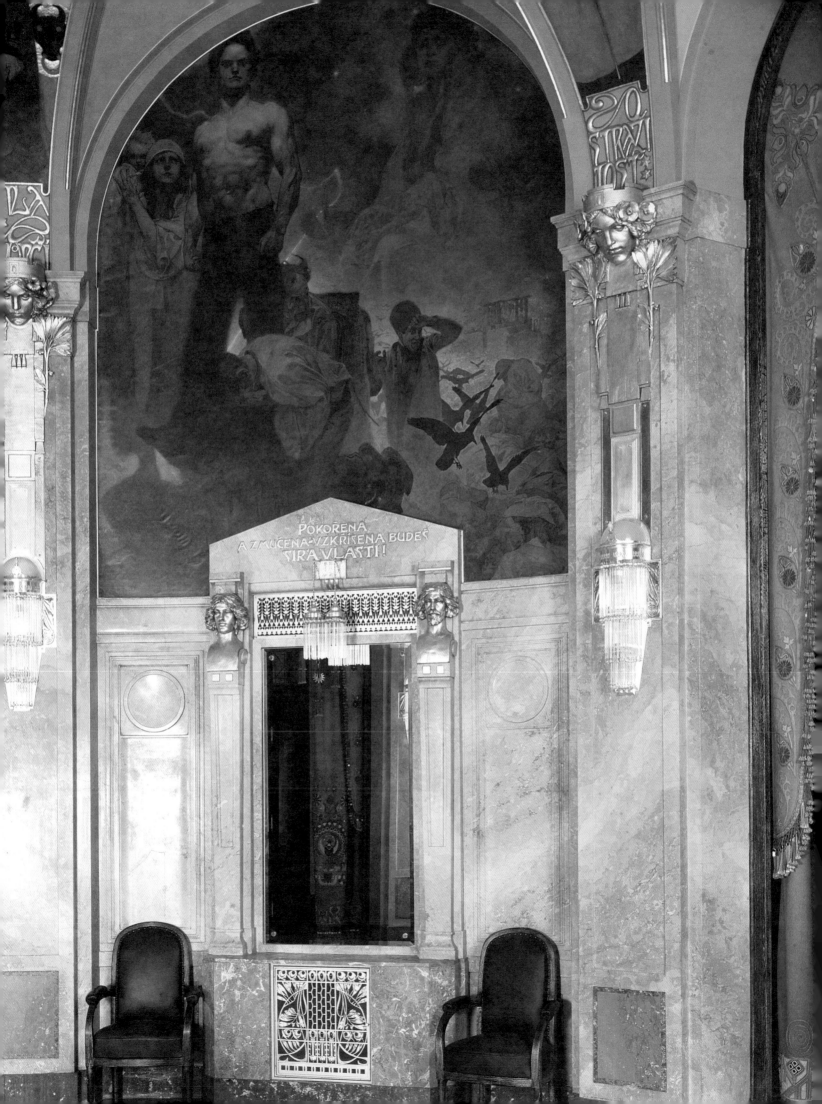

POKOŘENA
A ZMUČENA·VZKŘÍSENA BUDEŠ
ŠIRÁ VLASTI !

捷克斯洛伐克共和國十克朗紙幣
1920年
紙鈔
8.6 x 11.4 公分

**10 Crown Banknote of the
Republic of Czechoslovakia**
1920
banknote
8.6 x 11.4

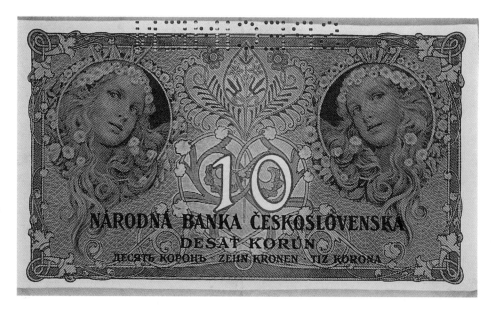

捷克斯洛伐克共和國五十克朗紙幣
1931年
紙鈔
8 x 16 公分

**50 Crown Banknote of the
Republic of Czechoslovakia**
1931
banknote
8 x 16

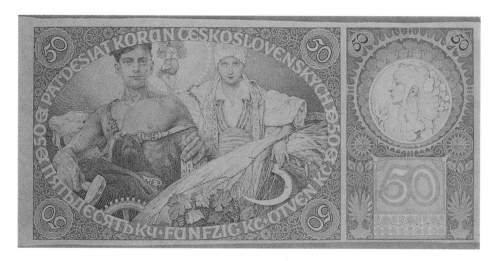

　　1918年十月二十八日捷克斯洛伐克共和國宣告成立。湯馬士・馬撒瑞克（Tomáš Masaryk）在十一月十四日當選為首任元首。只要是有益於國家建設與發展的一切事物，慕夏都興致勃勃且不遺餘力地參與，所以他欣然同意設計捷克第一套郵票和紙鈔。寄信用的郵票在短短二十四小時之內設計完成，而第一套呈現布拉格城堡全景的郵票，也在1918年十二月十八日問世。

　　第一張紙幣在1919年間發行，其餘許多紙鈔則在接下來的幾年間陸續推出。除了郵票和紙幣外，慕夏也設計了全套的官方用品，上至國徽下至警察制服，不一而足。這所有的勞務慕夏分文不取，以示對新國家的效忠。

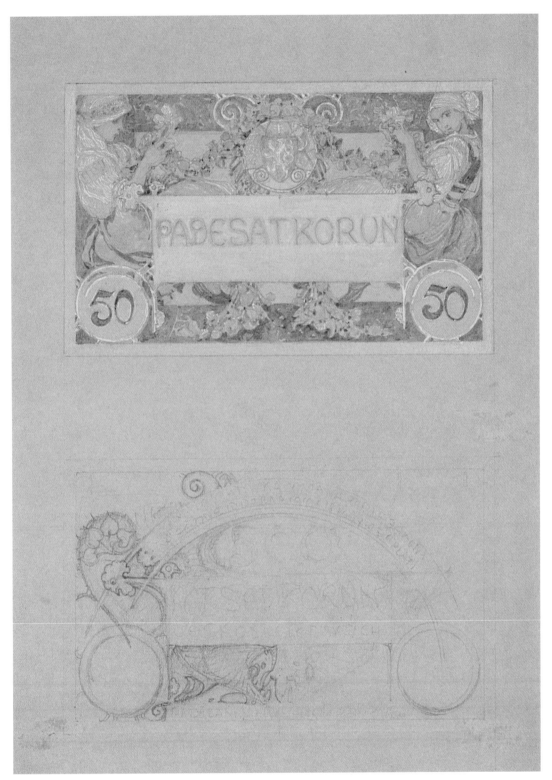

五十克朗紙幣設計草圖
1930年
炭筆、炭晶筆、畫紙
21.5 × 11.6 公分

Design for 50 Crown Banknote
1930
charcoal and white on paper
21.5 × 11.6

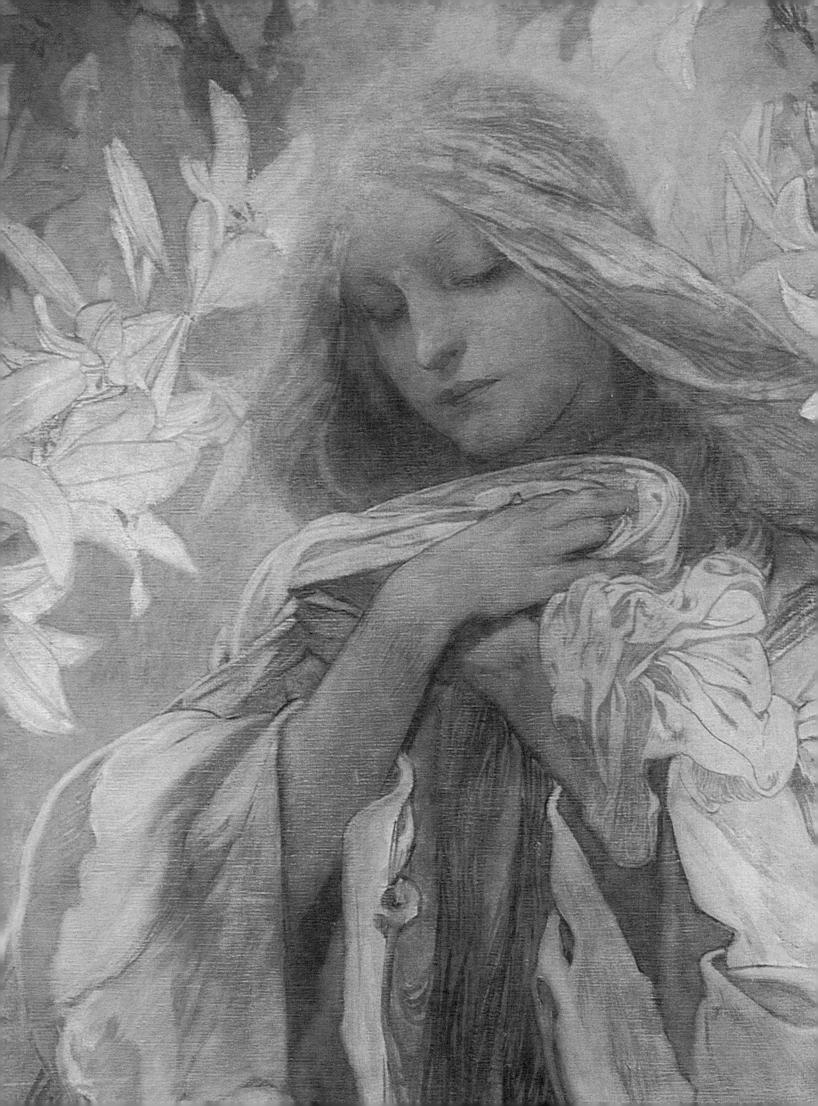

繪畫

彼德·魏特理赫

PAINTINGS

by Petr Wittlich

阿爾豐思·慕夏因繪圖者與平面設計師
的身份著稱,然而,他在慕尼黑美學院(Academy of Art)接受的訓練,讓他擁有
如畫家的專業技法。整個1890年代間,慕夏把創作重心放在平面設計作品,儘管
如此,他依然不忘藉肖像和隨性的肖像速寫,例如1899年的〈自畫像〉(Self-
portrait)。他以蛋彩或不透明水彩創作較大幅的畫作,一如1899年的作品〈女先
知〉(Prophetess)可見。一直到1900年代初期,慕夏開始發展其他不一樣的風
格,同時專注於考據斯拉夫民族的歷史與源流,來創作一系列作品的偉大計畫。
他的專業生涯一路發展至此,才回歸到創作大型莊嚴的油畫作品。謎也似的〈荒
野中的婦人〉(Woman in the Wilderness)(1923年作,又稱〈星辰與西伯利亞〉)
這幅畫,充分展現了慕夏對此類世態畫技巧嫻熟,畫中他揉合了現實主義與象徵
主義,開創出有別於傳統歷史繪畫的新象,更紮實也更富挑戰性。在以〈斯拉夫
史詩〉(Slav Epic)著稱的二十幅系列大型布上繪畫,慕夏可謂已經將歷史畫的類
型發揮到淋漓盡致。

荒野中的婦人
1923年
油彩、畫布
201.5 x 299.5 公分

Woman in the Wilderness
1923
oil on canvas
201.5 x 299.5

　　為了這幅畫，慕夏準備過至少四張習作。在四下靜謐至極的氛圍中，一名作接受狀俄羅斯的農婦，正將自己交付予無可規避的命運。這幅油畫又稱〈星辰與西伯利亞〉（Satar and Siberia），表達出慕夏對俄羅斯及其子民的摯愛。1913年間，為了替〈斯拉夫史詩〉（Slav Epic）系列中〈廢止俄羅斯奴隸制度〉（The Abolition of Serfdom in Russia）一畫預備速寫，慕夏赴俄羅斯進行考察。他在旅行途中拍下的檔案照片之中，有許多都是與〈星辰與西伯利亞〉一作中的農婦像，事實上慕夏的愛妻瑪麗（Marie）才是這張畫的模特兒。慕夏之所以創作此畫，可能是針對俄羅斯人民在蘇聯布爾什維克革命過後苦難難當，表達悲天憫人之情。俄羅斯在1918至1921年間處於內戰頻仍的狀況，連年戰禍的下場便是經濟岌岌可危，境內哀鴻遍野，農民紛紛因飢饉大量餓死。

女先知
1896年
蛋彩、畫布
87 x 138 公分

Prophetess
1896
tempera on canvas
87 x 138

紅大衣
1902年
油彩、畫布
64.8 x 48.8 公分

Red Coat
1902
oil on canvas
64.8 x 48.8

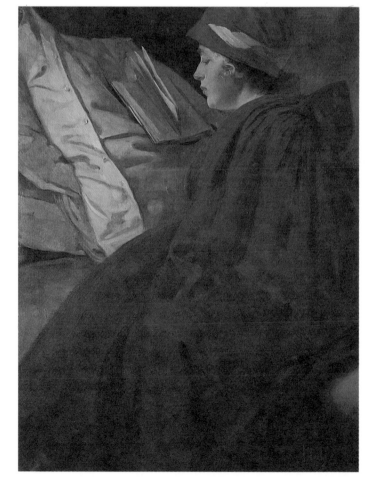

命運
1920年
油彩、畫布
51.5 × 53.5 公分

Fate
1920
oil on canvas
51.5 × 53.5

　　慕夏堅信他的一生完全受命運之神雙手擺佈。在這張畫中，擬人化的命運女神雖然以斯拉夫女孩的容顏現身，目光溫和但卻堅定，且帶著一抹難以理解的謎樣微笑。她左手捧著一只帶有紅心圖案的玻璃碗裡面裝著光源—大概這就是表示女神以愛指引旅人走向人生的旅程，另一隻手高高擎起做出祝福的手勢。

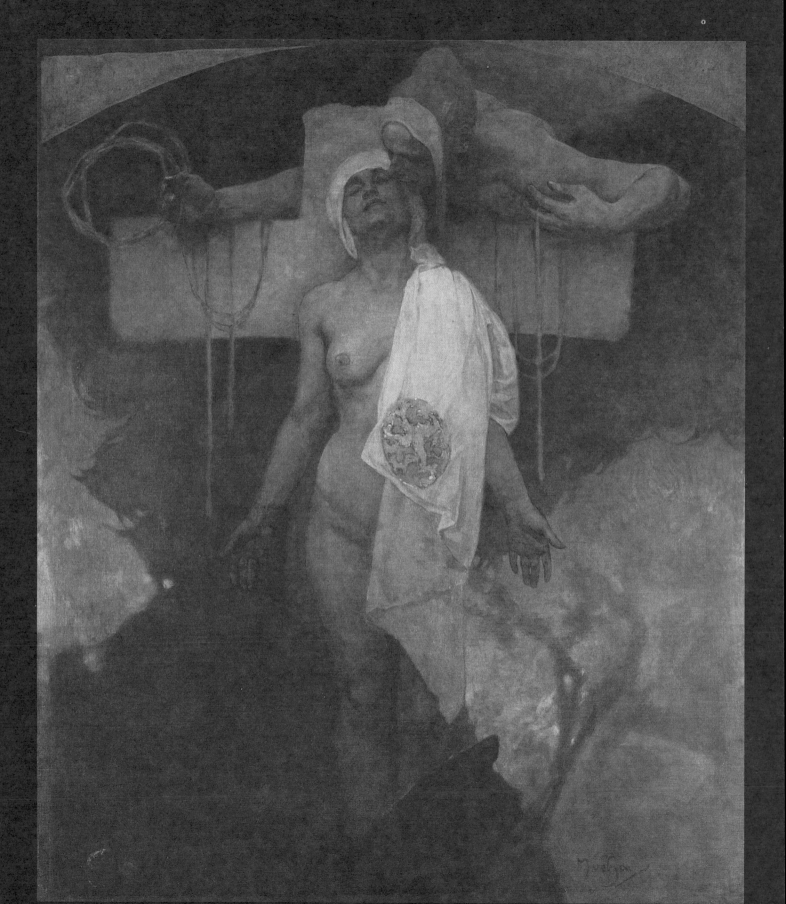

法國擁抱波西米亞
約1918年
油彩、畫布
122 x 105 公分

France Embraces Bohemia
c 1918
oil on canvas
122 x 105

在這張高具象徵性的油畫裡，奧匈帝國統治下的捷克所受的煎熬，由披掛飾有布拉格雄獅徽記墜帘的裸婦代表。她被綁在矗立在烈焰燎原的荒野中的十字架上。擬人化的法國革命精神─頭戴佛里幾亞（Phrygian）軟帽─以吻撫慰婦人之餘，同時動手為她的鬆綁。

當捷克共和國為了爭取獨立受盡苦楚便轉向革命過後的法國，尋求啓示激勵的來源。捷克斯洛伐克共和國最後在1918年間贏得獨立新任總統馬撒瑞克（Tomáš Masaryk）如此寫道「在國家復興的關頭，對法國及法國大革命的理想，心生戚戚焉之感，不論在知性或政治性方面，都是我們強而有力的助力。」

頭髮散鬆的女子與鬱金香
1920年
油彩、畫布
76.8 x 66.9 公分

Girl with Loose Hair and Tulips
1920
oil on canvas
76.8 x 66.9

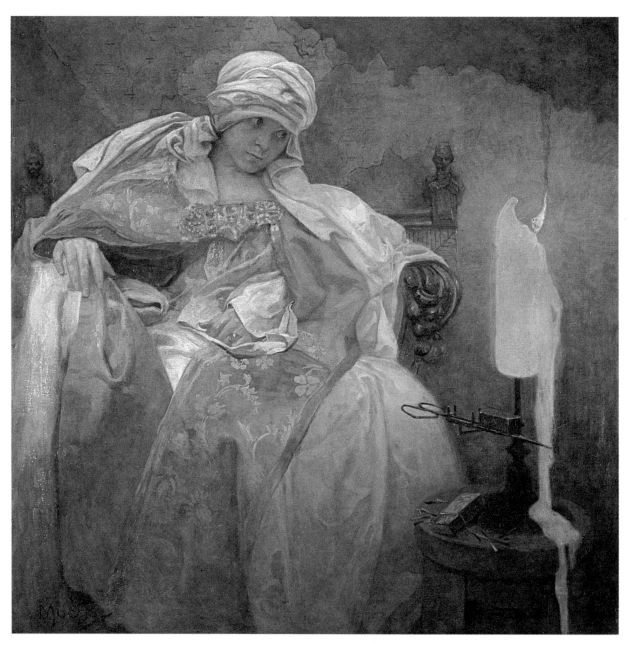

女子與燭火
1933年
油彩、畫布
78 x 79公分

Woman with a Burning Candle
1933
oil on canvas
78 x 79

Madonna of the Lilies
1905
tempera on canvas
247 x 182

百合聖母
1905年
蛋彩、畫布
247 x 182公分

　　穿著華麗的長袍，別緻的別針扣住捷克斯洛伐克共
和國的戰袍，婦人坐在形似皇位的木製座椅上，一心一
意地盯著一只蠟燭。融化的燭油令人印象深刻，如瀑布
傾瀉一路漫過燭臺，加上一旁堆著一落劃過的火柴，兩
者顯示她守候著漫漫長夜。

　　蠟燭長久以來被用於度量時間，而且因為慕夏是在
1933年捷克斯洛伐克共和國獨立十五週年時完成此畫，
所以這名女子或許可以視為國家命脈火焰的守護神。蠟
燭也是生命短暫和脆弱的象徵，因此這名婦人也可能正
在思索，面臨鄰邦德國高漲的法西斯主義，國家的前途
充滿了不確定性。

　　1902年慕夏應邀為耶路撒冷一座供奉童貞女瑪麗亞
的教堂設計裝潢。這個案子後來因故取消，但是那時慕
夏業已完成這幅油畫。慕夏把主題命名為〈純潔聖女〉
（Virgo Purissim），代表純潔的百合花海花團錦簇，環繞
著天堂景象中的聖母。坐著的少女身穿傳統服飾，手執
象徵記憶的長春藤花環。她的神情肅穆，身形具體強
勢，與童貞女虛無縹緲的身影，產生截然對比。以同一
名少女為模特兒繪製的另一張圖畫，收錄作為《裝飾人
物集》（Documents Décoratives）的第八號圖版。

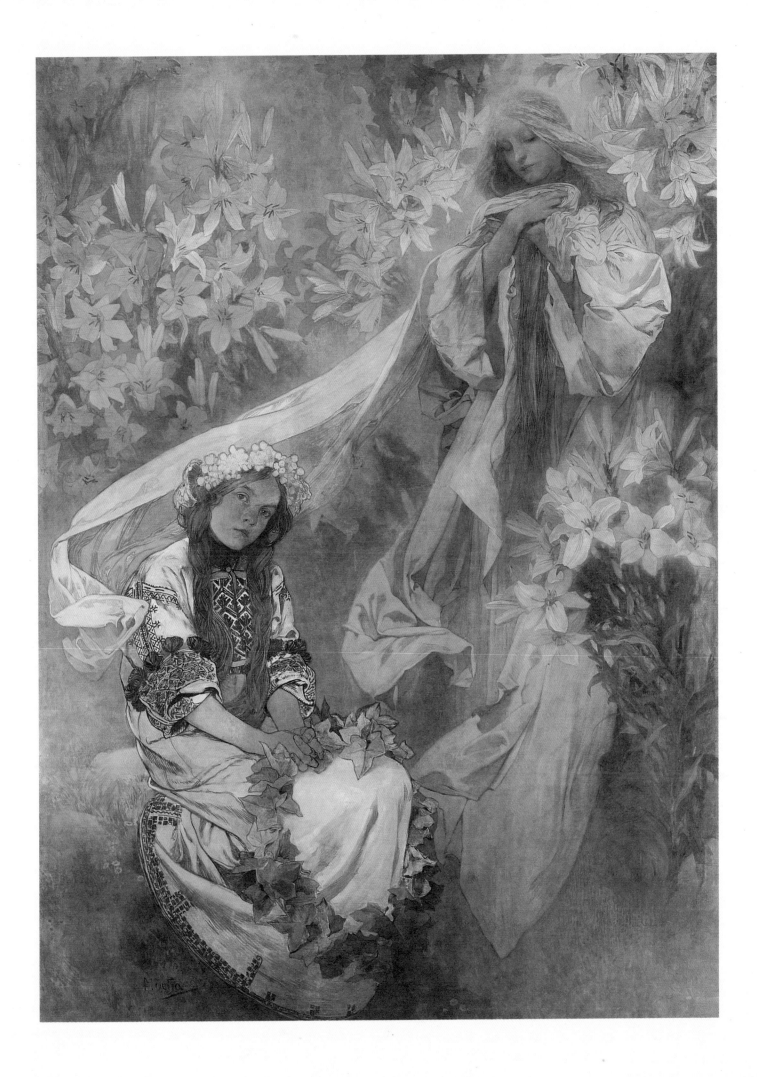

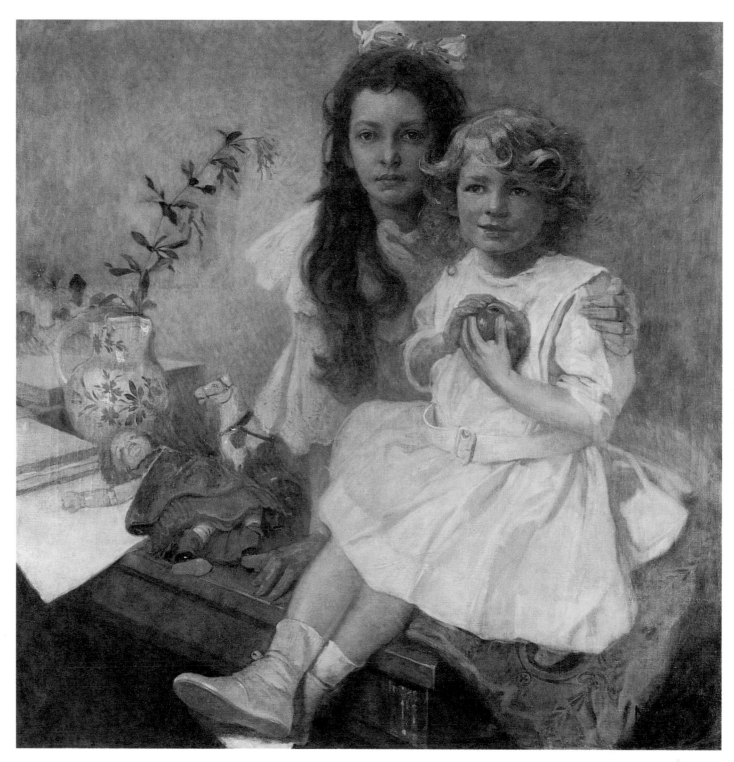

雅蘿絲拉娃與奕希─畫家子女
1919年
油彩、畫布
82.8 x 82.8 公分

Jaroslava and Jiří – The Artist's Children
1919
oil on canvas
82.8 x 82.8

雅蘿絲拉娃肖像
約1930年
油彩、畫布
82 × 65 公分

Portrait of Jaroslava
c 1930
oil on canvas
82 × 65

奕希肖像
約1925年
油彩、畫布
72 × 65 公分

Portrait of Jiří
1925
oil on canvas
72 × 65 oval

　　慕夏不僅為其子女繪製多幅肖像也在其他許多
的作品中以他們當模特兒入畫。一如奕希（Jiří）畫像
所示，慕夏有意讓兒子繼承衣缽，成為畫家。然而事與
願違，反而是他的女兒遂其所願起初擔任畫家，後來改行
擔任畫作修復師，多虧她努力不懈，〈斯拉夫史詩〉（Slav
Epic）這批油畫今日才能得以傳世。奕希倒是成為作家，同時也
為父親作傳定義慕夏的一生。

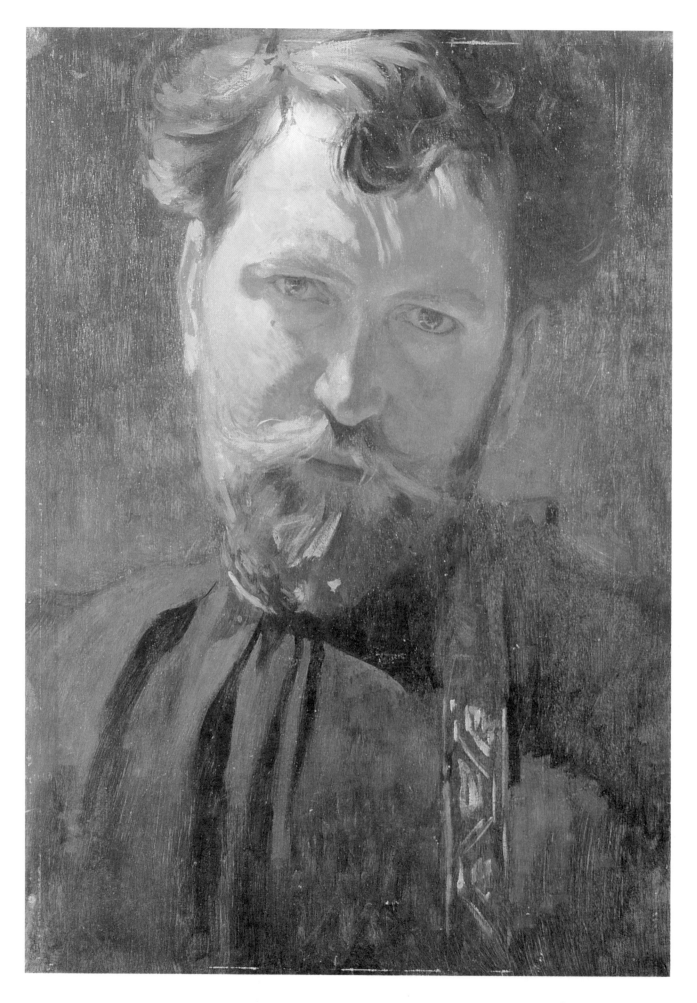

自畫像
1899年
油彩、木板
32 x 21 公分

Self-portrait
1899
oil on board
32 x 21

瑪茹絲卡肖像
1903年
不透明水彩、木板
50.7 x 32.1 公分

Portrait of Maruška
1903
gouache on board
50.7 x 32.1

攝影作品

PHOTOGRAPHS

慕夏的攝影作品，概分為三大類：作畫參考的模特兒照片、海外研究的檔案照片（尤指1912年的巴爾幹半島之旅和1913年俄羅斯紀行）以及親朋好友的生活照。慕夏基金會（Mucha Foundation）託管的攝影典藏品包羅萬象，包含慕夏本人親手沖洗印製的精美相片，之中有許多因為轉作繪畫而加註標記，以及玻璃製與賽珞璐製的底片。

慕夏初試攝影身手是在幕尼黑，用的是一架借來的照相機，一直等到他在巴黎薄有名氣而略有積蓄之後，才自行添購了行頭。到了1896年慕夏喬遷至位於韋勒·德·葛哈斯街（Rue du Val-de-Grâce）的大型工作室時，他已經擁有兩部相機，一台是12 x 9公分，另一台則是18 x 13公分。他用木匣妥善收藏的玻璃底片，與之如影隨形，攝影時慕夏並不補光也不加打人造燈光，完全仰賴他工作室裡渙散的光線。慕夏總是在畫室的臨時性暗房裡自行沖印，而且堅持利用日照曝光顯影。他從不放大照片，原尺寸大小對他的需求而言，已經綽綽有餘。

雖然在巴黎的畫室裡，慕夏事實上天天進行攝影工作，但這不代表他是為特定的案子請模特兒拍照。相反地他寧可用照相機即興拍下許多姿勢，累積成形形色色的圖檔，以備不時之需，每當他接下新案子，便能依題材從中挑選適用者。在慕夏返回波西米亞定居之後，攝影構圖的指導性益發顯著，人物的姿態都是專程為特定需求而設計。

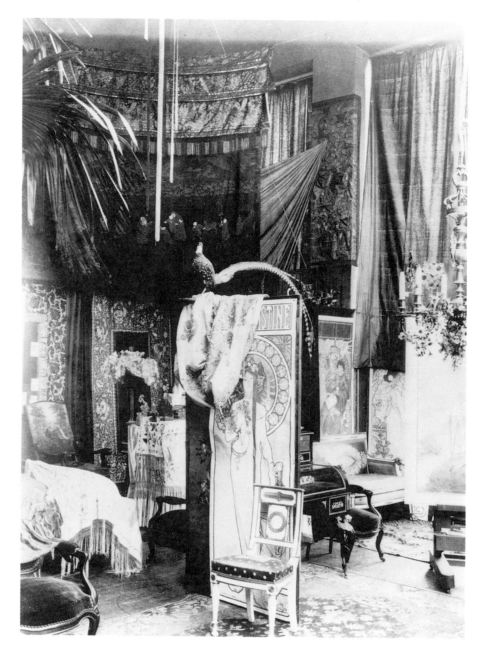

慕夏工作室裡的書房
韋勒・德・葛哈斯街
（Rue du Val-de-Grâce）
攝於巴黎
約1896年

Study of Mucha's Studio
Rue du Val-de-Grâce,
Paris c 1896

工作室所攝相片
（PHOTOGRAPHS IN THE STUDIO）

彼德・魏特理赫（Peter Wittlich）

1 890年代下半葉期間，慕夏為女性模特兒拍出了一系列令人激賞的相片，她們在巴黎韋勒・德・葛哈斯街（Rue du Val-de-Grâce）的工作室裡搔首弄姿供其拍照。運用攝影術來為作為廉價的媒材來進行前置準備作業的做法，當年在巴黎藝術同行之間相當普遍，然而，他的照片並不止是速寫的替代品，它們更進一步捕捉到畫室內無與倫比的氣氛，慕夏工作室是一個渾然自成天地的藝術世界。正是在這座畫室裡，慕夏款待

了無數的巴黎藝術家，作家以及音樂家。這裡也是全世界第一部電影的試映場，影片由盧米埃（Lumière）兄弟攝製。在這些習作中，模特兒擺出的姿勢，在慕夏式的新藝術海報裡常見，背景裡亦可以見到一些藝術家的作品，被五花八門的奇珍異寶團團包圍—動物標本、來自東方的文物與織錦、宗教聖像、書籍與家具—其中多數至今仍然倖存。

模特兒在慕夏的工作室裡擺姿勢
韋勒·德·葛哈斯街工作室，攝於巴黎，約1898年
Model Posing in Mucha's Studio
Rue du Val-de-Grâce, Paris c 1898

模特兒在慕夏的工作室裡擺姿勢
韋勒·德·葛哈斯街工作室，攝於巴黎，約1898年
Model Posing in Mucha's Studio
Rue du Val-de-Grâce, Paris c 1898

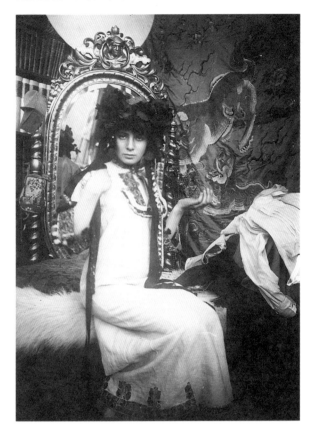

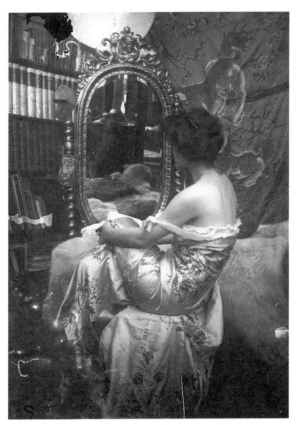

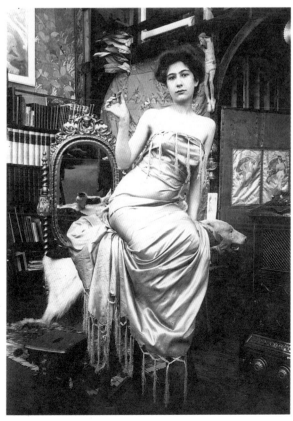

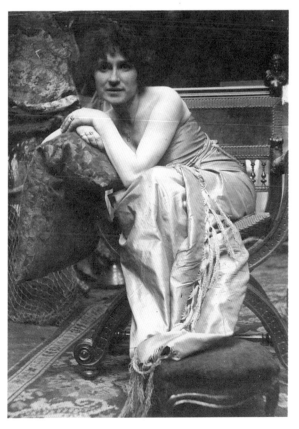

模特兒在慕夏的工作室裡擺姿勢
韋勒·德·葛哈斯街工作室，攝於巴黎，約1899年
Model Posing in Mucha's Studio
Rue du Val-de-Grâce, Paris c 1899

模特兒在慕夏的工作室裡擺姿勢
韋勒·德·葛哈斯街工作室，攝於巴黎，約1900年
Model Posing in Mucha's Studio
Rue du Val-de-Grâce, Paris c 1900

高更在慕夏的工作室裡彈風琴
籌畫巴黎第一次個展期間，高更與慕夏兩人
共用工作室。
攝於葛哈達・榭米耶街工作室，約1895年

**Paul Gauguin Playing the Harmonium in
Mucha's Studio**
Gauguin shared Mucha's studio when he was
preparing for his first Paris exhibition.
Rue de la Grande Chaumière, Paris c 1895

紐約德國劇院
《喜劇》設計習作
攝於紐約，1908年
**Study for *Comedy* for the
German Theatre in New York**
New York 1908

模特兒在慕夏的工作室裡擺姿勢
韋勒・德・葛哈斯街工作室
攝於巴黎，約1902年

Model Posing in Mucha's Studio
Rue du Val-de-Grâce, Paris
c 1902

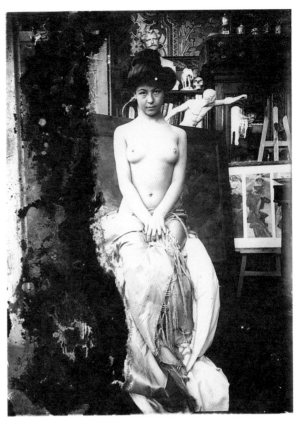

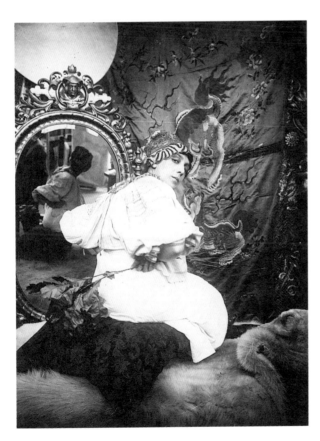

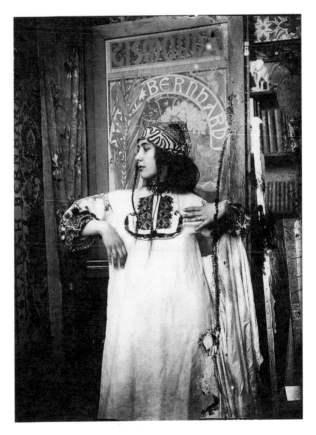

模特兒在慕夏的工作室裡擺姿勢
韋勒・德・葛哈斯街工作室，攝於巴黎，約1900
Model Posing in Mucha's Studio
Rue du Val-de-Grâce, Paris c 1900

模特兒在慕夏的工作室裡擺姿勢
韋勒・德・葛哈斯街工作室，攝於巴黎，約1898
Model Posing in Mucha's Studio
Rue du Val-de-Grâce, Paris c 1898

模特兒在慕夏的工作室裡擺姿勢
韋勒·德·葛哈斯街工作室，攝於巴黎，約1900年
Model Holding a Wreath
Rue du Val-de-Grâce, Paris c 1900

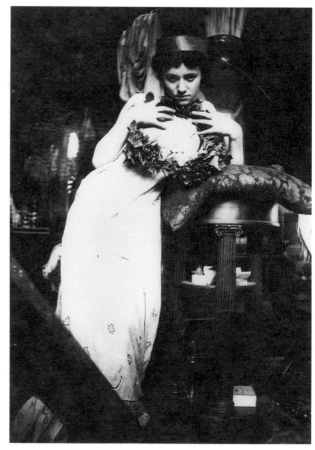

模特兒在慕夏的工作室裡擺姿勢
韋勒·德·葛哈斯街工作室，攝於巴黎，約1900年
Model Posing in Mucha's Studio
Rue du Val-de-Grâce, Paris c 1900

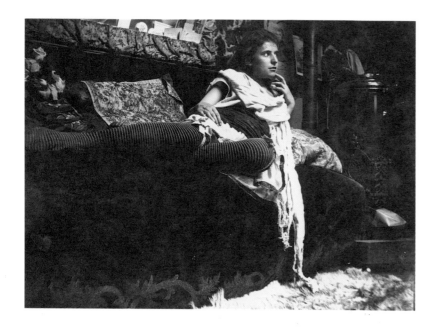

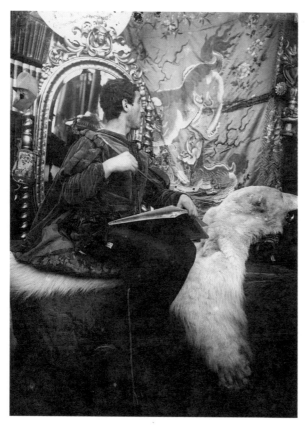

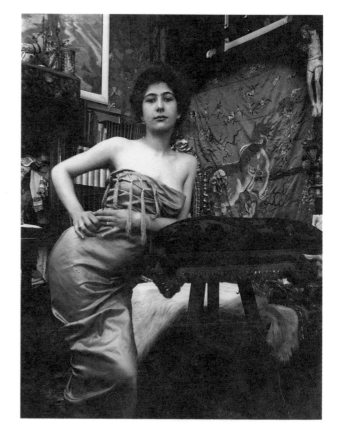

模特兒在慕夏的工作室裡擺姿勢
韋勒·德·葛哈斯街工作室，攝於巴黎，約1898年
Model Posing in Mucha's Studio
Rue du Val-de-Grâce, Paris c 1898

模特兒在慕夏的工作室裡擺姿勢
韋勒·德·葛哈斯街工作室，攝於巴黎，約1899年
Model Posing in Mucha's Studio
Rue du Val-de-Grâce, Paris c 1899

慕夏照片的餘韻
（THE LEGACY OF MUCHA'S PHOTOGRAPHS）

揚·穆爾壽赫（Jan Mláoch）

布拉格裝飾藝術博物館研究人員（Museum of Decorative Arts, Prague）

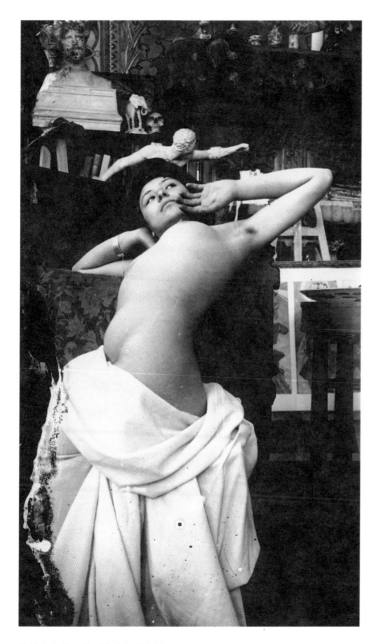

模特兒在慕夏的工作室裡擺姿勢
韋勒·德·葛哈斯街工作室，攝於巴黎，約1902年
Model Posing in Mucha's Studio
Rue du Val-de-Grâce, Paris c 1902

十九世紀時，繪畫與攝影彼此關聯密切。起初攝影取道歷史悠久的繪畫傳統尋求靈感，但是很快就徹底脫離自立門戶，反倒轉而影響起繪畫及其他的藝術範疇。除了用作準備習作的工作方式，達成捕捉人體、帷幕、場景佈置以及風景的目的，此外，藝術家也利用攝影術，創造更加繁複的構圖。

慕夏是在慕尼黑求學期間開始涉獵攝影，進而在接下來的歲月裡，發展出種種的攝影風格典型。這些作品包含了市井生活的即景記實（1880年代於慕尼黑、巴黎，1913年在莫斯科）、個人紀錄（為本人和朋友在巴黎工作室拍攝的肖像，以及稍後的居家生活照）、風景寫真以及應斯拉夫史詩不同畫作場景之需，單獨入畫或詳加重組運用的模特兒習作。

慕夏的照片不應僅僅被當作眾人較為熟稔的平面藝術的附屬品。因為雖然它們在符合新藝術裝飾性種種訴求之餘，同時又顯現出使之獨樹一格的特質，堪稱藝術品。解答或許存在於能夠詳實呈現主體的攝影技術本身—傳達出的不只是優雅，還會暴露具體的瑕疵。後續的轉譯摹寫，將攝影構圖化為「更富藝術性」的媒材，會淡化照片原有的粗糙與即興，而偏偏這些特色，反而是時下認為不可多得的秉性。照片之所以迷離，乃是因為能夠為吾人顯示超越鏡頭以外的實情—為美好年代（Belle Époque）代言的妙齡女主角們，儘管巧笑倩兮，然而五官和膚色，通常難免有不平整之處。

對慕夏本人而言，照片不等於藝術，它們既然未經潤色，就應當循其本色相待。恰如在平面設計方面，許多慕夏作品甜美優雅，與其粉彩畫的表現力和暗潮洶湧，之間就存在著衝突，因此在他的攝影作品中，也存在著這股衝突。我們不該忘記，與他同年代的其他攝影師，當時紛紛借助各種技法拍照、修片，用盡辦法掩飾原版底片上不討好的天然缺陷。可慕夏無意從俗，而他倖存至今的遺珍，不啻為廿世紀初現代攝影開了特例。

藝術家的家人
（THE ARTIST'S FAMILY）

奕希像
攝於1925年

Portrait of Jiří
1925

雅蘿絲拉娃像
約攝於1930年

Portrait of Jaroslava
c 1930

自拍像
身穿俄式襯衫的阿爾豐思・慕夏
攝於巴黎，約1898年

Self-portrait
Alphonse Mucha Wearing a
Russian Shirt
Paris c 1898

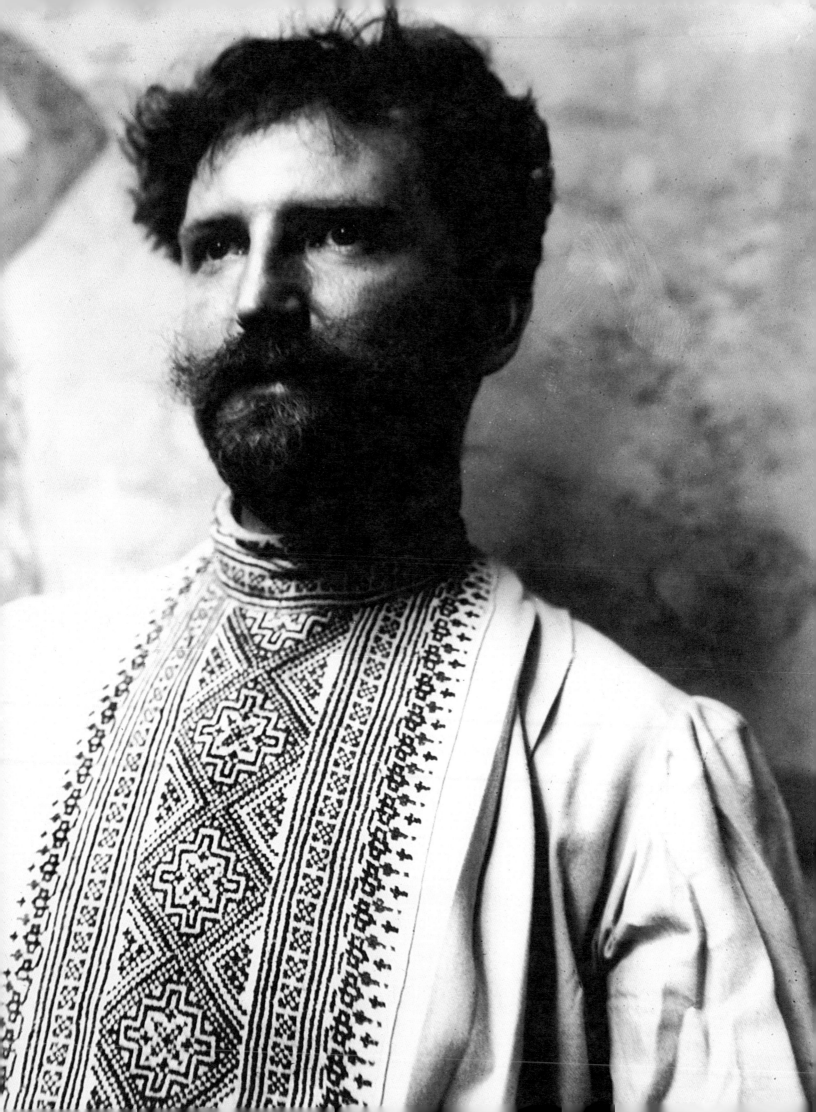

慕夏全家福
攝於鱈魚角
1921年

Family Together
at Cape Cod
1921

瑪茹絲卡與奕希
1915年

Maruška with Jiří
1915

瑪茹絲卡與雅蘿絲拉娃及奕希
攝於波西米亞，1923年

Maruška with Jaroslava and Jiří
Bohemia 1923

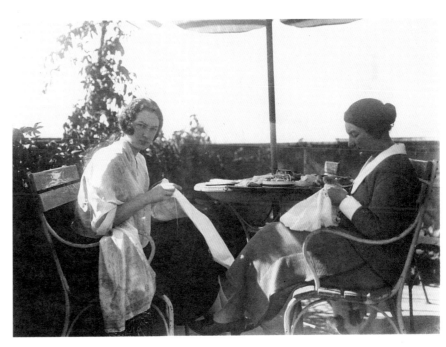

瑪茹絲卡與雅蘿絲拉娃及奕希
攝於波西米亞，約1923年

Maruška with Jaroslava and Jiří
Bohemia c 1923

瑪茹絲卡與雅蘿絲拉娃
攝於波西米亞，約1930年

Maruška with Jaroslava
Bohemia c 1930

素描與粉彩畫

彼德·魏特理赫

DRAWINGS AND PASTELS

by Petr Wittlich

慕夏隨心所欲的素描與粉彩畫，展現出一派值得稱道的創意氣息。一旦與他那無懈可擊的鉛筆畫習作相比較，慕夏以其他種媒材創作的設計稿，譬如1900年的〈陶瓷與玻璃器皿設計稿〉（Design for Ceramics and Glass）和〈花窗設計〉（Design for a Window），相對上表現力非比尋常。這些作品尤其能夠見證慕夏如何按照個人的哲學理想出發，再就作品的內容，達成內在的統合。在慕夏為人稱頌，但創作年代成謎、靈感出處至今不詳的整套粉彩作品之間，這些作品也構成了直接的關聯。

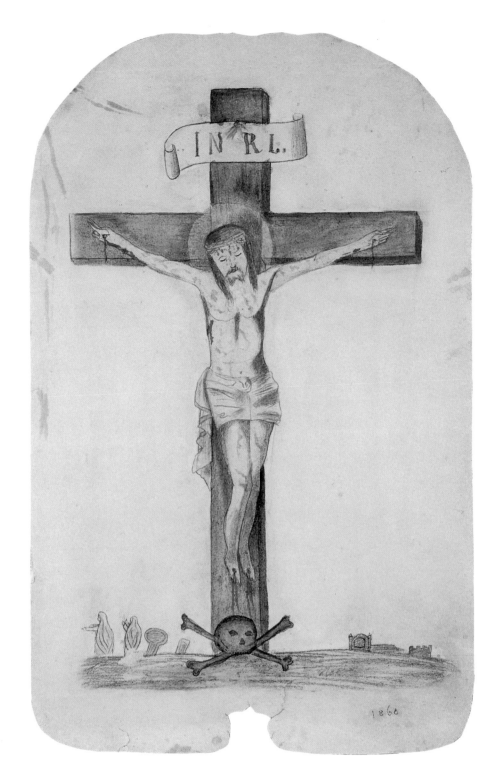

基督受難圖
約1868年
水彩、畫紙
37 x 23.5 公分

Crucifixion
c 1868
watercolour on paper
37 x 23.5

基督受難圖是現知慕夏最早的作品之一,雖然當時他年僅八歲,但在主題和風格方面,卻已流露出受到天主教明確的影響。

始自年幼時期起,天主教會便對慕夏的敏銳善感產生了影響。早在他十歲加入布爾諾市聖,彼德教堂唱詩班之前,教會就在慕夏的童年佔有重要的一席之地。日後他在憶及教會復活節的兒時印象時如此寫道,「猶如輔祭,過去每在基督墓前下跪,往往一跪就是好幾個小時。那是一座覆滿鮮花,薰香濃郁迷人的凹狀聖龕,蠟燭在四周默默地燃燒,某種神聖的光芒由下面向上照亮基督殉道的聖體,而真人大小的基督像掛在牆上,悲痛渝恆…雙手合十跪地祈禱。面前除了高懸的基督木雕像以外,再無他人,也沒人看得見我緊閉雙眼,心想反正上帝明白,幻想著自己正跪在神秘未知未來的邊緣。」

Kolonohorukychlotoč
1887年
沾水筆、畫紙
49.5 × 32.2 公分

Kolonohorukorychlotoč
1887
pen on paper
49.5 × 32.2

伊凡西切證書
1882年
水彩、沾水筆、畫紙
37 × 24 公分

Ivančice Diploma
1882
watercolour and pen on paper
37 × 24

　　儘管為了追求成為藝術家的志業，使慕夏不得不離鄉背井，但是他一直和家鄉伊凡西切（Ivančice）的至親好友密切保持聯繫。他為其姐夫菲力普庫布（Filif Kubr）發行的諷寓性地方刊物《斯隆與柯羅寇地爾》（Slon & Krokodyl）畫過許多插圖。這張設計用來表彰一位當地名人的假證書最值得注意的是為名詩〈五月〉（Máj）起始句—五月的第一日，戀愛的一刻—所畫的細膩插圖，作者卡爾若・黑內克・馬哈（Karel Hynek Mácha）是捷克最受愛戴的作家之一。

帕吉的戲服
《劇院戲服》雜誌插畫習作
1890年
鉛筆、水彩、紙板
35.3 x 25 公分

Page's Costume
Study for an illustration for *Le Costume au Théâtre*
1890
pencil and watercolour on cardboard
35.3 x 25

乍見一對鸛鳥、貓頭鷹展翅飛
姥姥童話集插畫習作
1891年
水彩、炭晶筆、畫紙
33 x 24 公分

At the Sight of the Two Storks, the Owl Rose
Study for an illustration for *Contes des grand'-mères*
1891
watercolour and white on paper
33 x 24

　　著名的樂美喜耶（Lemercier）提供慕夏一個形同永久聘任的工作，那就是為《劇院戲服》（Le Costume au Théâtre）雜誌擔任插畫家，該雜誌專門致力於再現歌劇院與戲院新戲碼的舞台佈景與戲服。為這本雜誌工作不只讓他有收入，也為讓他贏得了免費的戲票。1890年為《劇院戲服》雜誌服務時，他第一次畫下了莎拉‧貝恩哈德（Saeah Bernhardt）演出劇作家莫侯（Émile Moreau）改編的埃及豔后（Cleopetra）一劇女主角的倩影。

　　為了這本1892年由朱衛暨希葉‧佛那（Furne, Jouvet & Cie）圖書社出版，哈維耶‧馬米葉（Xavier Marmier）原著的《姥姥童話集》（Contes des grand'-mères），慕夏一共準備了四十五張本文插圖以及十張大張的插畫作品。出版商朱衛因為對這些插畫讚賞有加，自行決定將之送交沙龍展參賽，而出乎慕夏意料之外但卻欣然接受的結果，則是這些作品贏得了榮譽獎。

扶手椅上婦人坐像習作
約1900年
印度墨水、畫紙
60.5 x 43.5 公分

Study of a Woman Sitting
in an Armchair
c 1900
washed indian ink on paper
60.5 x 43.5

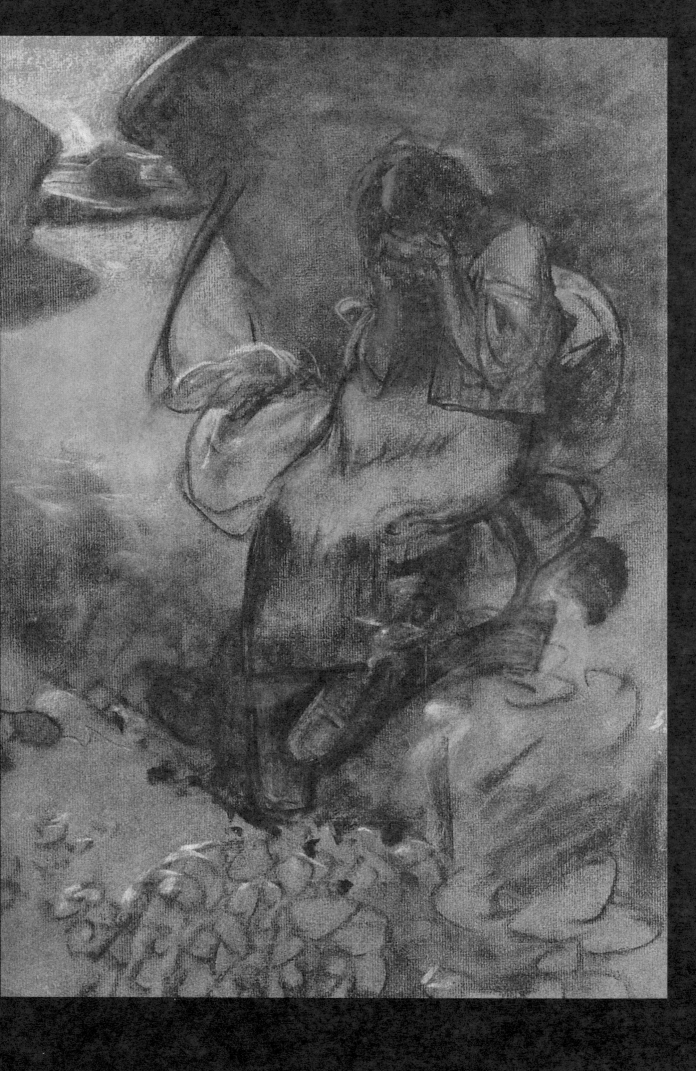

啜泣的女孩
約1900年
黑色粉筆、粉彩、藍色畫紙
47.5 x 32.3 公分

Weeping Girl
c 1900
black chalk and pastel on blue paper
47.5 x 32.3

提水罐的婦女
約1900年
炭筆、粉彩、畫紙
46 x 29 公分

Woman Carrying Water Vessels
c 1900
charcoal and pastel on paper
46 x 29

手部習作
晚於1910年
鉛筆、畫紙
60 x 43.5 公分

Study of Hands
after 1910
pencil on paper
60 x 43.5

手抱圓盤的女子習作
約1890年
鉛筆、畫紙
48 x 36.5 公分

Study of a Woman Carrying a Platter
c 1890
pencil on paper
48 x 36.5

啜泣的女孩
約1900年
黑色粉筆、粉彩、藍色畫紙
47.5 x 32.3 公分

提水罐的婦女
約1900年
炭筆、粉彩、畫紙
46 x 29 公分

人物立像
約1900年
炭筆、粉彩、灰色畫紙
62.5 x 47 公分

Standing Figure
c 1900
*charcoal and pastel
on grey paper*
62.5 x 47

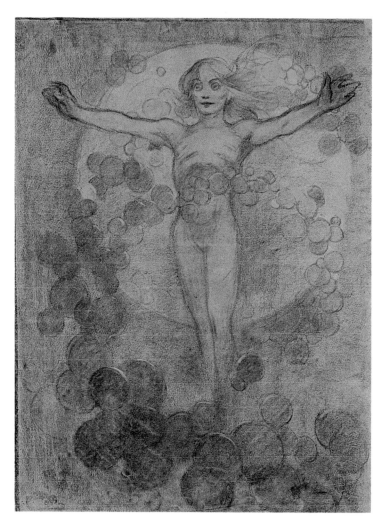

習作三件
約1900年
粉彩、灰色畫紙
62 x 47.5 公分

Three Studies
c 1900
pastel on grey paper
62 x 47.2

人物場景
約1900年
炭筆、粉彩、畫紙
35 x 30.5 公分

Figural Scene
c 1900
*charcoal and pastel on
paper*
35 x 30.5

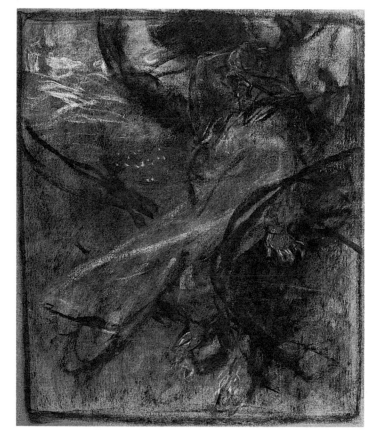

摔角選手
約1900年
炭筆、粉彩、灰色畫紙
47 x 59 公分

The Wrestler
c 1900
charcoal and pastel on grey paper
47 x 59

《人人雜誌》出版之謙遜者備受祝福，因其將從至福者處繼承世界繪本習作
1906年
炭筆、粉彩、畫紙
47 x 37 公分

Study for *Blessed Are the Meek for They Shall Inherit the Earth* from *The Beatitudes* Published by *Everybody's Magazine*
1906
charcoal and pastel on paper
47 x 37

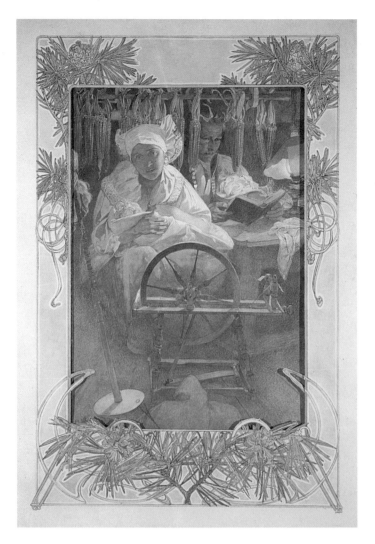

《人人雜誌》出版之謙遜者備受祝福，因其將從至福者處繼承世界繪本之設計稿
1906年
水彩、不透明水彩
43.5 x 30.5 公分

Design for *Blessed are the Meek for They Shall Inherit the Earth* from *The Beatitudes* Published by *Everybody's Magazine*
1906
watercolour and gouache
43.5 x 30.5

　　1906年間《人人雜誌》（Everybody's Magazine）在例行出版的聖誕專號之外額外刊行了由慕夏繪圖的彩色印刷特刊至福者繪本（The Beatitude with Illustrations）。這部出版品收錄了《山中賽蒙》（Sermon on the Mount）的一些插畫、趁人在波西米亞南部度蜜月時，慕夏著手設計了這批插圖。所以描繪至福者一書的題材，慕夏便從捷克農村的簡樸生活裡擷取靈感。至於環繞這些插畫的飾框則是由慕夏年輕的妻子瑪茹絲卡一手包辦設計工作。

　　為至福者破題的詩句所繪的這幅插畫，表現著周日晚間的農家。作丈夫的朗讀聖經之際，為妻的則在一旁，邊聆聽邊哺育襁褓中的幼兒。

飾框習作
約1900年
粉彩、藍色畫紙
63 x 48 公分

Study for a Decorative Frame
c 1900
pastel on blue paper
63 x 48

屏風習作
約1900年
粉彩、藍色畫紙
47 x 63 公分

Study for Screen
c 1900
pastel on blue paper
47 x 63

花窗設計
約1900年
黑粉筆、粉彩、灰色畫紙
47 x 61 公分

Design for a Window
c 1900
*black chalk and pastel
on grey paper*
47 x 61

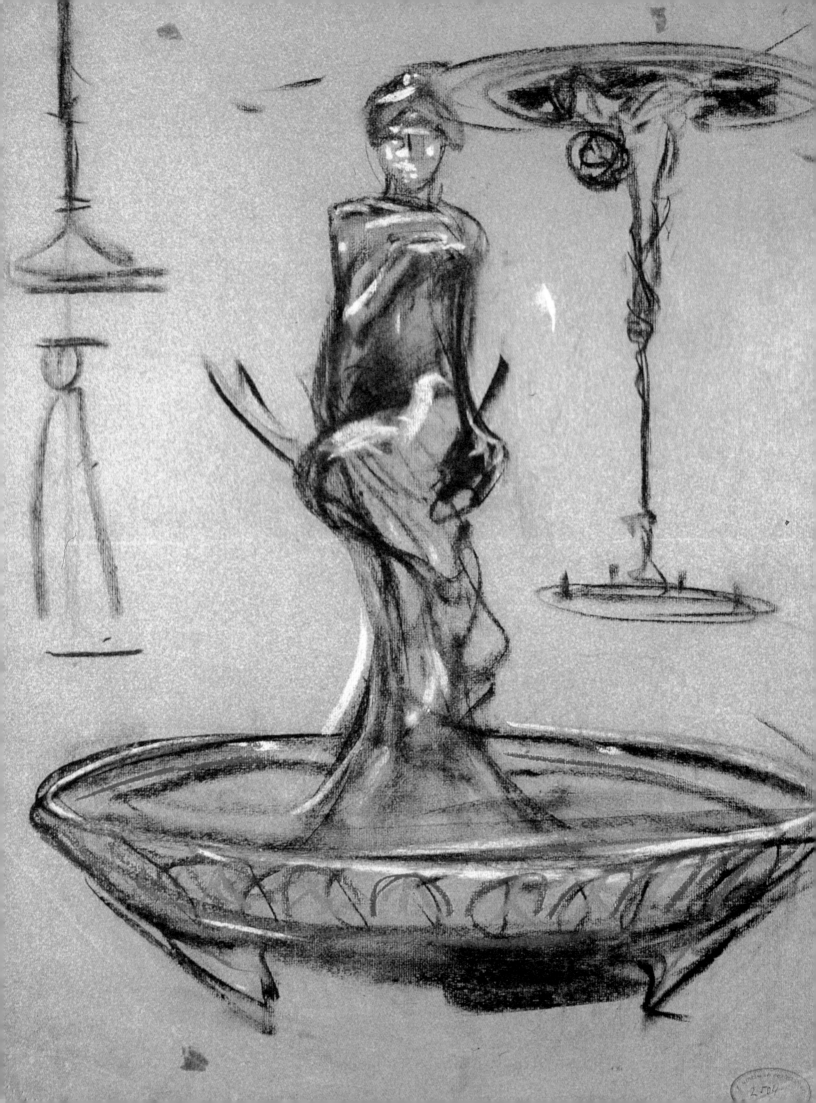

噴泉的設計草稿及速寫
約1900年
炭筆、蠟筆、藍色畫紙
61 × 47 公分

Design for a Fountain and Sketches
c 1900
charcoal and crayon on blue paper
61 × 47

陶瓷與玻璃器皿設計稿
約1900年
黑、白粉筆、灰色畫紙
38.5 × 54.2 公分

Design for Ceramics and Glass
c 1900
black and white chalk, pastel on grey paper
38.6 × 54.2

珠寶設計稿
約1900年
炭筆、畫紙
41 × 62 公分

Design for Jewellery
c 1900
charcoal on paper
41 × 62

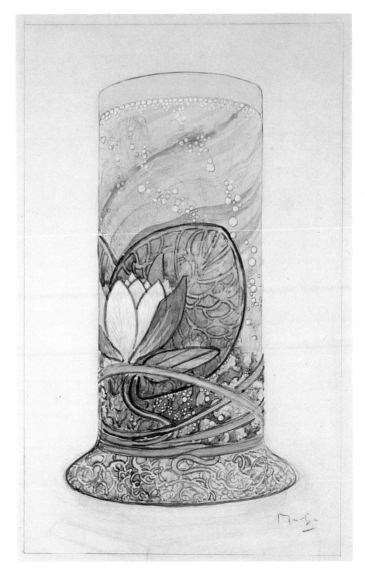

花瓶設計稿
約1900年
水彩、畫紙
63.1 × 48.3 公分

Design for a Vase
c 1900
watercolour on paper
63.1 × 48.3

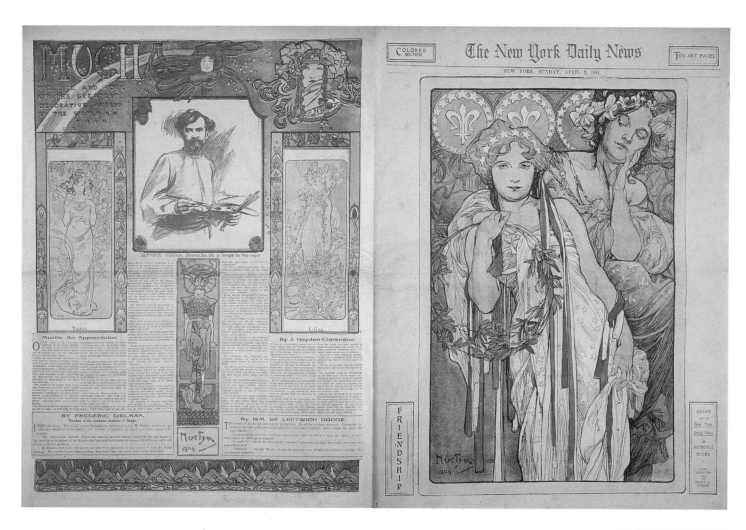

紐約日報
1904年
新聞報紙
81.5 × 54 公分

The New York Daily News
1904
newspaper
54 × 81.5

布魯克林展覽海報設計稿
1921年
水彩、畫紙
116 × 70 公分

**Design for the Poster for
the Brooklyn Exhibition**
1921
watercolour on paper
116 × 70

　　1904年四月慕夏首次赴美，受到紐約的媒體界熱烈歡迎。慕夏的海報和設計早已風靡全美，主要拜為莎拉·貝恩哈德（Sarah Bernhardt）工作之賜，而他也被視為明星來接待。《紐約日報》（The New York Daily News）號外的彩色專用版，祭出「〈友誼〉（Friendship）一五分錢不到，即可擁有一張慕夏的畫」的優惠。〈友誼〉讚頌的是法、美兩國之間的邦誼，代表法國的成熟婦人，戴著百合鮮花與百合花徽交織的頭飾，而年紀輕輕的美國女子，則身穿有星星圖案與紅白緞帶相間的服飾，手上提著一只月桂冠。

　　由〈斯拉夫史詩〉（Slav Epic）的前五幅畫及其他大批精選的繪畫、素描、海報構成的一項展覽，1921年 1 月在紐約布魯克林博物館（Brooklyn Museum）開幕。結果展覽轟動一時，前來參觀慕夏作品的觀眾如潮，總數共計超過六十萬名。這張海報以斯拉夫長相的女孩為訴求。她手上拿著一個星星和荊棘編成的環形飾物，用以象徵斯拉夫人的歷史與前程。

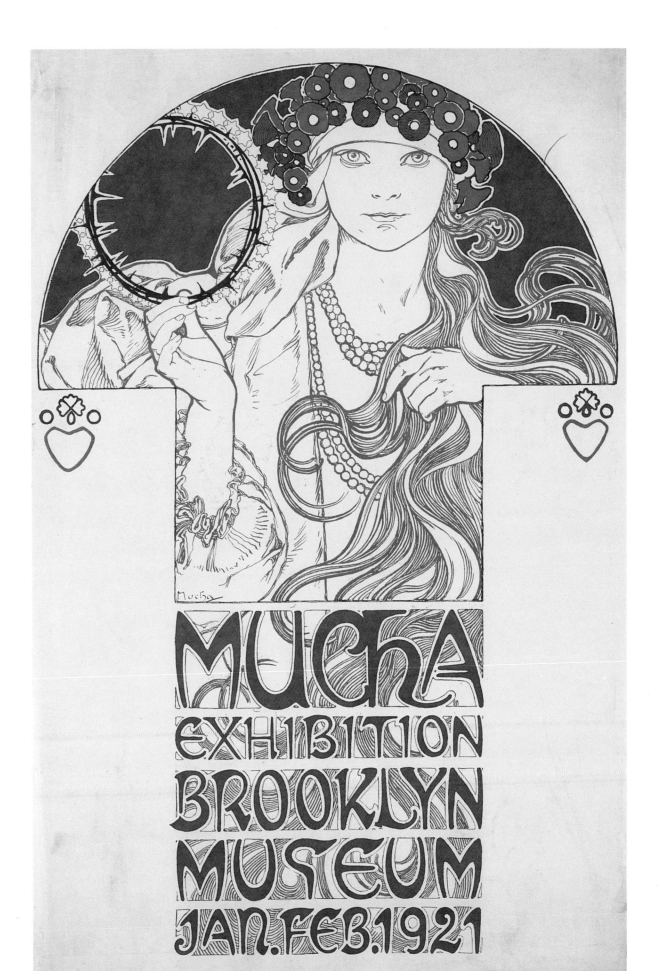

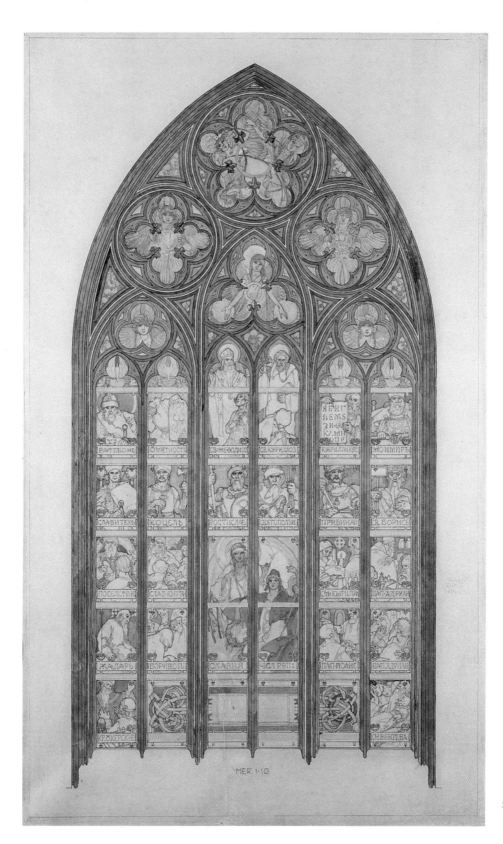

聖維特斯大教堂
彩繪玻璃窗設計圖
1931年
鉛筆、水彩、畫紙
116 x 70 公分

Design for a Stained-
Glass Window in
St. Vitus Cathedral
1931
*pen and watercolour
on paper*
116 x 70

布拉格聖維特斯大教堂
彩繪玻璃窗

　　雖然早在1344年就已破土興建，聖維特斯大教堂哥德式的建築量體，卻遲至二十世紀才告竣工。慕夏設計的彩繪玻璃花窗，由斯拉夫銀行（Czech Bank Slavia）斥資贊助，完成於1931年。

　　為了這項設計，慕夏準備了許多習作草稿，本圖則屬於其中較早的一幅。最後完工的玻璃窗上，正中央畫面描繪了捷克的守護聖人──聖文西勞斯（St. Wenceslas）這個孩子及其祖母──聖璐德蜜拉（St. Ludmila），周邊環繞著三十六個方格，勾勒傳道士聖濟利祿（Cyril）與聖墨多狄（Methodius）兩人的生平事略，捷克民間信仰的女神斯拉維亞（Slavia）亦在其中。若將這張相當正統的習作與日後的花窗成品做比較，前者一一仔細登錄聖者芳名，後者則是以光線、色彩與動態構成一片斑斕繽紛的爛漫景象，對照之下實在煞是有趣。

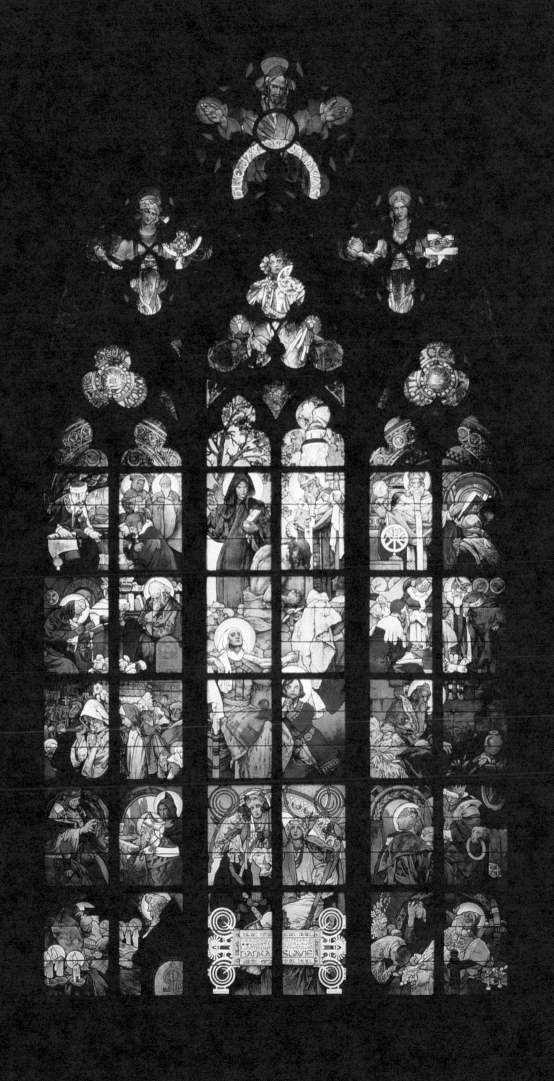

理性時代
1936-38年
鉛筆、水彩
30.5 x 35.5 公分

Age of Reason
1936-38
pencil and water colour
30.5 x 35.5

　　慕夏臨終的遺作，便是一系列規模與〈斯拉夫史詩〉（Slav Epic）相當，但是內涵更具雄圖的鉅作。此一系列不再是只為單一國家而作，更是矢志為全人類而為。慕夏在一本素描簿裡曾經記載，他認為因為理性與愛的途徑大相逕庭，各執兩端，所以除非循著智慧之路化解，否則無法並行不悖。為了計劃中的三連作，慕夏生前在素描簿上畫滿了各個細節，同時完成了這三件細緻的素描。

　　可惜天不從人願，慕夏早已日益嘍損的健康狀況，因為擔憂大戰逼近而祖國前途堪慮處雪上加霜，終至功虧一匱，無力在有生之年完成這組里程碑式的大作。傳世之作僅僅剩下這幾張以鉛筆，水彩繪滿大量人物的素描，每一幅都清一色以單色調為其象徵意涵背書，為慕夏未竟的雄心壯志留下見證。

智慧時代
1936-38年
鉛筆、水彩
35 x 32 公分

Age of Wisdom
1936-38
pencil and water colour
35 x 32

大愛時代
1936-38年
鉛筆、水彩、不透明水彩
30.5 x 35.5 公分

Age of Love
1936-38
pencil, water colour and gouache
30.5 x 35.5

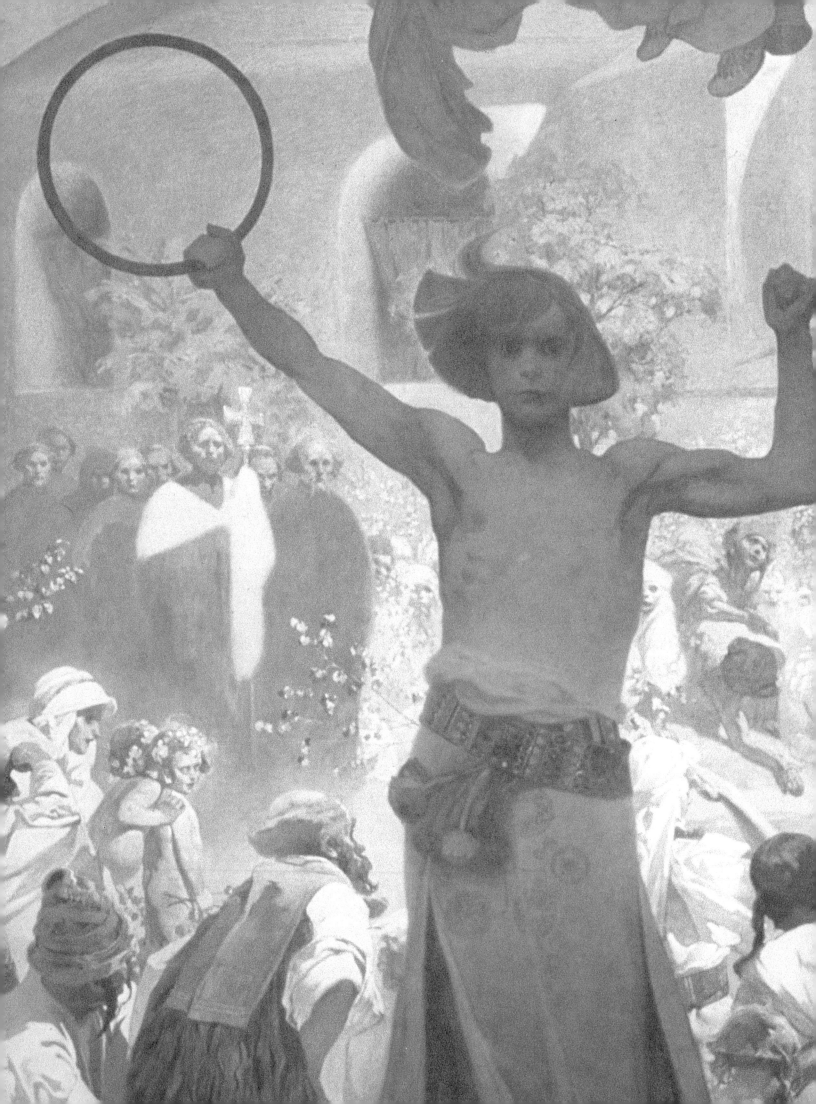

斯拉夫史詩

安娜‧德佛札克博士
美國北卡羅來納美術館

THE SLAV EPIC

by Dr. Anna Dvořák, North Carolina Museum of Art, USA

斯拉夫史詩展覽現場的
阿爾豐思‧慕夏
克雷門提農廳（Klementinum）
攝於布拉格，1919年

在由一系列二十幅紀念碑式的壁畫組成的作品〈斯拉夫史詩〉（Slav Epic）裡，阿爾豐思‧慕夏計劃要描寫斯拉夫民族興起的種種起源，這些目標是這套作品如今已完成的使命，也是未來會繼續達成的目標。然而精心篩選的片段，不唯只是歷史插畫罷了，更是對鄉關題材以基本人性關懷為出發所進行的圖像冥想。整體觀之，慕夏的斯拉夫史詩是一項嘆為觀止的個人成就。這些壁畫令人印象深刻，除了尺寸非比尋常，最重要的是因為其觀念上和風格上的特質。慕夏個人的最大貢獻，乃是以風格化的方式詮釋現實與寓言，故事及其象徵意義，因此貫古貫今，上通神靈，祖先，下通當前我輩，將來萬代。歷史繪畫與象徵主義的結合，乃是斯拉夫史詩最值得注意的特色，這並不只是由於作品本身優秀，更是因為它們闡明了作者在1890年代積極參與裝飾藝術發展的經歷，在他轉而回歸創作歷史畫時，如何產生無比豐富的影響。

藉著歷史性地描繪斯拉夫往昔的重要紀事，慕夏期望能夠以正直，英勇，理想主義和信心教化後代子孫。不論是作為一個人，亦或身為一名藝術家，正因為他擁有相似的質地，慕夏的一生及其作品，才能夠超越國界無遠弗屆，激發普世的迴響。

The Introduction of the
Slavonic Liturgy
'Praise the Lord in Your Native Tongue'
1912
egg tempera on canvas
610 × 810

引介斯拉夫語的禮拜儀式
「以汝之母語讚美主」
1912年
蛋彩、畫布
610 × 810 公分

西元863年間，聖濟利祿（Cyril）與聖墨多迪（Methodius）奉派擔任傳教士，從君士坦丁堡出發，向斯拉夫民族傳道。他們負責將新約全書的絕大部分，翻譯為古教會斯拉夫語，此舉意味此斯拉夫人從此可以透過母語修習基督教義。

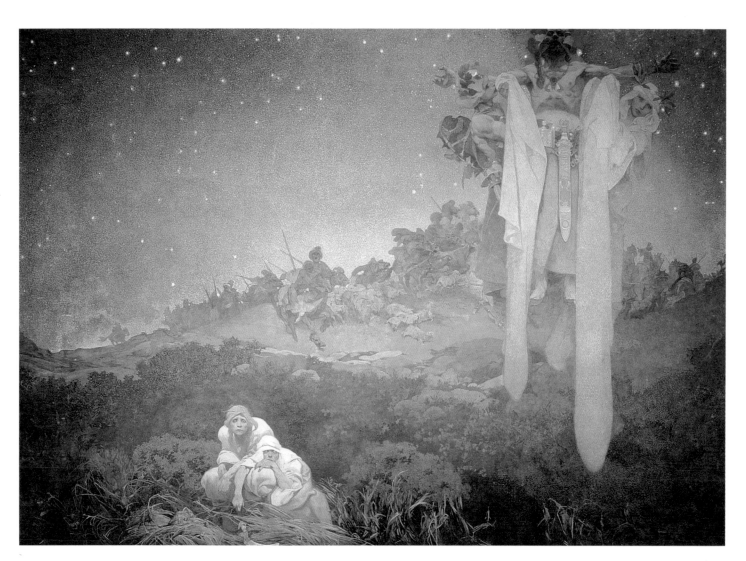

發源地的斯拉夫人
「在突厥人的長鞭與哥德蠻族的刀劍下腹背受敵」
1912年
蛋彩、畫布
610 × 810 公分

The Slavs in Their Original Homeland
'Between the Turanian Whip and the Sword of the Goths'
1912
egg tempera on canvas
610 × 810

遠在西元第三至第五世紀時，斯拉夫民族務農為生，但卻持續地飽受遊牧民族強取豪奪的威脅。慕夏在〈斯拉夫史詩〉（Slav Epic）的第一幅作品中，納入一對斯拉夫的亞當與夏娃，躲避著縱火焚毀村落的遊牧強盜。畫面右方三位一體的人物，象徵描繪的是一位被代表戰爭的青年，和代表和平的少女，一起攙扶著教士。

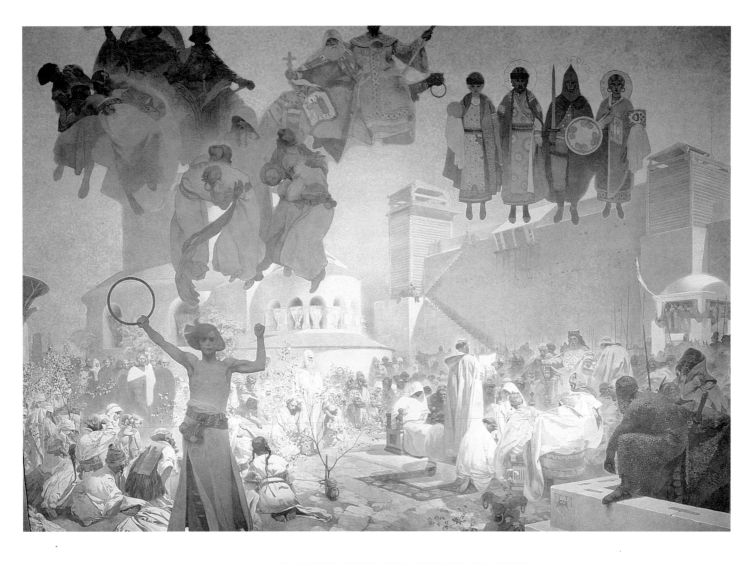

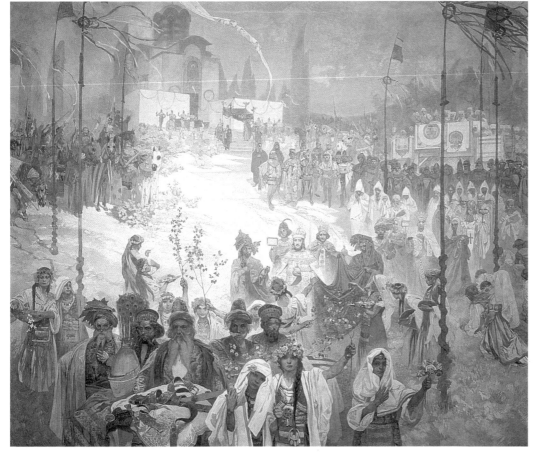

塞爾維亞史戴潘・杜桑沙皇登基東
羅馬帝國皇帝之加冕大典
「斯拉夫法典」
1926年
蛋彩、畫布
405 x 480 公分

The Coronation of the
Serbian Tsar Štěpán Dušan
as East Roman Emperor
'The Slavic Code of Law'
1926
egg tempera on canvas
405 x 480

　　南部斯拉夫民族的君王史
戴潘・杜桑（Štěpán Dušan），
驍勇善戰又長袖善舞，藉文治
武功大舉拓展了斯拉夫王國的
領土。西元1346年間，他自行
加冕為統治塞爾維亞與希臘人
民的沙皇。

揚・胡斯主教於伯利恆教堂佈道
「真理流傳」
〈文字的魔力〉三折畫的中段
1916年
蛋彩、畫布
610 x 810 公分

**Master Jan Hus Preaching
at the Bethlehem Chapel**
'Truth Prevails'
The centre part of the triptych
'The Magic of the Word'
1916
egg tempera on canvas
610 x 810

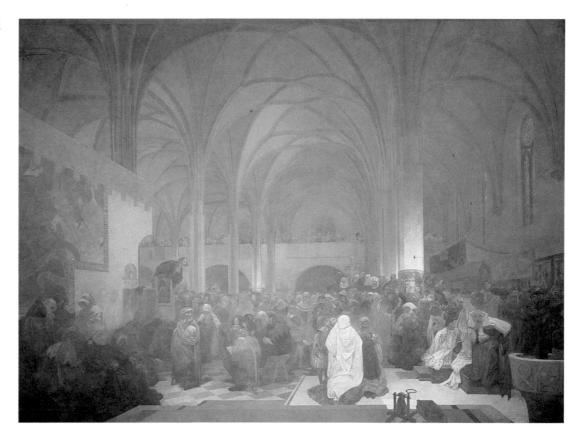

慕夏將油畫〈斯拉夫史詩〉（Slav Epic）之中的三幅，用於紀念胡斯（Hussite）運動，該運動將宗教改革重新喚醒精神層次的訴求，引進波西米亞地區。1415年運動領袖揚・胡斯慘遭火刑殉道的事件，掀起捷克全國反抗運動，導致爆發多場胡斯戰爭。

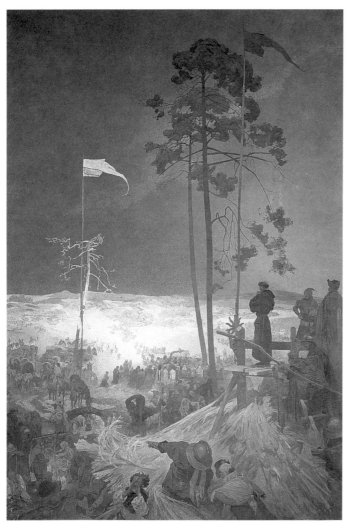

克志資基會議
〈文字的魔力〉三折畫的右段
1916年
蛋彩、畫布
620 x 405 公分

The Meeting at Křížky
'Sub utraque'
The right part of the triptych
'The Magic of the Word'
1916
egg tempera on canvas
620 x 405

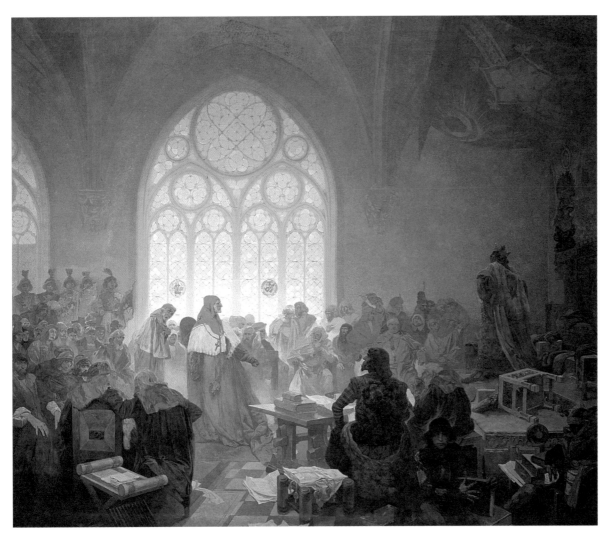

胡賽特王國國王奕志・
波岱布剌德
「條約仍待觀察」
1925年
蛋彩、畫布
405 x 480 公分

**The Hussite King
Jiří z Poděbrad**
'Pacta sunt servanda –
Treaties Are To Be
Observed'
1925
egg tempera on canvas
405 x 480

　　1462年羅馬教
廷派遣范汀樞機主教
（Cardinal Fantin）出
使捷克，銜命要求國
君暨國家回歸羅馬天
主教廷麾下。國王拒
絕遵命，對於羅馬教
廷在歐洲的勢力逐漸
式微，有所貢獻。

伊凡西切印製克拉里切版
聖經
「上帝賦予世人語言天賦」
1914年
蛋彩、畫布
610 x 810公分

**The Printing of the Bible
of Kralice in Ivančice**
'God Gave Us a Gift of
Language'
1914
egg tempera on canvas
610 x 810

　　克拉里切版聖經
（Kralice Bible）是由在
慕夏家鄉伊凡西切設
置學校的教友統一會
（Unity of Brethren），
在十六世紀末譯畢付
梓刊行。這張畫不啻
是向伊凡西切及教友
統一會的成就致敬。

揚・阿莫思・可曼斯基
「一絲希望閃現」
1918年
蛋彩、畫布
405 x 620 公分

Jan Amos Komenský
'A Flicker of Hope'
1918
egg tempera on canvas
405 x 620

　　揚・阿莫思・可曼斯基的姓氏,以拉丁
拼法柯美紐斯(Comenius)較為人所熟知。
因為身為教友統一會的精神領袖,寇門尼烏
斯雖然慘遭從波西米亞放逐海外,反倒卻以
精神領袖與教育家的身分,贏得國際地位。
最後他在1670年流亡荷蘭納爾登(Naarden)
時客死異鄉。

揚・阿莫思・可曼斯基
「一絲希望閃現」

廢止俄羅斯奴隸制度
「工作自由乃一國之礎石」
1914年
蛋彩、畫布
610 x 810 公分

The Abolition of Serfdom in Russia
'Work in Freedom Is the Foundation of a State'
1914
egg tempera on canvas
610 x 810

亞所斯聖山
「保護最古老的東正教文獻珍藏」
1926年
蛋彩、畫布
405 x 480 公分

Holy Mount Athos
'Sheltering the Oldest Orthodox Literary Treasures'
1926
egg tempera on canvas
405 x 480

　　希臘正教教會在西元九世紀派遣傳教士聖濟利祿（Cyril）與聖墨多迪（Methodius）前往莫拉維亞（Moravia）地區，俾使拜占庭帝國與莫拉維亞帝國在精神上大一統。1924年的復活節禮拜日，慕夏是在亞所斯聖山上的祇蘭達爾（Chilandar）修道院度過，這次的經驗，對他留下不可磨滅的印象。

　　俄羅斯廢除農奴制度的時間，遠遠落後其餘歐洲國家許久。這張布上作品描寫1861年宣讀解除詔書（Emancipation Edict）的景象，為了為這個題材蒐集相關資料，慕夏在1913年拜訪莫斯科。當時他所拍下的檔案照片，大多保留至今。

身著共濟會盛裝的阿爾豐思·慕夏
約1925年

**Alphonse Mucha in
Freemason's Regalia**
c 1925

　　慕夏敏感而又好冥想的性情，讓他向共
濟會（Freemasonry）的玄祕面向靠攏。他
在1898年加入了共濟會的巴黎分會。共濟會
的象徵主義造成的影響，在慕夏的作品中處
處可見，其中尤以裝飾繪本《天主經》（Le
Pater）一書中為最。1918年捷克斯洛伐克
共和國立國之後，慕夏對於在布拉格成立第
一個使用捷克語的分會—可曼斯基分會
（Komenský Lodge）的方面十分有貢獻，
而他不久便升任捷克斯洛伐克總會的大長
老，日後還出任了捷克第二任的最高總指揮
官。慕夏為捷克分會創作了許多東西，包括
專屬圖案、專用信紙和獎章。

共濟會分會獎章兩枚
約1920年
金屬、琺瑯
7.3 x 5.8 公分，6.6 x 6.1 公分

**Two Medals for
the Masonic Lodge**
c 1920
metal and enamel
7.3 x 5.8 and 6.6 x 6.1

年表
BIOGRAPHY

1860年

七月二十四日生於捷克南莫拉維亞省（South Moravia）伊凡西切（Ivančice），父親翁德瑞夫‧慕夏（Ondřej Mucha）在當地法院擔任管理員。

1871年

慕夏獲得聖彼德教堂（St. Peter's Church）唱詩班的獎助金，前往莫拉維亞省首邑布爾諾市（Brno）客居。

1875年

慕夏重返伊凡西切，經父親協助任職法院文書員。

1878年

慕夏申請進入國立布拉格藝術學院（Prague Academy of Fine Art）就讀，但校方以「為不沒汝之天賦，懇請閣下另謀高就」的評語為由，婉拒其入學。

1879年

赴奧地利維也納為考特斯基‧布利思奇‧布爾格哈德特（Kautsky-Brischi-Burghardt）事務所工作，擔任佈景畫師。

1881年

因為雇主的最大主顧環形劇場（Ringtheatre）遭祝融夷為平地，並造成五百人喪生，慕夏彼時身為最年輕的雇員亦遭資遣，黯然離開維也納。

1882年

慕夏移居米庫婁維市（Mikulove）靠繪製肖像畫謀生。在此結識庫恩‧貝拉西（Count Khuen Belasi）伯爵，並受聘其擔任設計位於艾瑪霍夫（Emmahof）一地古堡。

1883年

慕夏遷居位於泰若（Tyrol）的干代戈城堡（Castle Gandegg），堡主愛宮（Egon）伯爵，乃庫恩‧貝拉西伯爵的兄弟，本身也是業餘藝術家逐成為其贊助人。

1885年

在愛宮‧貝拉西伯爵的贊助下，進入慕尼黑藝術學院求學。

1887年

慕夏轉學至巴黎居禮安學院（Académie Julian）就讀，這期間愛宮伯爵贊助不輟。

慕夏全家福
約1878年
由左至右站立者為慕夏繼兄奧古斯特（August）父親翁德雷伊及慕夏本人坐者為姊姊安娜（Anna）妹妹安黛拉（Andůla）母親安瑪麗葉（Amálie）與繼姐安東妮葉（Antonie）。

1888年

慕夏離開居禮安學院，轉入寇拉若希學院（Académie Colarossi）繼續深造。

1889年

礙於伯爵停止贊助款，慕夏被迫中斷學業，離開寇拉若希學院，並以插畫家為業謀職。

1890年

慕夏搬家至位於葛哈達‧榭米耶街（Rue de la Grande Chaumière）的夏綠蒂夫人乳品店（Madame Charlotte's Crémerie）樓上的工作室。開始為劇場雜誌《劇場戲服》（Le Costume au théâtre）繪製插圖，而所發表的第一張莎拉‧貝恩哈德（Sarah Bernhardt）素描，描繪她以埃及豔后（Cleopatra）的造型出現。

1891年

高更（Paul Gauguin）在赴大溪地之前，有段時間暫居夏綠蒂夫人住處，因此慕夏得以與之相識。慕夏開始為亞曼‧寇林（Armand Colin）出版社工作，這份工作很快便成為主要的收入來源。

1892年

受寇林出版社委託，為沙訶樂‧塞紐博（Charles Seignobos）所著的《美國史現場暨紀要》（Scènes et Episodes de l'Histoire d'Allemagne）一書繪製插圖。

1893年

高更自大溪地回歸法國，與慕夏一起分租葛哈達‧榭米耶街的工作室。

1894年

慕夏為舞台劇《齊士蒙大》（Gismonda）設計海報，這是名伶貝恩哈德系列海報中的第一張。

1895年

由樂美喜耶（Lemercier）印刷廠承印的〈齊士蒙大〉海報出現在巴黎街頭。慕夏與貝恩哈德女士簽訂一紙為期五年的工作合約，權責設計舞台、戲服及海報。香普諾瓦（Champenois）出版社開始為慕夏發行海報，但獨家代理的契約，則直至1897年間方才簽訂。加入百人沙龍（Salon des Cent）這個象徵主義團體，成員包括波納爾（Bonnard）、葛哈塞（Grasset）、羅特列克（Toulouse-Lautrec）、馬拉美（Mallarm）與魏嵐（Verlaine）等藝文界人士，並出版期刊《鵝毛筆》（La Plume）。慕夏在夏綠蒂夫人處認識了史特林堡（August Strindberg），他也參與了盧米埃（Lumiére）兄弟電影放映的實驗活動，其中包含紀錄植物動態的研究。

1896年

遷居至韋勒‧德‧葛哈斯街（rue du Val-de-Grâce）的新工作室。香普諾出瓦（Champenois）出版公司為慕夏發行了第一套飾板連作〈四季〉（The Seasons）。

1897年

假巴黎柏迪內畫廊（Bodinière Gallery）舉行個展，展出作品一百零七件。於百人沙龍舉行個展，展出作品四百四十八件，《鵝毛筆》雜誌特地為本展出版專號。假布拉格話題畫廊（Topic Gallery）舉行個展。

1898年

為惠斯勒（Whistler）所屬的卡門學院（Académie Carmen）延攬，教授素描課程。參加了維也納分離派（Vienna Secession）的首展。慕夏所作的飾板與海報，分別在波西米亞的庫如迪姆（Chrudim）及匈牙利布達佩斯的合拉代克‧柯拉婁衛市（Hradec Králové）兩地展出。

1899年
慕夏與侯沙（De Rochas）及佛蘭瑪希翁（Flammarion）兩個神智學團體相交往。他接受奧匈帝國參加1900年巴黎萬國博覽會的委託案，工作項目包括為波士尼亞-赫澤高維納館（Bosnia-Herzegovina）規劃裝潢、設計海報、專輯封面和宴會菜單卡。在前往巴爾幹半島為波士尼亞-赫澤高維納館蒐集設計材料的研究的旅途中，慕夏萌生了製作〈斯拉夫史詩〉（Slav Epic）系列的念頭。

1900年
奧匈帝國皇帝佛朗滋·優塞夫（Emperor Franz Josef）冊封慕夏為騎士（Knight of the Order），他並開始為喬治·佛奎（Georges Fouquet）珠寶店進行一項設計案。

1901年
慕夏獲法國政府頒贈榮譽勳章（Légion d'Honneur），表彰其為1900年巴黎萬國際博覽會所作的貢獻。

1902年
慕夏因羅丹（Rodin）於布拉格舉辦雕塑展之故，陪伴其赴布拉格及莫拉維亞平原參訪。同年出版《裝飾資料集》（Documents Décoratifs）一書。

1903年
慕夏認識即將與其共結連理的捷克女學生瑪麗·謝緹洛娃（Marie Chytilová），亦稱瑪茹絲卡（Maruška），她當時正在巴黎寇拉若希學院學習，接受慕夏的指導。

1904年
三月至五月間，慕夏首度踏上美國，遊歷紐約、費城、波士頓、芝加哥四座城市，而在若思席德（Baroness Rothschild）子爵的引薦下，為社會名流繪製肖像畫。他在此間結識查爾斯·克倫（Charles Crane），日後成為其鉅作〈斯拉夫史詩〉（Slav Epic）系列作的贊助者。

1905年
是年間兩度赴美，除進行委託案外，並應聘在紐約應用藝術女子學院任教。同年《裝飾人物》（Figures Décoratives）一書問世。

1906年
個展在紐約、費城、波士頓、芝加哥四大城市巡迴展出。慕夏在布拉格迎娶謝緹洛娃之後，便攜新婚妻子移居美國。

1907年
慕夏因為分別在紐約、芝加哥、費城等地執教，因此收入相形穩定。

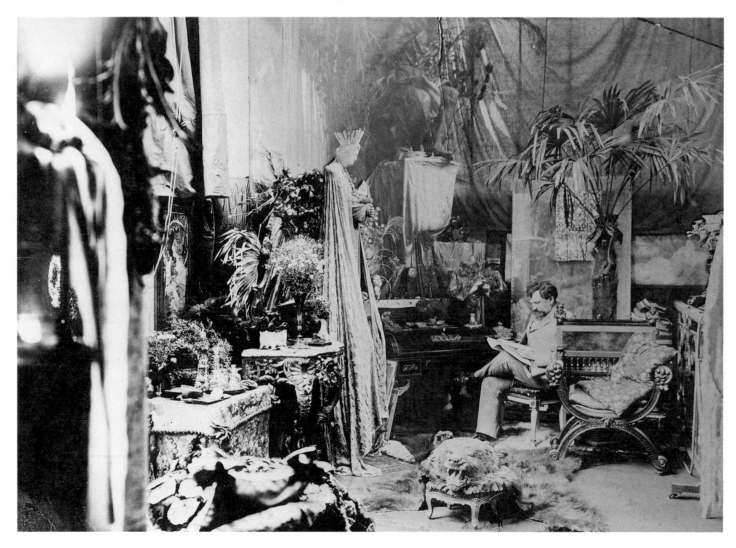

工作室裡的慕夏
攝於韋勒·德·葛哈斯街工作室
1903年

雙重曝光的自拍像
攝於紐約
1905年

1908年
接受委託裝飾紐約市的德國劇院（German Theatre）。

1909年
女兒雅蘿絲拉娃（Jaroslava）誕生於紐約。克倫同意斥資贊助製作〈斯拉夫史詩〉畫作。

1910年
返回布拉格為市政府（Obecní dům）的市長廳製作大壁畫。慕夏在西波西米亞平原的濟比若城（Zbiroh），租了一間畫室和一間公寓，以便著手繪製〈斯拉夫史詩〉。

1911年
布拉格市政府市長廳的大壁畫竣工。

1912年
順利完成〈斯拉夫史詩〉系列的前三張，同年十二月六日將之獻給布拉格市。

1913年
遊歷波蘭及俄羅斯，以便蒐集創作斯拉夫史詩的資料。

1915年
兒子奕志（Jiří）出生。

1918年
捷克斯洛伐克共和國獨立。慕夏負責為國家設計郵票與紙幣。

1919年
〈斯拉夫史詩〉系列已完成的前十一幅，在布拉格的克雷門堤農廳（Klementinum）公開展出之後，隨即運往美國繼續展覽。

1921年
慕夏的作品在紐約布魯克林博物館（Museum Brooklyn）展出成功。

1924年
數度造訪位於亞所斯山（Mount Athos）的祇蘭達爾（Chilandar）修道院，為斯拉夫史詩系列收集創作素材。

1928年
〈斯拉夫史詩〉系列繪畫終於完成，慕夏偕贊助人克倫，將之公開獻給捷克全體人民以及布拉格市，並在該市貿易展覽會館（Trade Fair Palace）陳列展覽。

1931年
受邀設計一座彩繪玻璃窗，由斯拉夫銀行出資，捐贈予布拉格聖維特斯大教堂（St. Vitus Cathedral）典藏。

1934年
法國政府禮聘其為榮譽勳位勳章官員。

1936年
與捷克同胞藝術家庫普卡（Kupka）在巴黎網球場博物館（Musée Jeu de Paume）舉行創作聯展。慕夏當時提出了一百卅九件作品參展。

1938年
開始繪製理性時代（Age of Reason）、智慧時代（Age of Wisdom）、大愛時代（Age of Love）三聯作，可惜至死猶未能完成。當年秋天，儘管深受肺炎折磨，慕夏依然動手蒐集史料，起草撰寫個人回憶錄。

1939年
德國入侵捷克之後，慕夏首當其衝，是最早慘遭蓋世太保逮捕者之一。雖然他在偵訊後獲釋返家，但是他已岌岌可危的健康，卻再也禁不起這種磨難的折損。於是在七月十四日當天，慕夏在布拉格撒手人寰，遺體葬於費雪拉德（Vyšehrad）公墓。

慕夏繪製喜劇一作
攝於紐約德國劇院
1908年

工作室裡的慕夏
攝於布拉格
約1930年

月亮與星辰（The Moon and the Stars）
1902年

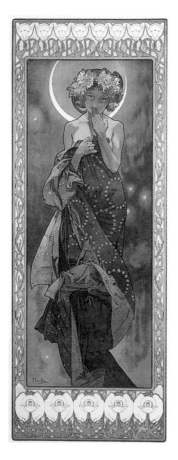

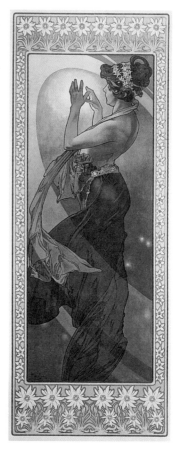

月光
1902年
石版彩色印刷
59 x 23.5 公分

The Moon
1902
colour lithograph
59 x 23.5

晨星
1902年
石版彩色印刷
59 x 23.5 公分

Morning Star
1902
colour lithograph
59 x 23.5

晚星
1902年
石版彩色印刷
59 x 23.5 公分

Evening Star
1902
colour lithograph
59 x 23.5

北極星
1902年
石版彩色印刷
59 x 23.5 公分

Pole Star
1902
colour lithograph
59 x 23.5

索引
INDEX

國家圖書館出版品預行編目資料

```
+----------------------------------------+
|                                        |
|   布拉格之春：新藝術慕夏展 ＝ Alphonse Mucha    |
|    ：The splendor of art nouveau ／國立歷史   |
|   博物館編輯委員會編輯 .-- 臺北市：史博館         |
|   ，民91                                 |
|     面 ： 公分                            |
|                                        |
|     ISBN 957-01-1670-6（平裝）             |
|     1. 藝術 - 作品集                       |
|                                        |
|   902.443                              |
|   91014429                             |
+----------------------------------------+
```

布拉格之春─新藝術慕夏特展
Alphonse Mucha - The Splendor of Art Nouveau

發 行 人	黃光男
出 版 者	國立歷史博物館
	臺北市南海路四十九號
	TEL: 02-2361-0270
	FAX: 02-2370-6031
編 輯	國立歷史博物館編輯委員會
主 編	謝文啓
執行編輯	陳伶倩　韋心瀅
英文翻譯	謝佩霓
美術設計	陳伶倩
文字校對	陳伶倩　韋心瀅
展場設計	郭長江
電腦排版	關月菱　李尚賓
印 刷	四海電子彩色製版股份有限公司
出版日期	中華民國九十一年八月初版
統一編號	1009102375
Ｉ Ｓ Ｂ Ｎ	957-01-1670-6
定 價	新台幣八○○元（平裝）